How the Arts Transform Us

藝術 Your Brain on Art

超乎想像的 力量

Susan Magsamen Ivy Ross

蘇珊・麥格薩曼、艾薇・羅斯——著

魯宓——譯

Contents 目錄

Contents 目錄

Contents 目錄

Contents 目錄

Contents 目錄

前言

人性的語言

你知道藝術的昇華力量。你曾經沉浸於一段音樂、一幅畫作、一部電影或戲劇之中，而且感覺內心有了轉變。你讀過一本讓你非常感動的書，必須介紹給你的朋友；你聽到一首動人的歌，一聽再聽，記住了每一個字。藝術帶來了歡樂、啟發、健康、了悟，甚至救贖。這些經驗也許難以解釋，但你很清楚其真實性。

但現在有了科學證據：藝術對我們的生存至為重要。

我們知道藝術以其無數形式療癒生理與心靈。我們找到了證據，知道藝術如何強化生活與建立群體，也知道美感經驗如何以前所未有的方式研究人類生理，越來越多不同領域的研究者探索科技的進展讓我們以前所未有的方式研究人類生理，越來越多不同領域的研究者探索藝術與美感如何影響我們，開創了新領域來大幅改變我們對藝術力量的了解與解讀，名為「神經美學」（Neuroaesthetics），或更廣義的「神經藝術」（Neuroarts）。

簡言之，藝術與美感改變了我們，所以能夠轉變我們的生活。

這本書適合所有人——不論是對藝術或美學沒有太多經驗，或其中的常客，目標是與你分享神經藝術的基礎，希望能豐富與啟發你與你的家人、你的同事、你的群體。

我們很多人會認為藝術只是一種消遣或逃避，抑或是某種的奢華，但本書將讓你看到藝術遠遠不僅如此。它可以用來徹底改變你的日常生活；可以協助處理嚴重的生理與心理健康問題，且效果驚人；還可以幫助你學習與成長。

在紐約上州的一個家庭，一位有嚴重阿茲海默症的男人聽到了來自於他以前的歌曲播放清單之後，五年以來，首次認出了兒子；芬蘭一位年輕的母親對剛出生的嬰兒唱歌，幫助她從產後憂鬱症中復原的速度比吃抗憂鬱藥更快；維吉尼亞州的急救人員以繪畫來舒

緩工作上的創痛；軍人以繪製面具來治療創傷後壓力症候群；以色列一家癌症醫院在設計時，考慮了感官經驗來幫助病患能更快康復。

世界各地的醫療保健工作者開出的處方包括了參觀博物館；數位設計者與認知神經科學家合作尋找注意力失調與強化腦部健康的新療法，並使用虛擬實境課程來減輕疼痛。研究顯示，感官豐富的環境可以幫助我們學習得更快，許多學校、職場與公共場所也因此重新構思與設計。

這些全都是因為神經美學的進步。

如二十世紀末正式成立的神經科學促進了人們對腦部的了解，神經藝術的領域在藝術對於腦部影響上建立了重要的證據，還有更多有待發現。對於人類生物學的發現將有助於藝術性的個人治療與健康課程，並成為主流醫療保健與公共衛生的一部分，醫療人員與保險公司將看到越來越多關於藝術真的能夠幫助我們療癒與成長的證據。

單純、迅速、簡單的「藝術行為」可以強化你的生活。我們已經可以看到小型的美感行為，如人們用特定的氣味來減輕反胃、調節光源來平衡能量、用特定的音調來降低焦慮。如同利用運動來降低膽固醇、增加腦部的血清素，二十分鐘的塗鴉或哼歌可以對生理與心理狀態提供立即的幫助。事實上，許多研究顯示，藝術與美感對於健康的快速生理效

益，讓我們考慮把本書名為「二十分鐘玩藝術」。

我們覺得本書是一個萬花筒，每一則故事與資訊形成了多采與美麗的圖案。只要稍微轉動萬花筒，繽紛的觀感就會改變，展現前所未見的無限可能。

不是以某種理想主義或理智的方式，而是真實、穩固、有效的方式。

本書將讓你看到怎麼做。

評估你的美感心態指數

世界充滿了驚奇，耐心等待我們的感官變得更敏銳。

——佚名

美感心態就是覺察周圍的藝術與美感，刻意把它們帶入生活之中。

美感心態的人有四項主要特徵：

一、高度的好奇心。

二、熱愛玩耍與開放性的探索。

三、敏銳的感官。

四、積極參與創造活動，成為創作者或觀賞者。

愛爾蘭詩人約翰・歐唐納修（John O'donohue）曾經說：「藝術是意識的本質。」美

感心態是處於當下，覺察周遭環境，強化與自己感官經驗的連結，開啟藝術創作與美感經驗的門路——這些最終會改變你。

我們邀請你來進行一項快速的評估。美感心態指數是根據一項研究工作：由認知神經科學研究者艾德‧維索（Ed Vessel）與同事在德國法蘭克福的麥斯普朗克實證美感學院發展的美感反應評估。我們與艾德合作修改了此評估，提供更多的指引來探索美感心態、美感和藝術目前對你的影響。我們建議你現在可以做一次評估，歷時一、兩個月，有時間到外面的世界嘗試本書的一些想法之後，再回頭做一次，看看分數有何改變。

閱讀以下的問題，圈選出符合你的頻率。

1：從未
2：很少
3：有時
4：時常
5：總是

一、我參加音樂、舞蹈、戲劇、博物館、數位藝術活動。

　　1 2 3 4 5

二、我觀賞藝術時會看到美感。

　　1 2 3 4 5

三、我對音樂有情緒上的感動。

　　1 2 3 4 5

四、我對藝術作品的對稱性很有感。

　　1 2 3 4 5

五、我做雕塑、繪畫、素描、手工藝、拍影片、設計。

　　1 2 3 4 5

六、當我觀賞藝術時，我感覺到正面的能量或活力。

　　1 2 3 4 5

七、我寫詩、歌詞、評論或小說創作。

　1 2 3 4 5

八、當我觀賞藝術時，我的心跳加速，或有其他生理反應。

　1 2 3 4 5

九、我能欣賞建築或室內空間的視覺設計。

　1 2 3 4 5

十、我上（或上過）藝術、手工藝、寫作、美學之類的課程。

　1 2 3 4 5

十一、創作與觀賞藝術時，我感覺到連結與群體感。

　1 2 3 4 5

十二、觀賞藝術時，我感受到與宇宙／大自然／存在／神明有一種合一或連結。

　1 2 3 4 5

十三、我看到藝術品時有深深的感動。

1 2 3 4 5

十四、當我創作或觀賞藝術時，我感受到愉悅、平靜或其他正面情緒。

1 2 3 4 5

如何計分？

美感心態程度分爲三大類：

美感欣賞：對於美感經驗與周圍環境的反應程度。

強烈美感經驗：對於美感經驗經常有強烈的反應，而不僅是一般的欣賞。

創意行爲：創意活動的參與程度，如藝術創作。

完成以下的步驟，計算這些範圍的個別分數以及整體分數。整體分數代表著美感反應的大致狀況；個別程度分數爲加總下面每一個問題的分數，再除以題數。

美感欣賞：問題一、二、三、四、六、九、十三、十四加總分數除以八。

強烈美感經驗：問題八、十二、十三加總分數除以三。

創意行為：問題五、七、十、十一加總分數除以四。

整體程度分數：把所有十四題的分數加總再除以十四。

三大個別程度與整體程度的美感反應分數意義如下：

1：低

2：低於一般

3：一般

4：高於一般

5：高

例如，你可能在美感欣賞是3，強烈美感經驗是2，創意行為是5，整體分數是4。

第一章

神經藝術的
四大核心

有一種活力、生命力、能量、速度、透過你來轉化為動作，因為這世上只有一個你，所以這種表達是獨一無二的。

——瑪莎・葛蘭姆（Martha Graham），舞者與編舞家

我們在前言提出了大膽的看法：藝術與美感經驗會改善生理與心理健康、強化學習能力。

現在讓我們來鋪陳其真實性的基礎。

我們要先進行一些基礎科學，帶你導覽你的身體，說明為何你天生就適合藝術。首先讓你知道內在的情況，使你能夠更了解本書後面的內容，說明藝術與美感如何影響身體與心智。

了解感官運作是了解藝術與美感轉變生命的關鍵。如果你已進行了美感心態評估，對於藝術經驗與美感環境會有更好的了解。讓我們用一項練習來擴展，把你與目前的感官經驗連結起來。

首先，讓自己舒適自在。用鼻孔呼吸。你聞到了什麼？閉上眼睛，專注於這個感官。

也許是一杯早上的咖啡、一杯紅酒，或一顆有著熟悉香味的蠟燭。繼續呼吸。在那些第一印象之後，接下來你注意到什麼？如果你受過調酒師或調香師的訓練，會知道那些最初的氣味是前調，在它們下方還有其他氣味——也許是積灰書架的霉味，或窗外傳來的獨特春天氣息——地面在初雨降臨時，散發出的土壤香氣。

嗅覺是人類演化上最古老的感官之一。鼻子可以偵測到一兆種氣味，有超過四百種氣味偵測器，細胞每三十天到六十天就會更新一次。事實上，我們氣味感官的能力非常強，對某些氣味的偵測力甚至優於狗。

周圍物質散發的分子刺激我們的氣味偵測器。分子進入鼻子後，在鼻孔上方幾吋的鼻腔中，溶解於嗅上皮的薄膜鼻液中。腦部與神經系統的基本組織神經元細胞傳送長神經纖維軸突到主要的嗅覺包，連結了偵測獨特氣味的細胞。

這時發生了有趣的現象：嗅覺皮質是位於腦部主管情緒與記憶的顳葉，因此氣味能夠立即有效地啟動生理與心理上的反應。例如，剛出生的嬰兒氣味會讓人釋放出神經肽催產素，啟動了情感上的連結、同理心與信任感，讓催產素有了「愛之藥」的綽號；只要聞到了某種香水或古龍水，就讓人想起了遺忘已久的愛人；割草後會釋放出幾種化學物質，刺激杏仁核與海馬迴來減少皮質醇，有助於降低壓力。全都是因為嗅覺皮質與顳葉的連結。

如同氣味，味覺也是一種化學感官：食物能啟動超過一萬顆味蕾，並從嘴部到腦部的味覺皮層產生電子訊號。這部分的腦也處理生理與心理經驗，因此味覺是記錄回憶的有效感官。對於住在美洲與歐洲的人而言，荳蔻、丁香與肉桂會讓人想起秋天與冬天的假期；草本、柑橘類的花朵在印度會讓人想起節慶，在當地舉辦的婚禮上有吃花朵的習俗。這也說明了為何蘇珊會做祖母的雞肉餃子來安撫自己，艾薇的良藥是祖母在她小時候每週日都會做的濃稠布丁巧克力蛋糕。

保持眼睛閉著，現在把注意力轉移到耳朵。電子設備的低響、筆記型電腦的風扇聲、鳥兒的啁啾叫聲、交通聲。附近有什麼狀況？遠處有什麼聲音？聽覺是很複雜的系統，包括了腦部、感官與聲波。

也許你閱讀本章時正在聆聽音樂。音樂與聲音是神經美學研究最多的藝術形式，我們將在本書呈現一些驚人的發現。我們的聽覺微妙而準確，外界的聲音進入耳道，振動耳膜。這些聲波穿過聽小骨來到耳蝸，讓耳蝸內的液體如海浪般運動。耳蝸內有成千上萬的纖毛細胞，液體運動時會啟動這些細胞，傳送訊號給聽覺神經，接著傳送到腦部。聽覺皮層也位於顳葉、雙耳的後方，並因此產生記憶與知覺。

不同的節奏、語言與聲音影響著我們的情緒、心理活動與生理反應。加州史丹佛大學

的研究者用腦電圖機來測量聆聽每分鐘六十拍音樂的腦波活動，他們看到腦部與鬆弛有關的阿爾法波會與節拍同步，較慢的節拍則會與德爾塔波同步並幫助入眠。

聽覺神經有雙向功能，可以指示耳朵降低外界噪音，專注於腦部認爲重要的聲音，所以專心閱讀或欣賞藝術的人很容易受到驚嚇，因爲他們根本沒聽到你靠近了。

我們通常認爲聲音是明顯與可辨認的，例如喜歡的歌、情人的口音、汽車喇叭聲。本書將說明腦部也會對頻率、振動與音調產生生化學反應，這些化學反應會劇烈地影響情緒、知覺，甚至處理神經與情緒上的失調。

好，睜開你的眼睛。現在你被光線、色彩與視野中的物件所包圍。對於有視覺障礙的人，就算無法分辨色彩、臉孔或形狀，估計超過八成能夠區分明暗。

我們的視覺能力是透過複雜的系統來處理光線。眼睛所見被光學接收器轉變成電子訊號，與相機的功能相似。視神經把訊號送到腦部後方的枕葉，轉變成你所看到的，神經科學家發現枕葉參與了我們的知覺、辨識與產生對於藝術的美感欣賞。

讓我們完成感官的導覽，碰觸周圍幾樣物件：粗糙的椅子布料、光滑的桌子表面，或如果你在戶外，也許可以觸碰涼爽的樹皮或溫暖的海灘細沙。你的手指、手掌、腳趾、腳掌……這些部位的皮膚都非常敏感，能接收到細微的線索，啟動生理與心理上的反應，

例如每隻腳都有超過七十萬個神經末梢端不停地接收生理感受；皮膚的觸覺接收器連接到脊髓的感官神經元，傳到腦幹頂端、頭部中央的視丘，觸覺與質感的訊息傳送到位於頂葉的體感皮層。腦部處理觸覺神經元對接收器所傳送的不同特性訊息有著不同的反應。想一想，我們用來描述質感的各種形容詞：粗糙、柔軟、毛絨、滑順……由此可知觸覺的感官經驗非常豐富。

觸覺是最有力量的認知溝通工具之一，也是最早演化的感官系統之一。我們透過簡單的握手或擁抱來分享感覺與情緒，觸覺迅速改變神經生理與心理狀態，釋放出神經傳導的催產素——它除了是剛才提到的「愛之藥」，也有助於感覺信任、慷慨與慈悲並降低焦慮。有關人類觸覺的實驗顯示一個人的意圖——表達悲傷或快樂、關注或興奮——可以透過感官接收器來被另一人詮釋與投射。簡單說，我們可以藉由腦部記錄情緒知覺的方式，透過觸覺來與另一人「交談」。

同樣驚人的是，觸覺能比其他感官創造出更強、更持久的回憶。近來研究發現我們的觸覺不僅刺激體感皮層，也連接腦部處理視覺訊號的區域，就算被蒙住眼睛也可以。

一項研究要蒙眼的參與者碰觸日常的器物如湯匙，接著解除蒙眼狀態後，給他們兩根很類似的湯匙，有百分之七十三的參與者能夠只靠視覺，正確辨識出蒙眼時拿在手中的湯

匙，且在兩週後，對此物件的記憶仍然存在。

你的嗅覺、味覺、視覺、聽覺與觸覺以驚人的速度產生生理反應。聽覺以大約三毫秒的速度被記錄著、觸覺在五十毫秒內被記錄在腦中。不只是腦部，你的整個身體都在記錄這個世界，但大多是在你的意識之外。認知神經科學家相信人類只覺察到我們心智活動的百分之五，其餘的經驗——生理上、情緒上、感官上——存活在實際的思考之下。你的腦部時時刻刻處理著刺激，如海綿一樣吸收著數百萬則感官訊息。

所以腦部處理的訊息並非全都會進入意識中。注意歷程是重要的角色，讓你知道究竟是什麼外界的刺激，對你的感官接收器起了作用。

走進一間房間時，你可能無法完全了解身體所產生的反應：一盞燈的光、牆壁的顏色、溫度、氣味、質地。你也許認為自己是獨立運行於世界的個體，但你與周圍的一切都是有連結的，與環境是不可分的。你的感官是基礎，讓藝術與美感提供完美的途徑來增進你的生理與心理健康。

當感官訊息等這些刺激不停輸入時，你的腦部究竟呈現出什麼情況呢？

腦內世界

想像你的頭腦是一顆地球，一邊有著四個不規則的「大陸」，中間沒有空隙。現在想像球體的另一邊有同樣的形狀，換言之，如同這些形狀的鏡像。這就是你的大腦。有兩個腦半球，中間由胼胝體部分連結，傳遞兩半球的訊息來彼此溝通。大腦的右半邊控制著身體的左邊，左半邊控制著右邊。

如地球上的不同大陸，你的腦部區域有獨特的特性與功能。大腦的前方到後方區分為四葉：**額葉、顳葉、頂葉、枕葉。**

簡單說，額葉負責行政功能如計畫、關注與情緒；顳葉有海馬迴，負責回憶；頂葉有體感覺皮層，接收與詮釋身體的感受如碰觸與疼痛；枕葉處理視覺影像。想像枕葉的正下方有一個圓球，那就是小腦。小腦控制平衡、動作、協調與建立習慣，意味著小腦負責一種程序性的記憶，讓身體能重複動作而不需要重新學習，例如走路。當然這些區域都不是獨自運作，它們相互合作，讓你有最佳的表現。

在腦葉中有一些結構組成了邊緣系統。這個系統有時被稱為「遠古」腦系統，支持著情緒與行為，會產生戰鬥、逃跑或僵住的直覺。邊緣系統的結構也讓你的身體保持體內平

衡，它包括了下視丘，控制心跳、體溫與血壓；視丘傳送腦部除了氣味以外的所有感官訊息；核桃形狀的杏仁核負責偵測威脅，可以立刻行動反應。

大腦連結到腦幹，與脊髓相互連繫，裡頭有著自律神經系統，是由腦部與脊髓中的結構所構成。分成兩部分：交感與副交感神經系統。想像這是一條公路上的雙線道，交感神經系統負責隨時展開行動，表現出受刺激的反應，如戰鬥或逃跑，副交感神經系統管理休息與復原功能，例如消化食物。

現在你對腦有了大致的了解，四種關於神經藝術的科學核心概念將陸續出現。第一是神經的可塑性、腦如何重組自己。

神經藝術核心概念之一：神經可塑性

繼續想像頭腦是一個球體，表面上有數百萬條道路與橋梁、數兆盞街燈。某些區域的燈光超級亮，有些區域比較暗；有些路看似荒廢了，有些路交通繁忙。這就是你腦部的電子神經元線路。

那些繁忙的道路或神經元通路是怎麼形成的？為何如此重要？

我們剛好有一位關於此課題的專家。蘇珊的丈夫瑞克·胡格尼（Rick Huganir）是約翰霍普金斯醫學院的神經科學系系主任，他研究神經元的可塑性已經超過四十年。當蘇珊與瑞克剛開始交往時，他在她家門口道晚安吻別後，闡述了他的神經元可塑性研究。他描述那一吻重組了他的腦部，而蘇珊當時就立刻知道他是真命天子。

瑞克後來相當善於對人描述神經元的可塑性，也就是腦部有能力不斷產生與重組神經元的連結。他先請大家想像一個人腦，如我們剛才所做的。你能夠從記憶中召喚出一個影像，說明了腦部吸收與儲存訊息的驚人能力。

你想像出來的這個腦部包含了約一千億個神經元的連結網路。想想這個龐大的數字，因為理解數字的能力是與生俱來的。

就算模糊而不準確，你也可以感受得到這一千億吧？你的頭腦可以想像出如此龐大的數字，因為理解數字的能力是與生俱來的。

接下來，瑞克聚焦於描述那一千億個神經元在顯微鏡下的情況。對許多人而言，神經元如樹枝，有重疊連結的枝幹。以樹來比喻，讓你比較能想像出腦中這個無限系統的形狀與複雜性。為什麼？因為腦喜歡很好的比喻，就像手中握著實際的物件，腦部也能掌握概念。

個別的神經元有一個核心，如樹幹中的嫩心材，周圍是細胞體，就像年輪與樹皮那樣

保護著核心。樹突是從神經元樹幹長出來的樹枝，能夠接收其他神經元的訊號，軸突是主根，負責把訊號傳送到外界。

神經元溝通連結的方式是透過突觸傳送，瑞克致力於研究這些突觸連結的產生，結果發現神經元是很會社交的細胞，為了存活，它們需要與其他細胞溝通。

你的一千億個神經元都透過突觸連結到其他約一萬個神經元。你有一千萬億突觸連結，在腦部創造出無數的迴路。瑞克指出，這些迴路構成了你的身體動作、情緒、記憶、所做的一切。當你產生回憶與學習時，腦部增強了某些突觸連接，也減弱了某些突觸連接，如此一來，塑造出前所未有的新迴路，並成為回憶。這就是可塑性。

聆聽瑞克的解釋時，有時候會讓人想起已故神經科學家唐諾・歐賀比（Donald O. Hebb）首次描述突觸過程時說的一句名言：「一起放電的細胞會彼此連結。」這是可塑性的寫照，也是不容易忘記的簡單陳述，因為腦部也喜歡詩句。但瑞克指出，這並不完全正確。

突觸可以一起放電，也就是溝通，但需要特別的東西才會連結與融合。刺激我們的神經元放電、彼此溝通（發出化學訊號）、有足夠的能量讓它們形成突觸連接等這些反應，都是由感官刺激的強度來決定，在神經元化學溶液中形成堅固的突觸連接，反映了該經驗

的「顯著性」。（譯注：按文意，salient在本書譯為「顯著」會較為適當。）

你會在這本書中常常看到「顯著」這個詞，原因如下：你不可能注意到身體接收到的所有感官刺激，或是因為刺激所產生的各種情緒與思維。你的腦是過濾訊息的專家，它能排除不相關的，專注於它認為重要的，一些顯著的事情對我們來說，無論是實際上還是在情感上都很重要。想像一個頁面除了一個紅點外全是黑點。你的注意力會放在哪裡？這就是你的腦所做的顯著性決定。下次你參加派對或進入一個擁擠的房間，有大量的背景談話噪音，想一想顯著性。當一位好友出現時，你開始進入狀況：周圍的聲音變小聲，你能夠專注與聽到朋友說的話。這就是所謂的雞尾酒會效應。

顯著的事物會誘導釋放出神經傳導物質，如多巴胺與正腎上腺素，啟動突觸、增加突觸可塑性。瑞克說，這種情況控制了記憶的形成。獨特性的經驗越強烈，突觸可塑性就越強，因為此時啟動了大量細胞，釋放出很多神經化學物質，改變了突觸連結，有些連結被強化，有些則被減弱，改變了負責形成記憶的突觸迴路，變得更持久。

例如，瑞克永遠記得他與蘇珊的初吻，因為他找到了顯著的某人，而他的神經元忙著釋放神經元化學物質，讓他「知道」與「記住」這件事。

腦部有幾個區域位於島葉與背側前扣帶皮層協助你判斷鮮明性。它們被稱為顯著網

路。本書的藝術與美感經驗將是鮮明性的主要途徑。

所以，藝術與美感真的可以重組你的腦部，它們是協助建立新突觸連結的祕密配方。

神經元可塑性能建立更強的突觸，也可以讓突觸變弱，甚至消除。消除突觸連接被稱為「修剪」。

你也許想知道為何腦部要修剪連接。如同園丁想要修剪樹叢一樣，它可以促成更強壯與健康的成長結構。而且你的腦不喜歡浪費能量，所以用較少的細胞或突觸進行活動會更有效率。

在最好的情況下，大腦透過增強連結進行調整時，就會進行修剪，移除較弱的連結。

例如你以前走較遠的路回家，直到你發現了更好的路線，所以花的時間更少，變得更有效率，甚至可以忘記舊有的路線──那就是你的腦在修剪沒有獨特性的突觸，這些突觸由於缺乏刺激而退化，永遠失去連結。

一旦環境改變，腦部的神經元迴路也會改變。這是神經元可塑性的基本原理。腦生來協助你適應所處的任何環境，而在這個環境裡對你來說，比較重要的刺激會形成獨特性並改變腦中的突觸連接。豐富的環境充滿獨特性的刺激，這是神經藝術的第二個核心概念。

神經藝術核心概念之二：豐富的環境

一九六○年代初，神經科學家瑪麗安・戴蒙（Marian Diamond）設計了一項實驗，希望能證明關於腦部靈活性的一項爭議性理論。當時大多數科學家認為腦部是靜態的，會隨著年齡而退化。

戴蒙有不同的看法。即使尚未證實，但她仍相信神經的可塑性。她的假設是腦會隨著時間改變，並認為主要的刺激來自於我們所處的環境。

為了證明這項理論，她把三組老鼠放在三個籠子裡。每個籠子的基本條件皆為可取得食物與水、有著同樣的光亮，但是第一組是住在「豐富的環境」──籠子裡有玩具、各種材質的物品供探索和玩耍，戴蒙會定期更換這些元素來維持新奇感。第二組是住在標準的籠子，有基本的運動輪，但不會更換；第三組住在「貧困」的空間，沒有任何可探索的物品或刺激。

數週之後，戴蒙解剖老鼠的腦部，發現豐富環境組的最外層大腦皮質厚度比貧困組的增加了百分之六，貧困組的腦容量甚至減少了。「這是人類首次看到動物的腦因為不同的環境經驗，而有結構性的改變。」戴蒙說。

戴蒙成為最早觀察到神經可塑性的人。更重要的是，她的實驗證明了環境會劇烈地改變腦部——變得更好或更壞。她重複實驗以確認，於一九六四年發表論文《豐富環境對大腦皮層組織學的影響》。

她的發現受到了質疑，且大多是她的男性同事，他們提出了憤怒的反駁。她記得一位神經科學家生氣地對她說：「年輕小姐，腦部是無法改變的！」但是戴蒙繼續研究腦部可塑性，直到二〇一七年九十歲時過世。

今日，她被視為現代神經科學的開創者之一。由於她的遠見與執著，讓我們知道腦有能力實際重組與創造新的迴路，來回應生活中的環境刺激。

研究人員看到了環境對於我們具有累積性的影響。人造環境的狀態——意思是非自然環境，而是人為設計的——對於個體與群體都有慢性的影響，可以從學習、健康與人際關係上的變化來測量。神經科學與生物學持續證實與推進戴蒙的發現：豐富環境的正面影響，以及貧困環境對於生理與心理健康的緩慢侵蝕。

終極的豐富環境是大自然。大自然是最具有美感的地方，因為那是我們的發源地。

「大自然」將在本書裡不斷出現，它是神經美學研究者一直研究的美感經驗，透過色彩、形狀、氣味、圖案、觸覺與視覺來模擬大自然刺激感官，我們在建築、室內設計與立體設

計上看到越來越多大自然元素被加以應用的趨勢，因此我們成長的環境以及居住、工作與玩耍的地方都非常重要。周圍的美感與其所引發的心理感受是你的經驗基石，這讓我們來到第三個概念：美感三交集。

神經藝術核心概念之三：美感三交集

當你產生美感經驗時，你的腦部與身體是什麼狀況？

這個問題讓安哲・查特吉（Anjan Chatterjee）苦思多年。安哲是賓州大學的神經學、心理學與建築教授，他成立了世上最早的神經科學與美感實驗室──賓州神經美學中心。

二○一四年，安哲與同事研發了一套理論模型名為「美感三交集」，說明了三大元件──我們的感官運動系統、獎勵系統、建立認知與意義──如何聯手形成美感時刻。這個模型有交集的三個圓圈，說明了個體美感建立過程的互動本質。

本章一開始便說明了身體與腦部如何透過感官運動系統來接收訊息。這是美感三交集的第一圈。

第二圈是腦部的獎勵系統。這是一組神經結構或迴路，在你體驗到幸福或快感時啟

動。當獎勵系統上線時，你就更有可能會重複在事件啟動之前的行為。啟動獎勵系統的行為通常是那些可以協助腦部讓我們存活下來的，例如吃、喝、睡，或協助腦部讓整個族群存活的，如生殖行為。如安哲所說，「當我們談到快感、喜好時，我們啟動了一般性的獎勵系統，也用在很基本的事物上，如食物與性愛。我們從藝術得到的快感，例如覺得藝術很美，提供了同樣的基本反應。」

在第三圈的意義建立上，美感經驗具有很高的相對關係。像是你的文化、個人歷史，與所處的時間與地點，都影響了你對事情的接收與反應。

在這三個元件的中心，就是你認為的美感經驗，包括對你與生理和環境而言的獨特因素，也包含了一些人類對於美感的共通特性。

「美」與「美感經驗」常被混為一談，所以我們請安哲來定義美。這就像是嘗試定義愛的本質，但他接受了挑戰。他開始解析美：「我們對美的認知，分成三大區塊：人、地、事。」

關於人與地，我們對某些元素有類似的反應。例如研究顯示，全世界的人對於美麗的臉孔有類似的認知。看到各種臉孔時，我們會把類似的特徵視為美麗，如對稱與看起來善良。這是快速而自動的反應。對於地也是同樣的道理，我們會把某些元素視為美，如海

平面上的日落。安哲與其他人的研究顯示，在這兩種情況中，我們的內側前額葉皮質會啟動，來判斷一張臉或一個地方很美。

對於臉孔與風景，安哲說，我們腦部的反應比較一致，因為在這兩者的判斷上，已經演化了百萬年的時間。

對於事物，腦部的反應就比較多元。「人類的文物，不管是藝術或建築，目前的型態只存在了幾千年，」安哲解釋，「相對之下，我們的腦部從一百多萬年前的更新世就開始演化。」

對於藝術也沒有太多的認知一致性。「你也許喜歡傑克森·波洛克（Jackson Pollock），我也許喜歡愛德華·霍普（Edward Hopper），」安哲說，「我們都有美感經驗，但啟動美感經驗的事物可能很不一樣。」換言之，美永遠是唯一的主觀。

以色彩為例。在安哲的家鄉印度，傳統的悼喪色彩不是美國常用的黑色，而是白色。「你知道印度的紗布有多麼色彩繽紛嗎？但是相對來說，白色代表著無色，也就是哀悼的意思。」安哲解釋。

文化上的差異在安哲的第三圈有所解釋：意義建立。我們的家鄉、成長、獨特經驗，都影響了我們對美的認知。「意義來自於我帶給藝術的，例如我的背景，以及深刻的藝術

觀賞經驗如何改變我在這世界詮釋與建立意義。」安哲說。

藝術與美感所囊括的範圍遠遠超過美，它們為人類的全方面體驗提供情感連結。「藝術不僅是美而已，」安哲說，「當藝術具有挑戰性時，也可能讓人不自在，如果我們願意面對這種不自在，就可能有所改變、有所昇華。這也是有力量的美感經驗。」

如此一來，藝術成為一種管道，處理困難與讓人感到不自在的理念。當畢卡索在一九三七年畫出巨作《格爾尼卡》時，他捕捉了戰爭的恐怖、殘酷本質，讓世界看到西班牙內戰所造成的人類苦難。洛琳‧漢斯伯里（Lorraine Hansberry）寫出劇作《日光下的葡萄乾》，向我們訴說了一個有力量的故事：關於人們面對種族歧視與追求美國夢，以及他們動人的家庭生活。

你將在本書一再讀到藝術如何啟動分泌神經化學物質、荷爾蒙與腦內啡，讓你可以釋放情緒。當你體驗虛擬實境、讀詩或小說、看電影、聽音樂或舞動身體等形形色色的藝術，你在生理上會有所改變——一種神經化學物質的交換，會帶來亞里斯多德所謂的「淨化」（catharsis）以及情緒上的釋放，讓你感覺與自己有更多的連結。如此一來，藝術便引發了同時發生的綜合情緒，也就是說，藝術與美感經驗讓你擁有不只單一的情感元素。

「一顆好的柳橙如果只有甜味就太單調了，」安哲比喻著。「還要有一點酸味才是真正的

好滋味，而藝術就是以更複雜的方式來呈現。」引發多重情緒的藝術就有獨特性，可以重組你的神經元迴路。

覺察到自己的喜歡與不喜歡，更加了解自己是如何被影響、被告知、被藝術所改變，讓你有機會運用自己的喜好到生活上所有領域，這種個人化的藝術運用是非常有力量的。

本書將分享許多研究的細節，說明特定的藝術形式如何分泌特定的荷爾蒙與神經化學物質，並影響生理與行為。

神經藝術核心概念之四：預設模式網路

你對於藝術與美感的反應就像雪花一樣獨一無二。莫札特奏鳴曲或葡萄牙民謠也許能讓一些人感到心曠神怡，而有些人則喜歡波斯文字藝術或印度手繪墨水的香味；也有人沉浸於電影或詩歌中。一個人的刺耳噪音可能是別人耳中的交響樂。也就是說，你的知覺就是你的現實。

你與藝術和美感的經驗之所以如此獨一無二，是因為腦部連接的模式也是如此獨特。

在你的經驗中，腦部形成數十億個新突觸，這些迴路建立了知識與反應的倉庫，如你的指

紋般獨一無二。世上沒有任何人跟你有相同的腦部。

現在普遍認為預設模式網路是自我的神經基礎。神經生物學家描繪腦部地圖時，他們注意到不同區域似乎相互合作支持特定的活動，並辨識出不同的神經網路功能。回顧先前提到的道路比喻，這些網路就像腦部區域的高速公路，帶領我們前往特定目標。

預設模式網路就是這些神經網路之一，它位於前額葉與頂葉，用功能性磁振造影可觀察到其運作。這個互相連接的腦部區域網路被啟動時，你並不是專注於外界，而是專注於你沒有被刺激影響時的內在狀態，也就是記憶的位置，儲存著關於自己的事件與知識。眾所皆知此處是心神漫遊、夜晚作夢與作白日夢的位置，同時也是幫助你整理需要記得以及需要遺忘、幫助你眺望未來的地方。這裡也鼓勵你胡思亂想，思考一些沒有明確目標的事情。

進行藝術創作時，你選擇表達自己的方式中，部分就是來自於這個網路。預設模式網路是一個過濾器，過濾什麼是美、什麼值得記憶、什麼是有意義的，讓藝術與美感成為非常個人的經驗。

協助研發美感心態指標的艾德・維索研究預設模式網路多年。他很好奇，為何每個人產生共鳴的事物都不同。「為什麼有些影像會讓你發出驚嘆，『哇！這真的是太神奇了！』有些則不會？」他問我們。

他發現答案在於藝術與美感如何幫助我們建立意義、發展喜好與做出判斷。腦是建立意義的機器，想要連結脈絡、找出模式與達成了解，然後建立相對應的神經迴路。

「當你與藝術品互動，或感覺某個東西很美，你會感覺自己以一種新方式來看世界，」艾德解釋。「或在進行藝術創作時，你能以新方式來看問題，因為藝術讓你以先前沒有的方式來表達。」這種建立意義就是發生在你的預設模式網路。

所以預設模式網路是神經容器，讓你能夠處理對你來說別具意義的一件藝術品、一段音樂或大自然風景。

關注身體對環境的感受

在疫情之前的每年春天，會有來自一百七十國、近四十萬人前來義大利米蘭參觀年度國際家具設計展。二〇一九年，谷歌硬體設計組決定舉辦展覽，讓大眾體驗神經美學。艾薇與她的硬體設計組了解色彩、物質、形狀與聲音的力量，想在展覽中實際呈現出來。她的團隊與谷歌的尖端科技計畫組合作為展覽寫出需要的程式。

艾薇邀請蘇珊以研發神經美學原則來做為展覽的基礎。她也找來紐約建築師蘇西・瑞

蒂（Suchi Reddy）與Muuto家具設計公司來製作「存在的空間」，這是一項前所未有的沉浸式裝置藝術，描述我們的身體如何回應不同的感官環境。我們嘗試在一個特別打造的環境裡觀察空間與身體的互動，大規模地測量、分析身體的基本生理活動。

蘇西與我們根據神經藝術原則，合作設計三個房間，名為「基本」「活力」與「昇華」，每個房間都有獨特的感官特徵設計元素，包括家具、藝術品、色彩、材質、照明、聲音與氣味。蘇西時常說：「型態跟隨感覺。」這就是我們在「存在的空間」中想要創造的。

觀眾進入展場時會拿到一只手環，谷歌硬體設計組用來測量身體反應，包括心跳、呼吸與體溫變化。雖然沒有腦部掃描那麼清楚，但更為實用。展場人員會鼓勵觀眾坐下或是碰觸東西、四處遊蕩，好好體驗每一個房間。

我們立刻看到觀眾熱中於探索空間，不用交談，也沒有會令人分神的事情發生，他們得到了空間與時間的禮物——一個可以保持好奇，充滿感官驚奇的空間；一個只是「存在」的空間。

觀眾會在觀展結束後，收到個人化的資料圖表，根據各自在現場的生理回饋，顯示出他們感到最自在的空間為何。這裡有項重要的發現：許多觀眾感到很驚訝，生理反應與他

們認為應該感到最自在的房間是不一致的。

這種不一致提供了重要的洞見：我們的認知思考與生理感受並不總是一致。

在某些情況，我們的意識思維直接與生理事實相衝突。設計新聞記者瑞碧・梅辛納（Rab Messina）描述當她參觀展覽時，她的意識思維與身體的生理指數的差異讓她非常驚訝。梅辛納對第一個房間與最後一個房間感到迷醉，她覺得是很高明的設計，而中間有著明亮色彩與書籍的房間讓她想要逃走。結果她的生理回饋顯示，她在這個房間才感到最自在。「為何我的身體把自在當成了厭惡？」她這麼寫。

她發現這是與種族和階級有關的深沉情緒。梅辛納在拉丁美洲出生長大，那裡的「後殖民主義非常興盛」，身為混血兒，她感受到「無形的界線阻隔了深膚色的人購物、住宿、用餐，或只是進入某些設計美麗的空間」，她這麼寫。她被制約成在優雅的空間中感到不自在，因為「那是屬於上等白種人的」。身為設計記者，她壓抑那些感受，並帶著刻意的自信心走進高端設計世界。但是在她覺得設計最不高端的房間中，她的身體卻放鬆下來。「我可以欺騙自己關於我的歸屬感，」她寫道，「但生理指數不會說謊。」

「存在的空間」提醒進入參觀的人們，我們都能選擇自己想參與的環境，對整體健康會很有幫助。這讓我們再次確認豐富的環境對人類有生理上的影響，過去的經驗可以解釋

我們目前的現實。

你可以把「存在的空間」也帶入你的生活中，首先是關注自己。注意環境的改變如何微妙地影響你身體上的感受。也許你走進一個房間時感覺很有活力，另一個房間讓你無精打采。也許有一條街、一幢建築或一處風景是你渴望前去的，而有某些地方是你想避開的。把你的美感心態運用在周遭的世界，探索是什麼影響了你。也許你可以縮小範圍到特定的事物：一種氣味、一個色彩或一間房間。如果你對某個地方有特定的感受，問自己：你周圍的美感是否觸及了某些成見或偏見，某種歷史悠久的信仰，如瑞碧·梅辛納的情況？當專注於是什麼美感形成你的感受時，你對自己會有什麼了解？

在接下來的章節，你將看到藝術與美感被用來支持心理健康；改善與學習、強化我們溝通與茁壯的能力。我們在本書會常回到本章的核心概念。當這些概念出現時，你可以回來這裡尋求進一步的澄清與了解。

我們花了一些工夫建立腦部對藝術與美感運作與改變的生理基礎，最重要的是，你將看到這種藝術的新科學如何在根本上改變你的生活。

第二章

培養心理健康

我想我們所追尋的是一種活著的經驗，讓我們在純粹物質層面的生命經驗中，可以與自己最內在的存在與現實產生共鳴，真正感受到活著的喜悅。

——約瑟夫‧坎伯（Joseph Campbell），作家與教授

我們有位朋友是一名成功的律師，她在辦公室裡放了幾本著色書，在頭腦需要休息時使用；大學的諮商老師建議壓力過大的學生去上陶藝課來減輕焦慮。對蘇珊而言，編織、園藝與拼貼讓她保持穩定並與自己的感受保持連絡；艾薇會隨時在皮包裡放一把音叉，因為C與G音的共鳴可以舒緩壓力時刻。

我們所有人都在生活中有難以應付的時刻，焦慮與疲憊襲擊我們。減輕壓力如飲食和睡眠一樣重要。在這些時刻，藝術與美感有很大的用處，只要你知道如何使用。藝術活動可以改變生理與情緒狀態，增進心理健康。

當藝術成為日常的練習，就像補充營養、運動鍛鍊、重視睡眠，你將釋放一項與生俱來的工具，可以用來幫助你處理內心的高低起伏。最好的消息是，你不需要是一名偉大的藝術家，或需要很優秀才可以體驗到益處。在一項研究中，卓賽爾大學創意藝術治療教

授吉麗嘉・凱莫（Girija Kaimal）發現，對於大部分的人來說，不論是什麼程度，只要進行四十五分鐘的藝術創作，就可以減少壓力荷爾蒙皮質醇。藝術創作在心理上有鎮定效果，吉麗嘉解釋，「在進行研究時，有一位藝術治療師在場，提供幫助以進行真實的自我表達。沒有批評或期待，而是鼓勵參與者專注於過程，使他們感到安心，以減輕壓力與焦慮。」她提醒我們，任何人都可以在家用簡單的材料嘗試，只要創作時不要帶著價值判斷。

藝術為個人以及集體情緒狂熱提供許多有效的療法，以及提供更有效的自我情緒管理來改善心理狀態；降低壓力荷爾蒙反應、強化免疫功能、增加心血管反應來改善生理狀態。這才只是開始而已。

過去二十年來，有數千項研究結果顯示藝術的參與，包括創作與觀賞，可以改善我們的心理狀態。例如黛西・范科特（Daisy Fancourt）的研究。她是英國倫敦學院大學的心理學與流行病學研究者，研究藝術對健康的影響，包括二〇二〇年英國數萬人參與的突破性研究。她與兩位研究夥伴使用複雜的統計方法來計算生活中的各種變數，發現每週參與藝術活動超過一次的人，或每年參與文化活動至少一、兩次的人，對於生活的滿意度超過了那些沒有參與的人，而且在整個社會經濟階層都是如此。**接觸藝術的人有較低的心理壓**

力、較好的心理功能，與越來越好的生活品質。

——神經解剖學家吉兒·泰勒（Jill Taylor）

許多人相信我們是「有感受的思考生物」，但神經解剖學家吉兒·泰勒卻指出，人類其實是「會思考的感受生物」。我們總是充滿各種情緒，對外在或內在刺激會產生複雜的神經化學反應。我們知道自己想要什麼樣的感受：連結、踏實、自在、安詳而且安全；我們努力保持正向、心胸開放，在情緒上能夠處理任何情況。世界衛生組織對心理健康的定義說明了一切：「一種安詳的狀態、個人實現自己的能力、能夠應付生活的日常壓力；工作上有成果，能夠對自己的群體有所貢獻。」

但我們無法一直實現或維持所期望的心理健康品質。這種情況並非少數。全球約十億人為心理問題掙扎。憂鬱症是主要的失調原因，焦慮、孤獨與負面壓力都在上升當中，對於生理健康有極糟糕的影響。一整個世代的青少年與年輕人都經歷著大流行程度的心理失調。

自從這些統計數字出爐之後，心理疾病的增加速度首次超過了生理疾病。這一切有很具體的連漪效應，包括學校與職場缺席率增加，以及更高的離婚率。一種集體的絕望與越來越多人失去希望也是警訊。所謂「絕望疾病」的增加，包括吸毒與酗酒、酒精性肝病與

自殺。

對於大多數人來說，心理狀態有時會讓我們難以為繼。感覺什麼都沒意義，置身於霧中，筋疲力竭。你也許易怒而難過，不想談自己的感受，感覺與其他人失去連結。也或許你能明確指出自己被壓力事件（如友誼受創）壓垮的那一刻，但在其他時刻，你不知道心情為何會轉變，彷彿你的身體與心理被挾持了，體重大起大落，感覺難以承受。有時候，這些感受非常頑固，你似乎無法掙脫。

「我包羅萬象／我乘載了無數個我。」詩人惠特曼如此寫道。他沒有在開玩笑，我們的身體演化出廣泛的情緒反應來協助生存。人類究竟有多少種情緒？曾有心理學家推測我們可能有多達三萬四千種情緒。有趣的是，這些情緒會視我們的心理需求而調整。美國心理學家羅伯·普拉奇克（Robert Plutchik）認為我們有八種基本情緒——快樂、悲傷、接納、厭惡、恐懼、憤怒、驚訝、期待——在這當中又有數千種不同的程度。例如憤怒可以從輕微的惱怒到狂怒，中間有許多細微的區分。

我們的照顧者、老師、同事與社會文化通常會教導我們忽略複雜的自我，應該要控制或壓抑情緒，這有點像要胃停止消化食物。情緒會出現，就像心跳一樣必然，就像肺會吸收空氣中的氧；你無法阻止情緒產生，因為那在心理學上是不可能的，也不應該當成目

標。

　況且，情緒本身不是問題，而是有用的生物通訊，跟著我們演化了無窮久來幫助人類生存。被困在情緒中才是問題，所以目標應該是協助情緒的流動。所謂的心理健全就是即使是面對有困難的情緒，內心仍有能力與資源來度過這些生命的日常起伏。

　渴望了解感受與情緒，激發了許多理論與辯論，許多人對此課題有不同的心理學看法。我們對於情緒行為理解的差異，大部分是源自於很難研究人類或動物潛在神經基礎，但腦部造影的新科技進步卻對此貢獻了很大的幫助。

　要了解藝術為何是促進心理健康的有效工具，首先要區分**情緒與感受**。

　情緒是你對於環境刺激、內在需求與驅動力的最初反應，感受是你的身體正在經歷的感知：通常情緒與相關的行動最先出現在腦部與身體，然後才是對這些情緒狀態的主觀感知，有時甚至沒有。情緒比意識上對感受的認知更早發生，而這些情緒狀態時常在我們的意識覺察之外。

　想像你在商店裡挑選食物，聽到店裡的廣播放了一首兒時的流行歌曲。你忙著查看商品，但體內卻有其他的反應。你的腦瞬間被啟動，不同區域的血液流量增加，愉悅的神經化學物質如多巴胺隨著獎勵系統釋出。你站在水果區前方，突然想到了中學時的好友，你

們會一起扯開嗓門唱這首歌。你的嘴角露出微笑，一股溫暖的正面感受籠罩著你。你正在體驗一種與愉悅有關的複雜情緒：懷舊。一首歌，改變了你整個心情。

我們時常沉浸在影響感知與改變心理狀態的經驗中。我們的感官總是用交談的方式建立起對世界獨特的印象與感受。因為藝術的本質是強烈的感官訊息輸入，它觸及多重系統，並有著獨特的能力，可以觸及互相連結的神經迴路，讓我們能處理情緒、命名與表達感受，甚至觸及無意識的心理。

這是非常有價值的，當面對無可避免的情緒糾結與生活起伏時，讓藝術上場來協助我們強化正面的情緒，如愉悅與快樂，能幫助我們迎接整體性的安適感。同時，藝術也可以幫助我們減輕壓力，因為壓力會改變我們對日常內在與外在刺激的感知。

聲音頻率：自然的壓力消除

一九九〇年代末，艾薇是美泰兒玩具公司資深副總裁，她負責女童玩具的設計與產品研發部門。一天，她要一組研究員與同事坐下來觀看幾個五歲大的女童玩洋娃娃。這組人花了數個月時間研發玩具的新玩法，現在是見真章的時刻。女童們的反應可算是冷淡。事

實上，她們似乎越玩越失去興趣。艾薇注意到一位同事開始踱步。那位女士顯然開始緊張起來，艾薇可以感覺得到她內心壓力的累積。

艾薇從她的背包裡拿出兩根音叉與一個曲棍球的球盤。在一家玩具公司工作，帶著曲棍球球盤也許不算太奇怪，但同事好奇地看著艾薇把兩根音叉插在厚厚的橡皮圓盤上，發出低沉的共鳴聲。然後艾薇把振動的音叉舉到同事的雙耳旁邊。三十秒之後，那位女士發出長長的、解脫般的嘆息。「哇……謝謝你。」她說，「太奇怪了，我感覺好多了。你做了什麼？」

艾薇使用了一種聲音療法來幫助同事減輕壓力。

壓力不是一種感受或情緒，而是對於情緒的一種心理反應。壓力的起因可能是具體或心理的。可能是真的——一隻老虎！——或想像的——那個黑影看起來很像老虎！壓力是聰明的生理策略，演化來幫助我們度過真實的危險，但也很容易失控。

艾薇的同事對於玩具有可能會失敗有著強烈的情緒反應。想像的情景引發了她的壓力——雖然她覺得很真實，她甚至還不知道這項兒童實驗的結果，但擔心會是負面的。這是壓力的起因，身體也起了反應。

壓力循環的第一階段是**警訊**。她的身體記錄了恐懼的情緒，認為有危險的事情要發生

了。在神經生物學上，這會啟動自主神經系統，透過下視丘、腦垂體與腎上腺，激發身體的戰鬥、逃跑或僵住模式。荷爾蒙如皮質醇與腎上腺素激增，她的心跳加快、血壓上升，血糖也可能會激增來準備使身體採取行動，如逃跑。但她不能跑走，所以她留在房間裡，越來越不自在。這一切都在眨眼之間完成，在她意識到自己產生反應之前。

如果這種壓力反應不迅速解除──把這個經驗帶回家度過週末──她就會進入第二階段，也就是所謂的**適應**。身體準備長期抗戰，繼續分泌壓力荷爾蒙，這可能會導致失眠、肌肉疼痛、消化不良，甚至過敏或小感冒。她也可能無法專注或開始缺乏耐心、易怒。

第三階段──**復原**可能很快就會發生，身體能克服壓力起因，回到體內平衡狀態。

身體對於壓力反應的處理相當聰明、熟練。不論是真實或想像的壓力起因，身體可以快速有效地度過壓力循環的三階段。對日常壓力起反應是正常的，但壓力反應若持續升高，對我們的健康就會有不良效果。被困在壓力狀態時，身體缺乏資源，你會感到筋疲力竭，在某些情況下會感到憂鬱，也可能發生其他不健康的分心手段如吸菸、喝酒與暴食，這些都是想靠改變腦中化學物質來讓自己的感覺好些：透過尼古丁、酒精與吃巧克力時所分泌的愉悅腦部化學物質，如腦內啡、神經荷爾蒙多巴胺與血清素。以上大多提供了短期的舒緩，但長期下來會有不良的健康影響。

有越來越多人被困在壓力反應中，無法度過循環。美國心理學會發布警訊，「大規模的心理健康危機」影響了所有年齡層，其中最讓人擔憂的是年輕人的狀況。報告顯示，Z世代青少年（十三歲到十七歲）與Z世代成年人（十八歲到二十三歲）在生活中面對極大的不確定性、不穩定的地緣政治、經濟動盪、氣候變遷威脅、全球疫情，還有系統性的暴力、性別認同與種族歧視等問題。因為持續擔憂而產生的高度壓力，許多人表示有慢性壓力與焦慮的症狀。

極端的壓力會導致「過勞」。這是一種心理症狀，對長期的慢性壓力起反應後出現，所以變得筋疲力竭、冷漠疏離，而且憤世嫉俗。通常與工作有關，但也可能發生在生活的其他方面，包括為人父母、照顧他人，甚至是社區服務。對參與醫療保健的數百萬人尤其強烈，包括幫助病患或年長親人。一份二〇二〇年來自美國退休者協會與國家護理聯盟的報告發現，家庭照料者的心理與生理健康狀況比五年前惡化許多。那是在新冠疫情之前的情況，根據世界衛生組織的資料顯示，有三億四千九百萬人被歸類於「需要照料」。

聲音是減輕壓力最有效的美感經驗之一，這聽起來讓人驚訝，但當你考慮到聲音對身體的作用，就非常合理。三種元素構成了聲音：發聲物、空氣分子與耳膜。當一個物體產生聲音，空氣分子彼此振動形成了聲波——我們聽到的就是聲波，每秒鐘的振動次數稱為

頻率。人類可以聽到的頻率範圍介於二十赫茲到二萬赫茲，也就是說，當你揮手時，你聽不到空氣振動的聲音，那是因為頻率太低了。

你聽到的聲音是源自於耳膜振動，內耳中的液體也跟著被振動。因此耳塞或遮住耳朵會妨礙你的聽覺，移動的空氣分子無法觸及你的耳膜。

內耳的液體讓細胞纖毛彎曲，然後轉變成神經脈衝送到腦部。這些脈衝透過神經網路穿過腦部，激發強烈的情緒與回憶——立刻改變心情與行為。

聲音振動能夠讓身體恢復體內平衡，脫離戰鬥、逃跑或僵住反應。艾薇用音叉來探觸同事的生理，幫助中斷壓力循環。她的同事就可以恢復較平靜與心胸開放的狀態，看到真正的挑戰：需要調整或重新設計玩具。

艾薇是從約翰・波羅爾（John Beaulieu）那學到這個方法，他是在心理健康上使用聲音療法的先驅。約翰受過心理學與音樂學的訓練，四十多年前治療嚴重心理疾病的病人時，觀察到了聲音的效果。現在他結合了傳統談話療法與聲音來幫助病人。

「有人來找我說想要消除憤怒與壓力，或不想要悲傷，」約翰告訴我們。「我對他們說，你必然擁有所有情感，不可能只要這個，不要那個，你永遠都會有壓力。所有人都有，這只是意味著要適應改變。」情緒就是動態的能量，每一種情緒都有其頻率。心理學

把這種頻率稱為「感受基調」。艾薇那天帶去上班的C音與G音音叉，能夠與地球的核心頻率產生共鳴，這是所謂的鬆弛振動。世界各地都會使用這些頻率，因為這兩個音之間的比率或音程能產生一種宇宙性的和諧感。

聲音是處理壓力的極佳工具，可以在潛意識層面運作，不需要特別專注或配合，就可以恢復體內平衡。聲音的頻率立刻觸及意識的認知，實際改變了你身體的振動。

也許剛聽到會難以理解，但不妨這麼想：這個世界以及其中的一切，都在持續地振動。據說尼可拉‧特斯拉（Nikola Tesla）向一位朋友解釋，「如果你想尋找宇宙的祕密，要朝能量、頻率與振動去想。」愛因斯坦濃縮成一個基本的物理定律：E＝MC²。一切都是能量。

愛因斯坦的公式揭露了一項宇宙現實──世上一切都是能量，你永遠不是靜態的，你持續在改變，回應著穿過你的能量與振動。你在細胞層級上回應著穿過你的共鳴，就像測量心臟電子脈衝的心電圖或顯示腦部能量的腦波圖，你也是可測量的能量。

約翰在病人的療程中使用許多來源的聲音能量──音叉、鼓、手製的弦樂器──但他謹慎地不讓聲音變成音樂。「聲音是振動與頻率，音樂也是，但音樂是有組織或組合而成的聲音，有所區別。」他說明。「音樂也有很強的個人歷史聯想。」（就像先前提到在商

店裡的懷舊之情）。

現在全世界都有聲音療法。其中有一種被稱為「振動音效療法（vibroacoustic thergpy）」，可以治療生理與心理的疼痛。振動音效療法使用一種低頻正弦波，這是最單純的振動形式，靠著一部有喇叭的設備傳入體內。這種療法得到美國食品藥物署的許可來緩解疼痛、增加血液循環、促進身體靈活。

芬蘭有一項研究是用振動音效療法來減輕慢性疼痛病患的壓力。根據研究指出，壓力會影響疼痛感知，所以對身體有持續性不適的人來說，擔憂與恐懼會讓疼痛更強烈。不僅疼痛感更強，也讓他們被困在壓力反應中，可能會導致焦慮與憂鬱。經過振動音效療法後，這些病患能放鬆下來，心理狀態也改善不少。身體的疼痛也許還存在，但他們對疼痛的情緒改變了，也變得更為堅強了。

學者們正在研究一項科學理論：關於聲音頻率如何增加身體自然產生的一氧化氮、探索聲音減輕壓力的生物學機制。一九九八年諾貝爾生醫獎頒發給三位研究者，他們發現一氧化氮是心血管系統的主要訊號分子。這種分子產生於細胞，一旦釋出，血管就會擴張、促進血流。一氧化氮強化細胞活力與血管流動，也許可以說明身體的放鬆效果。幾項較小的研究顯示，聲音頻率如音叉或哼歌，可以讓細胞釋出一氧化氮。

此外，重要的傳說與生活經驗也有了更好的理解——遠古人類會用聲音來強化與改變心情。澳洲原住民部落在療癒儀式吹奏迪吉里杜管的時間長達數千年之久；佛教僧侶用西藏頌缽來專注與改變意識狀態也有數千年歷史。

不同大小的金屬缽用槌子敲打時會發出振動的聲音，就像鐘一樣，有科學研究顯示，可以用頌缽的不同頻率來減輕焦慮、疲勞與壓力，同時提高專注力。一項關於西藏頌缽冥想對心理健康影響的小型研究指出，參與者在一個療程後表示減輕了焦慮、疲倦甚至是憤怒，他們以更完滿的心理健康狀態離開。

現在有越來越多使用如鑼、鼓與管樂、西藏缽與水晶缽等樂器的聲音治療師。蘿拉·英賽拉（Laura Inserra）是世上最受矚目的聲音治療師之一，她結合音樂與許多文化的古代儀式，創建了一套「元音樂療法」（Meta Music Healing）。

蘿拉向我們解釋，「我用音樂來讓非語言的東西浮現出來並告知客戶。」許多人來找她舒緩強烈的壓力與焦慮。

蘿拉相信古代樂器如迪吉里杜管、笛子與鼓可以觸及言語所無法碰觸的內在經驗。透過深入的聲音旅程，蘿拉引導客戶產生許多不同的反應。有些人在情緒浮現時立刻流下眼淚；有些人會回想與釋放被困在記憶與身體內的困難經驗；有些人則有清晰的創意意象。

「人體就像一個交響樂團，」她說，「我們身體裡每一個細胞都有自己的振動頻率，與其他細胞交互影響。我們所有的組成部分共存，有時我們會進入美麗的和諧之地，但有時，某些部分會『走音』，產生不和諧與紊亂。心理健康來自於整體健康，我們無法把身心靈區分開來。」

時常有客戶對蘿拉表示無法放鬆成眠。她指出，我們每個人都有獨特的需求與不同的能量經驗。聲音有時會讓人有類似的反應——西藏頌缽能夠讓人放鬆——但美感經驗則不是一體通用的情況，如前一章談過的。「我們的生理、個人歷史、情緒創痛，都能決定什麼聲音的效果最好，」蘿拉說，「就算如此，如同我們的身體，這些需求也會每天改變。」

覺察這些內在的動態能量，讓我們更能夠管理自己的系統。」

她根據客戶的需求來客製化每一次療程。「例如西藏頌缽也許能讓人平靜入眠，但另一個人也許有被壓抑的情緒或阻塞的能量需要釋放，」她說，「對於那個人，我可能會先擊鼓，並請他們晃動身體，因為我很清楚失眠的原因。」

聲音對我們的感受有極重要的影響。想一想：一隻狗在吠、一輛車的警報聲響起、一扇門被猛然關上，再想一想：一陣嬰兒的笑聲、海浪沖上沙灘、風穿過樹林、愛人呼喚你的名字。聲音全天候地深入、影響你的心情與情緒，一旦知道這個道理，就可以刻意地使

用聲音來驅動你的能量，引發愉悅或帶來平靜。實驗一下，試著製作一份聲音播放清單，想像自己被可以與你產生共鳴的樂器所包圍，也許是音叉、口琴或鼓，然後創造出屬於你個人的交響樂，得到更好的心理健康。

軟化焦慮的堅硬邊緣

焦慮是人類另一種核心情緒，我們一定都經歷過。它的本質是強化版的恐懼，導致壓力反應被啟動——身體開始緊張、血壓上升、心中升起擔憂的情緒。焦慮可能進一步成為慢性症狀，腦中會不斷浮現干擾的意念或憂慮，它以許多不同的形式呈現，例如強迫症或恐慌症，但目前成長最快速的心理問題是廣泛性焦慮症——過度的擔憂擴散到生活的各個面向。不管是哪一種焦慮，都有一種持續性的暗流存在：對於生命的不確定性感到恐懼。

中醫把這種內在的焦慮混亂優美地描述為「內在之風」——有時我們渴望微風，但內在卻是強風吹襲。

可以減輕焦慮的藝術形式非常多，聲音不是唯一能改變心情的振動美感經驗。色彩也是能產生振動的能量，區分為生理與心理上的影響。我們的眼睛能偵測超過一千萬種色

彩。三種額外的感知特性——**色調、飽和度、亮度**——影響著我們對色彩的感知。早期對視力健全的人所做的色彩神經科學研究發現，人類會共通性地喜歡某些色調。

位於枕葉的視覺皮質控制色彩感知，而色彩對我們有生理上的影響。例如紅色比綠色或藍色更能提高膚電反應——也就是我們的汗腺運作。色彩可以改變我們的呼吸、血壓，甚至是體溫。曾有一項研究，參與者被分到兩個不同的房間，一個房間漆成很多色彩，一個房間漆成灰色，灰色房間的人有較高的心跳速度，表示比較焦慮。藍色通常能帶來生理上的平靜，幫助我們感覺較為涼爽。

但你對一個色彩的反應也取決於你的家鄉、成長的地方、與該色彩的經驗。紅色在中國代表著運氣與財富，但在美國，紅色代表危險，意味著警覺或停止。如果中國人走進紅色房間，可能會感到幸運；美國人可能會感覺受到挑釁、刺激。

在生活中的色彩上所學到的事情也會改變我們的期待、影響感知。想一想水龍頭：紅色是熱水，藍色是冷水。二〇一四年有一項有趣的研究，參與者被指示把手放在紅色或藍色的表面上，感覺溫暖時就告訴研究者。紅色表面摸起來感覺較冷，必須把水溫調成比藍色表面熱攝氏〇·五度，參與者才會覺得溫暖。原因為何？我們期待紅色表面是溫暖的，所以要更熱的溫度才會讓我們感覺溫暖。

色彩療法是根據色彩改善心情的方式。因為色彩的傳遞有不同的頻率與振動，治療師可以用色彩的特性來改變體內的能量與頻率。紫色是所有顏色中頻率最短的，紅色則是最長的。一項研究的結論顯示，藍色與綠色的頻率可以幫助職場的人保持平靜、減少壓力、展現更多創意；同一項研究發現，黃色促進專注、紅色對某些人可能具高度刺激性。

「著色」本身就可以減少焦慮。二〇一五年有一本著色書《減壓圖案》（*Stress Relieving Patterns*）成為《紐約時報》的暢銷書。當年售出超過一千兩百萬本，很多讀者是想要減輕壓力與焦慮的成年人。大家直觀地明白，科學也已證明：單純著色二十分鐘就可以減輕焦慮與壓力，讓你感覺更滿足與平靜。近年來有相當多對著色的研究，人們想理解為何透過如此基本的活動可以讓人降低壓力。部分原因很明顯：著色是一種有結構的任務，為混亂的生活帶來秩序，容易完成也可以隨身攜帶。紐西蘭心理學家譚琳・康諾（Tamlin Conner）研究創意活動的心理特性，其中包括了著色，她稱之為「創意小活動」——每天都可做，也許我們不認為是「藝術」，但可以減少憂鬱症狀與焦慮。

研究發現著色對腦部的心理反應類似靜心，可以減少外來噪音，讓人專注。在一項研究裡，參與者會先被測量焦慮程度，然後等他們畫圖著色之後再測量一次心跳、呼吸、膚電。結果發現著色時所有的生理焦慮指數都減少，對焦慮的感知也降低。這些結果從神經

生物學觀點來看很合理：著色可以減少杏仁核的活動。

接下來我們要看曼陀羅運用色彩與圖案來緩解焦慮所引起的壓力。瑞士心理分析學家榮格對於曼陀羅的意象與象徵有大量的研究。一九三八年，榮格前往印度大吉嶺外的西藏佛寺，請教一名喇嘛關於他所著迷的曼陀羅——在梵文裡的意思是圓圈，被視為一種神聖的圖案，從古代就被當成靜心的意象並用於靈修上。

在許多文化中，曼陀羅象徵著完滿——宇宙與自我在其象限中的完整。根據榮格的說法，喇嘛說曼陀羅是透過個人潛意識所建立的心理意象，可以用來揭露心理層次的隱藏意義，達成某種情緒平衡。

榮格回到歐洲後，基於東方靈修的研究，讓他把曼陀羅當成一種工具，以觸及潛意識的意念圖案與情緒，對象則是自己與病患。他請病患自發性地填滿圓圈、繪圖，並加上他們想到的圖案與符號。這項簡單的活動似乎引導人們回到自己的情緒核心，「透過建立起一個與一切有關的中心點。」他解釋。

二〇一一年《藝術治療》期刊中有研究證實了榮格所看到的。只要花二十分鐘著色曼陀羅，就能顯著降低焦慮，效果勝過在白紙上自由繪畫。研究者假設曼陀羅能提供一種舒緩的結構與指引，同時又足夠複雜，需要高度的專注來引導注意力離開焦慮的雜念。

這項藝術再往前一步：創造自己的曼陀羅，你就可以如榮格所發現的，觸及自己的潛意識。榮格發現，把自發性的意象、符號與圖案畫出來，可以為心靈提供有力的洞見，曼陀羅尤其適合把埋藏的情緒帶到「元意識」，接著帶到意識，就算是承受巨大壓力與焦慮的人也可以。

榮格所做的是一種「靜心藝術療法」，包括自發性的繪圖來幫助人們適應壓力與焦慮反應。我們自發性地繪畫時所浮現的意象其實是潛意識的語言，讓我們能窺見自己的情緒狀態。榮格發現這些繪畫能夠說出言語所無法表達的，而當涉及焦慮和壓力時，儲存在大腦中並與身心經驗相關的圖像會產生深遠的影響。

看見與相信

治療師賈桂琳・蘇斯曼（Jacqueline Sussman）使用了美感意象，做為她的「全現心像療法」的實踐核心。她住在紐約，而客戶是來自全世界各職業領域的菁英——有些人經常承受令人衰弱和反覆出現的壓力和焦慮。

有一位客戶名叫安卓娜，是四十來歲的建築師，她想要處理親密關係中的長久問題。

安卓娜似乎只會吸引到言語粗暴的男性。她告訴賈桂琳關於她的焦慮，並回溯童年：安卓娜在希臘的一個小村落中長大，傳統信仰限制了女性的發展。父母對她很嚴厲，她的兄弟被鼓勵去交女友，但安卓娜卻被告知不准有婚前性行為。結果她嫁給了一位很像她父親的男人。「他會挑剔我的外貌、我的身體、我的頭腦，」她告訴賈桂琳。「我想擁有自己真實的聲音，與女人的柔性與感性。」

賈桂琳在療程中詢問安卓娜一系列問題，幫助她想出特定的心理意象。「我們在生命中的每一天都歷經無盡的影像、聲音、感受與情緒，」賈桂琳解釋。「大腦吸收這些事件並加以處理，儲存成包含了個人意義的豐富鮮明圖像。全現心像是詳細的視覺、身體、情緒的快照，在重要的生活經驗中會自發形成。不同於回憶、夢境、想像或象徵的意象，這是具體印在我們心智中的真實歷史事件。」

研究者認為全現心像不是回憶，因為意象沒有綁定於特定事件與結果，所以不是想像出來的，也不是虛構的。這個意象也許來自於童年，或只是數小時之前。例如當我們要你回想小時候住過的房子，一個意象會出現在你的腦中。如果我們說「想像一個星光燦爛的夜晚」，你也許會想起年輕時露營的畫面或是梵谷的著名油畫。全現心像不同於回憶，因為你不是在回想特定的情況與事件，你是在腦中看到一幅畫面，反映出一種情緒狀態。

使用意象來觸及心靈可回溯到二十世紀初期，也就是心理治療的萌芽期，但全現心像儲存在一九七〇年代有了躍進，主要是透過心理學家艾克特·艾辛（Akhter Ahsen）的研究。

艾辛研發了一套程序，以一系列問題來喚出特定的心理意象，全現心像成為一種治療工具，讓治療師幫助客戶理解他們對這些意象的身體與情緒反應和其意義。全現心像包括了三個主要元件：腦中浮現的意象；伴隨該意象的身心反應是身體或情緒的感受，包括感官細節如視覺、聽覺、嗅覺或其他訊息；意象傳達的意義或訊息，說明了為何該意象被如此儲存在腦中。

艾辛其實比我們更早就有效運用了美感三交集的概念：我們如何接收意象、如何根據我們的經驗來賦予意義，而這些意象又是如何影響我們對世界的感知。意象極具感官性，透過你的感官系統進入，它們不僅將回憶儲存於腦中，也儲存在身體中。當我們被要求回想一個意象，我們可以觸及準確的身心經驗、具象化感受，回想起我們接收該意象時所輸入的訊息。

在一次療程中，賈桂琳問安卓娜的生命中是否有一個女性展現出她所仰慕的女性特質，她想到一位西班牙朋友蘿拉表演佛朗明哥舞的畫面。

「請在你的腦海中想像她在獨奏會上跳舞的畫面。你看到了什麼？」

「她完全沉浸在舞蹈中，」安卓娜閉著眼睛說，嘴唇露出微笑。「彷彿有一股生命力貫穿她全身。我看到她熱愛舞蹈的樣子，她在表達柔性與女性特質。」

「你看著她有什麼感受？」

「我感到喜悅。我想要像她一樣。」

根據幾個關於意象的問題，安卓娜能夠理解自己是為蘿拉的柔性表達感到純粹的喜悅。沒有任何關於羞愧的陰影。療程結束時，安卓娜終於能夠說出她想要擁有屬於自己的女性特質。

賈桂琳要求客戶想像這些全現心像，幫助他們感受一直被鎖在體內的身心經驗。看到這些意象與理解其意義也有助於減輕焦慮、修改舊有的情緒模式，創造出更有力量的新認同感，「這些意象激發複雜的神經化學反應，喚起可以被詮釋與抒發的情緒，揭露潛在的模式與觸發點，」她說，「一旦進入自己的心理意象儲藏室，就可以重組我們的神經迴路，打破心智的自動習性反應。」

自然、滋養的景觀設計

沒錯，美感透過藝術產生，但我們談過，美感經驗也是時時俱在。房間裡的光線，周遭的聲音，氣味——這些都是美感，如一幅畢卡索或梵谷的畫作一樣有力。色彩、質感、溫度是構成美感訊息輸入的一些素材，還有大自然，我們說過，是終極的美感經驗。

大自然對我們的副交感神經系統有很強的影響，這是我們自主神經系統負責保持身體能量的部分，也被稱為「休息與消化」系統。當我們接觸到植物、水與其他自然元素時，立刻就會降低腎上腺素、血壓與心跳。有越來越多人研究關於自然環境對心理健康的影響，尤其是樹木與森林以及靠近水源的空間。

二〇一九年《心理學前線》期刊的一項研究證實了只要在大自然（或感覺與大地有連接的地方）待上二十分鐘，就可以顯著降低壓力荷爾蒙皮質醇。醫療保健人員現在會開立「大自然藥丸」，因為研究顯示，戶外活動對調節我們的生理系統有顯著的影響。

甚至光是在大自然中轉移視覺觀點，就可以改變生理狀況。史丹佛大學的神經科學家安德魯・胡伯曼（Andrew Huberman）解釋，眺望地平線或廣闊的風景可以釋放腦幹中的一種機制，降低焦慮與壓力反應，只要改變你對於環境的觀點與感知。

設計界裡最盛行的一項元素便是受大自然啟發的空間。許多建築師與室內設計師的格言是「把戶外風景帶進室內來」。從簡單的元素如室內盆栽或壁紙上的植物圖案，到透過窗戶，建構出自然景觀的結構選擇，我們一直嘗試把自然元素融入室內設計。已故生物學家愛德華・威爾森（Edward O. Wilson）在二○二一年過世之前告訴我們，人類天生在演化上需要尋求與大自然和其他生物的連結，驅使我們進入大自然，也把大自然帶回家。著名建築師法蘭克・洛伊・萊特（Frank Lloyd Wright）曾說：「我每天進入大自然尋求當天工作的啟發。我在建築上追隨著大自然在其領域所用的原則。」站在他那與大自然結合的巨作「落水山莊」面前，你會不禁升起一股平靜與敬畏之感。

今日，一種新的設計崛起：特別針對社會病態問題，使用神經美學研究來滋養我們的空間。丹佛有幾處公家住宅計畫設計成「創傷知情空間」，其中之一是「阿羅尤村」：一個遊民庇護所，也提供低收入戶廉宜的住家。夏普沃克建築公司在進行室內設計時，考慮到未來居民的心理需求，在室內與庭院設計上讓人感到安全自在：大量的自然光、較寬敞的走廊、有很多出入的空間，公寓的隔音也考慮到那些可能經歷過無家可歸、虐待與種族歧視創傷居民的感官需求。

此刻，世界各地的商業建築、博物館、圖書館、私人住宅，建築師使用曲線來創造庇

護性空間：卡達國家博物館有一個拱型可變的室內空間，用了四萬塊木板組成一個繭狀結構；中國北京的ＭＡＤ建築公司設計了一座圖書館，使用雪白混凝土與天光，讓你感覺像是進入了一個白色貝殼當中。近年來許多關於曲線的神經美學研究顯示，我們對於圓滑的形狀有共通性的喜愛，不只是文化或個人的偏好，而是由我們感官運動系統的生理驅使。

艾德・康諾（Ed Connor）是一位神經科學家，約翰霍普金斯大學心智／大腦學院的主任。針對腦部處理視覺物體的研究，他指出神經元是如何創建我們所見到的立體形狀，這些與感知有關的神經元對於寬廣的曲型表面的反應大多超過銳角與點。艾德的理論是根據腦部演化來處理我們環境中的重要事物，尤其是植物與動物，其形狀通常有平滑的曲線特徵。對於曲線的重視在藝術與設計中越來越常被表達出來。

你可以看到這種趨勢出現在新的室外空間，用來平衡許多公共空間發展出來的焦慮與不確定感。景觀設計師致力於運用神經藝術的原則，在公共場所打造受大自然啟發的經驗與出現在意想不到的日常環境中的自然小徑。倫敦的海瑟威克工作室設計的「小島」就是個驚人的例子，它位於紐約市的一個老碼頭，並於二〇二一年開幕。這座新公園彷彿從哈德遜河中升起般，由一百三十二個鬱金香形狀的混凝土結構來組成空間。每一朵「鬱金香」的形狀都不一樣，並經過精心設

計，可以容納土壤、花、草坪、樹木與樹叢景觀以及栽種超過六萬六千株球莖與一百二十四棵樹。在超過三百五十種的花、草坪、樹木與樹叢中還有一座圓形露天劇場。

但我們有很多人，尤其是孩童，被剝奪了急需與大自然親近的時間，如李察・羅夫（Richard Louv）在二〇〇五年的著作《樹林中最後的孩子》所提出的有力論點。「我們與大自然世界關係的轉變令人震驚，」李察寫到。「對下一代而言，大自然是抽象而非現實。」

孩子在上學期間很少被允許接觸大自然。世界越來越都市化，有大自然相伴的戶外空間越來越稀少。李察說這是「大自然缺乏失調症」，定義為越來越疏離大自然。「但是，就在年輕人與大自然世界的連結斷裂時，越來越多的研究直接而正向地把我們的心理、生理、靈性健康與大自然連接起來。」他寫道。

當我們訪問李察關於他最新的著作與研究時，我們三個一致認為在教育上，藝術也受到了與大自然相同的待遇。「他們把藝術踢出了校園，也取消了休息時間，設計出沒有窗戶的學校，」李察說，「我們為何不讓孩子更常到戶外，獲得在大自然中學習的各種好處與神經科學上的益處呢？」

幸好全世界正興起一種積極的運動：新的公立公園與空間比例增加，讓大自然與藝術

結合。在日本有讓人維持心理健康的大自然森林浴。從二〇一五年開始進行的研究顯示，進入大自然有助於減輕焦慮，提高正向的觀感。「思考人類的物種歷史只有不到百分之〇‧〇一的時間是在現代環境中，其他百分之九十九‧九九的時間是生活在大自然中，難怪有些人渴望回到人類生理與心理功能的發源地，得到大自然的滋養。」一組研究團隊如此結論。

南韓則是選擇「放空」，在疫情期間，人們積極利用旨在放鬆和逃避的自然體驗來放鬆身心，大家花錢到戲院觀賞一部名爲《飛行》的影片來騰雲駕霧一番。他們也參加放空大賽，在有療癒性的樹林中試圖降低心率。

有時候光是逃到戶外是不可行的。但只要想法正確，便可以把戶外實際帶到室內。加拿大多倫多建築師泰伊‧法羅（Tye Farrow）擅長創造大自然融合的空間。泰伊大力主張透過神經藝術來打造環境以豐富我們的生活。泰伊與一群建築師和研究者在二〇〇二年成立了神經科學建築學院，目標是把最新的神經與認知科學應用到人造環境中。

泰伊提出七項建築元素，他稱爲豐富環境的「超級維他命」，幫助我們更健康，與環境更加契合，其中一些元素是直接取自大自然：自然光源、自然材質、模仿自然形狀的結構。他使用經過實證的設計，把科學研究用在計畫中。科學顯示，環境中若有這些大自

然啟發的元素，可產生降低血壓、心跳、肌肉緊張等效果。有效運用這三大自然元素的環境可以降低焦慮、增加情緒耐力與心理健康，意味著當我們置身其中時會有更好的生理功能。

對於醫院，要設計出帶有希望的建築是什麼樣子？這是瑪姬‧凱斯威克‧詹克斯（Maggie Keswick Jencks）在一九九三年得知乳癌復發後想要知道的。瑪姬與丈夫查理‧詹克斯坐在蘇格蘭愛丁堡一家醫院的無窗戶走廊裡，得知這個壞消息。瑪姬是作家、園藝家與設計師，她覺得應該要有更好的環境，來讓像她這樣的家庭接受癌症診斷：一個私密而安靜的空間，讓你能保持平靜聆聽壞消息；充滿了自然光源、植物與藝術來安撫情緒。家人可以舒適地坐下來喝茶討論他們的選擇，建築與綠意將成為一劑良藥。瑪姬常說：「最重要的是盡管在死亡的恐懼中，也別失去了生命的喜悅。」

第一所「瑪姬中心」在一九九六年開幕，今日在英國有超過二十所中心。其中位於里德的聖詹姆士大學醫院的瑪姬中心，邀請先前提到設計小島公園的海瑟威克工作室來設計。他們的挑戰是環境：沒有綠意空間的醫院建築。所以他們把花園帶入建築中，用大型的花圃來當結構，容納數萬株花苞與植物。這些花圃也形成了私密的空間，讓個人和家庭可以休憩。海瑟威克工作室也勇於把大自然帶入室內。建築採用了有永續來源的預製杉

木，室內挑高的木製天花板讓人感覺彷彿進入了拱型樹木形成的洞穴中。柳枝編織的盆子長滿了植物，有天窗俯視著花園。

海瑟威克工作室的合夥人與團隊領導者麗莎・芬萊（Lisa Finlay）告訴我們，他們對里德的瑪姬中心理念是「結合我們為了情感而設計的直覺與對建築力量的透徹理解」。麗莎與團隊覺得這幢建築物的創意方針很不可思議。「想像一下：在你剛被診斷出癌症後走進一幢大樓時，會有什麼想法？你會有什麼需求？你要如何一步一步走下去？這真的是一個帶給人希望的建築。」

海瑟威克工作室的創辦人湯瑪斯・海瑟威克（Thomas Heatherwick）在建築完工後說：「里德的瑪姬中心對我和團隊來說，是項非常特別的案子，我們深信用更體貼、更有同理心的方式來設計建築，對我們的感受可以產生有力的影響。醫療保健環境的設計尤其重要，但時常被忽略。」

醫院引發焦慮是因為工作時間很長、壓力很高，更別說人命關天。**根據基本的大自然美感來設計的空間可以減輕壓力症狀**。當二○二○年新冠疫情進入醫院，有成千上萬重病與瀕死的病患，非常需要大規模地測試這項理論。紐約市的西奈山醫院把未使用的實驗室改成了醫療保健人員的虛擬實境充電室。「別處工作室」是一家專注於腦部與身體連結

的資訊設計科技公司，根據大自然環境與減輕壓力的實證研究來設計這些房間。醫療保健人員進入一種沉浸式的多感官體驗，就可以改變他們的生理狀況。繭狀的空間放滿了人造植物（醫院的無菌要求），帶來了森林的感受；電子蠟燭擺滿桌面，高解析度的大自然景象，如營火與瀑布，投射在牆壁上。

強化聲音體驗的音樂有特殊的節奏擬與音質來降低壓力。香氛療法複製出森林、海洋與其他大自然的氣味。設計者沒有要求醫療保健人員配戴生物回饋裝置進入房間，但在問卷調查中發現，人們說在房間裡待上短短的十五分鐘，就感受到極大的舒緩與感恩之情，與先前提到的研究資料類似，這顯示只要稍稍體驗受大自然啟發的環境，就可以降低壓力荷爾蒙與心跳速度。他們後來也報告說，接下來的一整天都感到煥然一新。事實上，大自然的力量是如此具有影響力，甚至光是模擬的體驗就可以改變我們的生理。

言語的重要

一九二九年，詩人艾略特分析但丁《神曲》中的詩，想要了解為何能感動他這名讀者，就算他並不熟悉該語言（義大利文）。艾略特想要了解他所謂的「詩意情緒」，他的

結論是「真誠的詩可以在被理解之前就達成溝通」。

艾略特言之有物。詩是最古老的文藝形式，可回溯到至少四千三百年前，但很可能比我們現存的文字紀錄更久遠。在文字之前，詩是一種口語傳統，出現在世界眾多文化，歷代相傳。詩被當成了藥方，可回溯到希臘，詩的「處方」會與其他醫療方法一起進行。它也時常出現在重要的儀式中，從個人的慶典如婚禮，到政治與民俗的慶典如總統就任。詩的藝術形式就跟我們同在。今日，我們有更多使用言語的方式，並透過活潑的藝術表演形式展現出來，例如口述藝術。

最近的研究開始揭露這項古老藝術的生理與心理影響。從二○一五年開始，全球各地的研究者使用功能性磁振造影儀與其他非侵入性儀器來分析詩意語言對腦部的影響。

作家傑可布（M. Jacobs）是德國實驗心理學家與神經認知心理學教授，檢視了在探索詩的神經基礎時所使用的幾種方法與模式。這項新研究顯示，詩比其他任何文學形式更能展現「腦部建立我們內在與周圍世界的複雜性，因為詩以清楚而可處理的方式結合了意念與言語、音樂與意象，通常伴隨著玩耍、愉悅與情感。」

二○一七年，來自德國普朗克研究院的一群心理學家、生物學家與語言學專家研究詩的生理影響。首先他們測量皮膚的變化來觀察峰值情緒反應，如寒顫或雞皮疙瘩，這是代

表高度情緒與生理激動的身體現象。他們請參與者挑選幾首從未讀過的新詩來閱讀，結果非常明確。所有參與者都體驗到寒顫，百分之四十的參與者在視訊監控中出現雞皮疙瘩的反應。

接下來，他們讓參與者進入功能性磁振造影儀來了解這些峰值情緒經驗時的腦部狀況。這次由研究團隊來選擇詩，測試首次讀詩的效果。基本獎勵系統的皮質下區域亮起。

事實上，讀詩點燃了腦部與聆聽音樂相同的某些區域。讀詩提供了一種熟悉的節奏，挖掘出我們內心更古老的東西。所以儘管詩是文字，其影響卻超過了語言。「我們的不同研究共同顯示了詩是有力的情感刺激，能夠觸及腦部主要獎勵區域。」研究團隊這麼寫。

我們的腦部天生適合詩的韻律節奏，點亮了腦的右半邊，而一首真正產生共鳴的詩，透過刺激大腦中與意義創造和表達相關的區域，在神經層面上產生共鳴與對現實的詮釋。

詩在認知的層面上可以幫助我們理解世界、思考我們的位置。

詩也提供了安全的方式來處理困難的情緒。例如我們為何讀得下奧登（W. H. Auden）為一位摯愛的朋友寫的悼詞《停止所有的鐘》，而且在我們感到哀傷時也會去讀？我們能夠與悲傷的情緒這樣共處，是因為詩「特別能夠引起強烈的參與感、維持專注、賦予高度的可回憶性。」普朗克研究院的研究者這麼寫，而且「重要的是，這些影響都是在讀者人

身安全的背景下發生的。也就是說，讀者知道自己的現實與虛構現實的區別，隨時都可以從美感刺激中抽身而出。」

我們可以闔上書或關掉詩人的錄音或離開讀詩會，可以在需要的時候才使用。韻律節奏能夠在神經化學層面強化情感，詩能夠啟動腦部後扣帶皮層與內側顳葉，連結預設模式網路與自我覺察。讀詩也能幫助我們放鬆，對自己更客觀。在艾希特大學的一項關於詩的研究中，研究者從功能性磁振造影的影像研究看到，讀詩啟動腦部與休息狀態有關的部位。腦部對於詩的處理與散文不同，閱讀詩句會產生神經科學家所謂的「預冷」狀態，我們會隨著溫和平靜的情緒而流動。也就是說，煩躁或失眠時讀幾首詩，可以幫助你放鬆，給予你更多觀點與洞見。

寫詩或讀詩也幫助腦部創造新的敘事，停止一再重複同樣的擔憂思緒，啟動腦部的神經可塑性過程。詩與其他的敘事形式也在研究中顯示可以讓我們進行更多的自我反思。認知心理學家凱斯・荷利歐克（Keith Holyoak）在他的書《蜘蛛絲》中檢視詩如何用兩種心理機制——類比與概念綜合——來創造隱喻。

二○一五年，普立茲獎詩人瑪莉・奧利佛（Mary Oliver）接受廣播節目《論存在》的主持人克莉絲塔・提比特（Krista Tippett）的專訪。二○一九年過世的奧利佛很少接受採

訪，但她在這裡談到了自己在俄亥俄州的辛苦童年……一有機會，她就會帶著筆記本與鉛筆逃到大自然中。「我被詩拯救了，」奧利佛說，「我被世界的美拯救了。」她曾說詩觸及了「我們狂野、柔順的部分」，且難以用其他方法觸及。奧利佛善於使用大自然的象徵與隱喻來捕捉生命的奇妙光輝。

提比特常邀請詩人上節目，正是因為言語對於我們與世界的關係有極深的影響。「處理情緒起伏時，必須讓事件穿過我們，生命才能繼續前進，我們看到了詩帶領人們朝向療癒的重要，」克莉絲塔告訴我們。「問題在於感官經驗，要如何讓自己平靜下來，有所寄託？要如何保持毅力？詩將我們穩固於身體裡，它讓我們深深地沉浸在所有經歷和思想中。這就是我們變得完整的方式。」

日常藝術處方

波士頓小兒科醫師麥可・尤格曼（Michael Yogman）為他的小病人們開立新型處方：藝術與玩耍。尤格曼也是哈佛醫學院的小兒科助理臨床教授，開立給病人每日的玩耍活動，與看護或朋友一起完成，如跳舞、繪畫或裝扮遊戲。他量身訂製處方，好符合每一位

兒童的需求與喜好，強調要愉快地玩耍。麥可說，「兒童需要不一樣的東西。他們有特定的喜好，根據不同的成長階段與情感需求而定。我們努力找出最適合的，接著把探索出的快樂極大化。」麥可的目標是攔阻壓力、孤獨、焦慮，幫助病人理解與處理情緒，為將來建立能力，也與家長和同儕建立更安全和穩定的關係、增強毅力。他開立的處方中的活動幫助孩童管理情緒，不久之後，他們就能夠把這些練習用於生活中。孩子們將獲得知識與信心，學會承受壓力。

這就是所謂的社交處方，英國、加拿大、美國等國都開始運用。醫生、心理學家、社工人員等專業人士開立處方如唱歌課程來對付壓力，去博物館與演唱會來對付焦慮，在大自然中散步來對付過勞──提供預防性與介入性治療。社交處方使用藝術為精準的沉浸式藥物，配合個人需求的文化活動。這些活動不一定需要花費太多時間或金錢。

早上喝咖啡時如果不去滑手機，而是花二十分鐘塗鴉或寫日記，或畫屬於你自己的曼陀羅呢？你可以塗黑報紙上的一些字、創作一首即興詩，或撿起孩子的樂高積木，來一段自由拼裝，或捏黏土做出新形狀。用舊衣服做一條回憶毯子。一整天時間裡，你可以隨時停下來增加一點藝術與美感到你的生活，看看心情如何被改變。可能性無窮，效果也是即時的。

新科技讓心理健康應用更容易觸及及廣泛的藝術與美感經驗。約翰‧傳奇（John Legend）與其他世界知名的音樂家參與了靜心手機應用程式「頭腦空間」，用音樂練習靜心。加州大學洛杉磯分校神經學理學家羅伯‧畢爾德（Robert Bilder）透過NEA研究實驗室研發出容易使用的突破性心理健康評估手機程式，即時用心理測量出藝術的益處。目前在試用階段的「藝術衝擊測量系統」可以讓全世界的研究者來收集藝術益處的標準化資訊，將會有大量的資訊可供分析，進一步了解與設計心理健康的方法。

宇宙中有無限的能量與振動，也有無數的方法讓藝術來促進心理健康。藝術幫助我們度過生命的不確定與不可預測、複雜情緒與感受的震盪起伏。神經美學的研究者繼續學習更多的運作機制，未來將帶給我們更多驚人的洞見。拿起一枝鉛筆、一枝原子筆、一枝畫筆、一根音叉、一支口琴、一面鼓、一團紗線，或一包土壤與一些植物，把藝術與美感的益處帶進你的每一天。

第三章

恢復心理健康

學習接觸你內在的寧靜，知道人生的一切都有其意義。

——伊麗莎白‧庫柏勒羅斯（Elisabeth Kübler-Ross），精神科醫師

艾倫‧米勒（Aaron Miller）仍記得他在消防局接到緊急電話的那一天，他在維吉尼亞州費爾法克斯郡這裡當消防員超過十年了。一幢民宅發生了火災。他與其他隊員前往現場，一路上響著警笛穿過小鎮。艾倫是當你遇到麻煩時希望碰到的人，他有專業才能，但也充滿同情心，在你歷經最惡劣的時刻提供穩定的關懷。

消防車來到燃燒的房舍前，艾倫有股舊地重遊的奇怪感受。這裡很像他剛當上消防員時所處理的一件案子。那場火災很嚴重，因為屋主平時需要使用和氧氣相關的醫療用具，這讓火災現場成為了煉獄，非常難以撲滅。坐輪椅的屋主被困在二樓，在救援抵達之前就過世了。「眼前所及都被我收進心中，」他告訴我們。「當時我沒有發現自己緊抓這些畫面不放。」

多年後，他重溫了那一次火災。他的脈搏激增、呼吸快速短淺、雙手變得濕冷，運動機能失控。他的心智開始作怪。「我相信有一個人被困在那幢民宅二樓，」他說，「我的

想法完全不合理，因為我把舊的意象投射到了新的現實中。」他的腦帶他回到了過去，他的身體產生了面對那場火災的生理反應。他感到困惑又恐懼。

不久之後，艾倫見了凱西·蘇利文（Kathy Sullivan），她是一位表達藝術諮商師與教師，個性直率認真，心胸無比寬大。她非常具有說服力，可以讓數百位消防員抽出時間來上藝術課，當你感到狀況不佳時，你會希望有她在身邊。

二〇一七年，凱西與消防隊長巴克·貝斯特（Buck Best）一起創辦了非營利組織「灰燼變藝術」，這是全國首創與唯一為救難人員及其家屬設計的創意藝術健康課程。她提供了很多藝術體驗，從塗鴉到曼陀羅、雕塑、鍛燒、玻璃熔接。灰燼變藝術並不想成為創傷療法，而是要建立一個開放與創意體驗的藝術空間，強調自我開發與心理健康。當一名女急救員愛上塗鴉，凱西給她一盒彩色簽字筆，建議她在工作閒暇時使用。

這位女急救員現在會把她用來消化一些困難案件的藝術創作照片寄給凱西。塗鴉幫助她放鬆下來、保持專注。研究者使用功能性近紅外線光譜儀發現塗鴉、著色與自由繪畫都會啟動前額葉皮質，那是幫助我們專注、從感官訊息中找到意義的腦部區域。他們也發現，單純的塗鴉可以增加血液流動，啟動快感與獎勵系統。塗鴉的人比不塗鴉的人更能夠分析情況、收集資料，專注力也更好。

艾倫立刻愛上了凱西的課程。他在大學主修平面設計，但當了消防員後就停止繪畫，覺得與工作無關就不那麼重要了。「我的腦袋總是『被開機』著，不停想著與消防有關的東西。」一天早上他在家中告訴我們，他的澳洲牧羊犬睡在旁邊的地板上。他後面的走廊牆壁掛滿了他現在的藝術創作，題材是一些古老消防車，描繪得非常精細。艾倫發現描繪這些車子的過程需要足夠的專注力，讓他可以擺脫工作上的壓力。

他坦然表達在工作上的「失敗」是多麼令人難受。他時常覺得自己的工作如果不是拯救一條生命，就是失去一條生命；解決問題或失敗收場，黑與白，沒有中間地帶。「我的個人價值觀就只有勝利。」艾倫說。

與凱西一起創作藝術劇烈地改變了他的觀點。「創作藝術時，我處於自己所謂的『無人機狀態』。我頭腦的不同部位在運作，某些原本開機的部分被關機。而當我關機時，我可以與情緒展開更好的對話，而且不限於情緒。我成為一個比較容易溝通的人。」他說光是開始畫畫，他便成為兩名年幼兒子更好的父親，以及更好的丈夫。研究顯示，就神經化學的層面，繪畫可以釋放血清素與腦內啡，形成更慷慨與開闊的心態。特定研究視覺藝術創作對心情的神經影響顯示，繪畫改變了腦波活動，增加腦前額區域的血流，對心理韌性有正面的影響。

現在艾倫可以接觸與表達他一直深鎖的東西，單純的繪畫釋放了它們。他沒有用如「毒性壓力」或「創傷」等字眼來形容他在工作上的經驗，但他知道藝術創作幫助他成為一個完整與快樂的人，而且感覺健康。

身體會記住你曾有傷

心理創傷、創傷後壓力症候群、毒性壓力——這些字眼經常交替使用，但它們並不相同。創傷後壓力症候群與心理創傷經驗的主要差異很重要。創傷事件有時間性。假設你出了車禍，經歷了正常的戰鬥、逃跑或僵住的生理循環反應。時間久了之後，你的身體會自行調整回到體內平衡狀態，可以繼續過日子。

但是創傷後壓力症候群會產生一種較慢性的狀況，你會持續有回憶的閃現，重溫創傷事件，彷彿仍在發生。每次你坐上車，你會聽到緊急煞車的輪胎聲，你的身體會再次經歷車禍。毒性壓力與慢性心理創傷有時看起來與感覺起來很類似，但在生理上不一樣。毒性壓力是自主神經系統的過度活躍或過度刺激後的反應所造成；心理創傷是與儲存在腦部的事件記憶有關，導致你重新體驗。當你持續體驗導致壓力反應的情況，身體因為無法復

原，就會產生毒性壓力。長期被忽視、經濟困苦、失業、食物不穩定，都是造成毒性壓力的因素。

雷斯瑪・曼納金（Resmaa Menakem）是一位身心治療師，他大部分時間都在研究心理創傷究竟是什麼、對我們身體的影響。身心療法是一種以身體為中心的心理學，使用生理方法來移動困在我們心中的情緒與經驗。不是談話療法與認知療法，身心療法明白身體會抓住創傷不放，對於幫助我們復原極有效果。「我們都會遭遇壞事，但壞事不一定會成為心理創傷。當心理創傷發生時，有東西關閉了。」雷斯瑪告訴我們。

他繼續說，「心理創傷是具體化的，有兩個組成成分。第一是感覺被困住，第二是同時感覺很緊急。心理創傷是任何太過分、發生太快、發生太早，或發生太久而沒有修補的事情。」

心理創傷不是難受的事件，而是事件在我們的腦與身體留下的印記。我們有很強的情緒反應，而且無法調節，也可能有很多形式。通常認為只有可怕的經驗會留下心理創傷，如戰爭或虐待，但心理創傷不管大小都會影響我們。有些時候看似無害——例如跟朋友吵架——但身體可能會抓住不放。「與許多人所想的相反，心理創傷不完全是情緒反應，」雷斯瑪解釋。「心理創傷是一種自發性的保護機制，身體用它來阻止或對抗進一步或未來

的傷害。心理創傷不是缺點或弱點，而是安全與生存的有效工具。」他又說，心理創傷會一直被困在身體裡，直到我們處理。

一九八〇年代時，研究者才開始研究戰爭退伍軍人返鄉後的一些慢性症狀。專注於為何有些人有創傷後壓力症候群，有些人沒有。重溫創傷經驗的軍人腦部掃描顯示他們有相同的生理反應，彷彿事件繼續發生著。這類創傷後壓力症候群把你鎖在特定的過去時刻，挾持了你的此時此刻，讓你被困在過去。實際的事件也許有開始與結束，但你的回憶與生理反應則沒有。事情尚未了結。

「發生在『過去』的心理創傷，現在出現在自己的身體戰場上，這當中通常缺少了過去與此時在意識上的連結。」精神科醫師貝賽爾‧范德寇（Bessel Van Der Kolk）在他有影響力的著作《心靈的傷，身體會記住》中解釋。我們不再經歷自然的壓力反應來恢復內在的體內平衡。

在這些時刻進行自我生理調節是很困難的。想像一幢建築在炎熱的夏日裡，突然打開所有門窗，空調系統會開始猛烈運轉，在炎熱潮濕的空氣中，徒勞地想調節室內溫度。你的身體在面對心理創傷時就是如此。

我們在第一章提到的邊緣系統之中有一個內在的警鈴，就像艾倫的消防局。強烈的感

官訊息輸入與情緒啟動這個系統——尤其是杏仁核會立刻在你感受到威脅時開始運作。也許你正跨越街道，一輛車突然朝你衝來。杏仁核會發出警訊，啟動壓力荷爾蒙系統與自主神經系統高速運作。你的身體充滿了皮質醇與腎上腺素，心跳和呼吸會加速，全身會產生壓力反應，結果就是戰鬥、逃跑或僵住：你也許跳開閃躲了衝來的車子，也就是逃跑，或站著不動，如一隻鹿面對著車燈，也就是僵住。

「心理創傷經驗蘊含著巨大的能量，」雷斯瑪說，「這些能量必須被代謝，因為這是讓我們生存下去的燃料。」

艾倫與其他救難人員要靠正常壓力反應來處理緊急情況。「當我出任務時，我需要腎上腺素激增，需要專注以提升能量。」他說。但如果刺激太強烈，超過了情緒的界線，就會成為心理創傷事件。「我們看過人們在訓練時完全驚慌失措，其實並沒有真正的火災與危險，而是回憶的重現，讓人無法運作，」艾倫說，「那種回憶永遠處於重現的邊緣。」

在心理創傷中，我們的生存機制會心理健康作對。

心理創傷可能發生於任何地方、任何時間，而且形式眾多。有各種不同類型的心理創傷。集體心理創傷是群體的經驗；世代傳承性心理創傷可能會在家族中流傳，或透過表觀遺傳學來傳承；急性心理創傷是單一的發作；慢性心理創傷則是重複發作而且長期的。

不管是哪一類的心理創傷或發生的情況如何，雷斯瑪說：「藝術是療癒中極重要的一環。心理創傷阻止了我們的主要情緒與歡樂、驚訝、好奇等反應，使我們與其他人隔離。藝術觸及了這些人性資源，幫助我們開始療癒。」就像凱西，雷斯瑪在身心療法中使用了藝術與美感的方法，我們稍後在本章會進一步說明，因為藝術「讓我們放慢下來，就可以去玩耍與探索，」他說，「藝術可以讓心理創傷的邊緣變得柔軟；讓你放下戒備，避開防禦機制。」

藝術對慢性心理創傷壓力之所以是如此有效的藥方，原因之一是藝術能引發一種靜心狀態，幫助你自我調節生理。對大多數人而言，我們認為冥想是一種沉靜練習，通常要打坐來達成平靜放鬆。但作家與佛教靜心老師夏倫‧索斯伯格（Sharon Salzberg）說，主動創作藝術與欣賞藝術也是極有效的靜心練習。

「我們說靜心觀照是當下真正的連結所在，但你的意識中還有一些空間，而那個空間有許多的可能性。」夏倫告訴我們。

如我們在本書前言中提到的，處於美感心態中，就是處於生命的當下。你感知到所有讓你覺得踏實活著與連結的事物。當你觸及了藝術來體驗靜心狀態，前額葉負責判斷與個人批判的部分安靜下來，你的觀點就會更包容與客觀。

打開封存的艱困時刻

你也許不覺得藝術家茱蒂・圖瓦萊斯提瓦（Judy Tuwaletstiwa）與消防員艾倫有什麼相似之處，但她有。她剛過八十歲，以短灰髮襯托著的深色眼睛從金屬框眼鏡後向你問候。她的溫暖與專注讓你想要與她喝茶聊天數小時，我們就是這樣多次來到她在新墨西哥州的明亮工作室，周圍都是畫作、畫布、黏土與其他材料，你立刻感到自在與活力。

雖然茱蒂平常不會衝入火場，但她的生命有心理創傷的印記。她出生在亂世：她的父母是共產黨的狂熱分子，生活中充斥著由教條、憤怒與莫名的恐懼所造成的混亂。茱蒂的猶太移民祖父母所帶來的世代傳承心理創傷，表現在她父親的暴力脾氣與嚴重心理失調上。言語如利刃般在心中留下刺痛的淺傷或很深的傷口。她無法知道「利刃」何時會飛來。研究者開始了解世代傳承式心理創傷的悲慘現實、高度受創的人與子女之間的關係，且子女們有很高的創傷後壓力症候群風險。

茱蒂就像我們很多人一樣，她把困難經驗與情緒封存起來，繼續過日子。在學校與她貧困但文化豐富的社區中找到安全感，她成為優秀的學生與領袖。最後到柏克萊與哈佛研讀英語文學，獲得了教育碩士。然後，她自學了藝術。

藝術超乎想像的力量　090

但是到了一九八四年，她的生活開始崩解。情感上的匱乏，讓她覺得自己是破碎的。

她忍受了漫長而令人感到窒息的婚姻，養育四個孩子，創作藝術、從事教育工作。她的丈夫有躁鬱症，她的父親也是。封存兒時的心理創傷讓她耗盡心力。她的孩子長大成人，而她的心理健康日漸衰退，一位好朋友給她一項誠摯的建議：「你一直想單獨住在沙漠。而你需要這麼做，現在就去。」

茱蒂借了一頂帳篷。她計畫去美國西南部峽谷露營一個月，並把最簡單的日用品放進她的小轎車裡。「我在混亂中失去了自己。我需要再次找到自己，」她告訴我們。「我不知道原來我是要展開旅程去面對兒時的心理創傷。」

「混亂」一詞是很多創傷倖存者描述自己的經驗時會用的。這也難怪，腦部在心理創傷時很難建立連貫的說法。邊緣系統中的視丘就像感官訊息輸入的航管員，把你的所見所聞與所觸整合成你的個人記憶，但在極端壓力下會崩解。

通常留下來的是感官上的快照，如感受、聲音與影像。存放在潛意識，連接到強烈的情緒，但沒有清楚的敘事。

對茱蒂而言，感官快照包括了感覺無助、憤怒與恐懼，她父母的情緒困擾再次重演於挫敗的婚姻中。與那些感受有關的療癒性潛意識意象讓她難以承受，所以她把那些意象封

存在自己的潘朵拉盒子裡：它們蟄伏著，就在表面之下，時時準備浮現爆炸。

茱蒂在新墨西哥州的查科峽谷進行她的沙漠之旅，「陽光洗滌了我的靈魂。」她說。

她體驗的那片土地如「潛意識的水庫」，時間與空間擴大成夢境、神話與可能性。走在古代培布羅人的遺跡上，茱蒂學習了關於齊瓦壁畫。齊瓦的意思是大型的圓形地下儀式室。

在某些齊瓦中，古代培布羅人在牆上畫了豐富意涵的壁畫。當儀式完成後，他們會把牆壁漆白，然後再畫另一幅儀式壁畫。「在一道牆的表面下有一百幅畫。我想像那些畫家被古人所畫的隱形但存在的意象智慧所包圍著。」茱蒂回憶著，她內在有一些東西開始浮現。

回到家之後，茱蒂在查科峽谷認識的一位霍比族的原住民菲利普（後來成為她的丈夫）打電話給她。得知她有教導孩童與成人藝術創作的多年經驗，並表明他想學習繪畫。

她回答，「你應該去做你祖先所做的。」

茱蒂建議他買一塊小畫布；紅色、藍色、黃色、黑色與白色的管狀壓克力顏料；幾枝拿起來順手的畫筆。她說，「去畫一幅畫。感覺完成後，拍照。然後把畫布塗白。再畫一幅。拍照之後就『放下』每一幅畫，你可以放開你的自我批判。把照片洗出來之後，研究那些照片，思索接下來要畫什麼。」

「掛了電話後，我想，哇，那真是個好主意。」於是茱蒂使用了一幅六呎高、四呎寬

的畫布，開始一系列她稱爲「持續畫作」的繪畫。但她沒有把畫塗白，而是讓一幅畫直接融入下一幅畫。她在一九八五年開始「白色持續畫作」，知道那些畫只會存在於照片中，最後畫布上是一層白漆。「精緻的畫作出現後又變成令人困擾的圖像，最後又以其他形式重新出現，」茱蒂說，「有時候，黑暗的意象與困難的感受浮現。我感覺自己在海洋最深處游泳。」

一年後，她畫了「黑色持續畫作」。兩年後，一九八七年，她正在畫後來名爲「紅色持續畫作」時，她感覺自己落入了一個灰飛煙滅的黑暗之地。「猶太人大屠殺出現，伴隨的還有怒火——我從童年時就感受到的憤怒。繪畫帶領我進入人類彼此相殘的惡夢。」

她說。其他感受與意象以療癒的扭轉效果出現，在感受強烈的兩週之中，她畫了幾乎一百層，都記錄在照片中，最後掩蓋在一層紅漆之下。

受到驅使，從數小時到數天之久，她進入一種流動的狀態，意象自發產生，一個意象演變成另一個，「有如生命本身，」她說，「我畫畫時就好像畫布上發生了一場夢。」她逐漸相信了讓一個意象隨著另一個意象的形成而消失的過程。「我喜歡那些能發出療癒光輝的意象，我通常會坐上三天，直到我吸收了它們的美麗與眞誠。然後我讓它們離開，繼續這個過程。如果畫得醜陋或混亂，代表訴說著傷痛與黑暗，我會逼自己坐著陪伴它，

研究這些屬於我自己的傷痛與困惑的反映，直到我能感知到它們獨特的美、它們的黑暗智慧，這也要花三天的時間。然後我會繼續下去。」茱蒂在這個創造與放手的過程中發現了進入潛意識的管道。「我跟隨著畫筆，它照亮、教導了我的眼睛去聆聽。故事一直都在這裡。語言成形。意義將出現。」茱蒂寫著。她的第一幅畫花了六個月，第二幅兩個月，最後一幅兩週。每個系列有八十到九十張照片。

「當你創作藝術時，不會知道即將發生什麼事，參與了生命的神祕。我很感激自己沒有受過正統的藝術訓練，因為我的所有作品都來自潛意識。我必須設法來表達內在的激盪，試著描繪那永遠翻騰的大海。我覺得藝術在那裡最有療癒的效果。雙手可以帶領我們歷經療癒過程；雙手有特殊的智慧，可以幫助人們進入內在──只有我們可以一遊。」

後來茱蒂把談話療法加入她的內在完整之旅。當茱蒂把持續畫作的照片與她的治療師分享時，治療師回應：「療癒不會線性發生。你所描述的是循環式的療癒過程，因為你會一再回去用新的觀點來看。」茱蒂直覺地創造出一個容器來放置過去心理創傷經驗的能量，她必須釋放。

茱蒂與艾倫不是孤單的。心理創傷影響了所有人。我們以為這只會發生在高壓工作環境的人，或住在戰區的人與士兵，或那些在身體上、心理上遭受虐待或性侵的人。但我們

都可能會有執著。十年前的一次溝通不良、與兄弟姊妹的爭吵、社交上被孤立、對新學校的恐懼、疾病、離婚、寵物死亡、失業——我們都可能經歷的遭遇也是人生的一部分，也可能留下了生理的印記。

聽了茱蒂的故事後，蘇珊回想起自己封存的一次辛苦時刻，證據仍存放在她家地下室的箱子裡。二十年前，蘇珊決定結束她的第一段婚姻。當時她兩個兒子還小，大家都很難過。她的孩子失去了他們所知的家庭生活，她想要為他們保持堅強。她向孩子保證一切都會沒事，但她感受到自己離婚的心理創傷，以及對於不確定性的恐懼。

一天，她找到兒子學校作業留下的一塊黏土，她開始捏起東西。捏出來的是一名跪著的女人，雙手向天空舉起，頭往後仰，絕望無聲地啜泣著。她的手指把柔軟冰冷的黏土捏成自己的模樣時，眼淚奪眶而出。蘇珊從來沒學過雕塑，但她的雙手奇異地知道該怎麼做，讓她感到驚訝。

她當時不知道的是，研究顯示，雙手有韻律的重複動作可以促進分泌血清素、多巴胺與催產素，讓她感覺舒適一些；黏土雕塑也被發現可以改變腦波活動，引發更平靜與反思的狀態。

想起了這件雕塑，於是蘇珊去翻找存放的箱子。她小心地把雕塑從包裹的布料中取出

時，立刻回到製作時的那一刻，彷彿玩偶活了過來。這件雕塑仍然散發著當時的傷痛與失落，但也有她生命的紓解。黏土是少數能讓雙手同時靈活運作的媒材，可以使意識與潛意識完整。

三幅畫療法

精神科醫師詹姆斯・葛登（James Gordon）也以繪畫為工具，治療世界各地有心理創傷的個人與群體。他被召去前往一些可怕事件的發生地，如波士尼亞戰爭、海地大地震，還有最近的烏克蘭戰爭。詹姆斯提醒我們，對於心理創傷有兩種常見而危險的誤解：第一是只有某些人會有心理創傷，第二是心理創傷不可能康復。

「事實上，」詹姆斯告訴我們，「我們遲早都會有心理創傷。這是生命的一部分。我們必須有這個認知，不要感到羞愧。當心理創傷發生時——不是如果，而是必然——可以從中學習，得到療癒，全身而退。」

詹姆斯擔任國家心理學院的研究精神科醫師多年，也曾經是美國總統顧問，一九九一年他在華府成立一個非營利性組織，名為「身心醫療中心」，廣泛的課程包括了用藝術治

療來成功處理個人與群體的心理創傷與慢性壓力。

詹姆斯發現繪畫是觸及心理創傷意象、克服恐懼以處理該經驗，最簡單、最可靠的途徑之一。原因之一很可能是繪畫的動作啟動了腦部的活動。觀察人們作畫過程前後的腦波活動，可以看到當我們繪畫時，腦部許多部分都有活動，左半邊腦部活動也會增加，這個區域與語言處理有關，因此當心理創傷難以用言語表達時，繪畫有助於刺激腦部的語言處理區域，協助認知處理，最後能幫助我們說出來。繪畫啟動了腦部多重區域，驅使腦部用新方式來處理訊息，也啟發我們在腦中想像與創造出新意象。

詹姆斯多年來使用一套極有效的「三幅畫療法」。他會先提醒你，這些畫都只為了你自己。就算你對自己的藝術能力感到懷疑，我們全都會畫東西，畫火柴人也可以。他要你找出三張白紙與一些蠟筆或簽字筆，或任何手邊的筆。你要快速地用筆畫出來，不要想太多，那樣會更真實與驚奇，就像茉蒂讓意象浮現到畫布上，沒有任何評斷。「這些圖畫呼喚你的想像力、直覺，在你的生命中扮演一個有創意的領導者。」詹姆斯解釋。

第一幅畫的主題是你自己。第二幅是「你與你最大的問題」。第三幅是「你與你解決的問題」。現在你也許覺得最後一幅是難以想像的。但別擔心，這些可能性並不合乎邏輯。不是要你的理性認知頭腦來負責，事實剛好相反。你要驅動頭腦其他部分來效勞。提

醒自己，藝術是「被動的主動」，不需要思考，做就對了。

繪畫「觸及了我們很古老的部分，推動我們進入腦部情緒與直覺的部分，」詹姆斯告訴我們，「我認為想像力至少能夠補充我們在理性狀態下所做的一切，以我的經驗，這種超越言語的藝術能幫助我們了解自己的內在，了解自己應該怎麼做。這些圖畫是觸及想像力與其可能性的不同途徑。」

這套方法帶來了希望、覺察與討論，從加薩走廊難民營到承受離婚傷痛的客戶。二○二二年春天，詹姆斯來到波蘭幫助烏克蘭戰爭的受創人民與逃到波蘭的難民。用繪畫當成早期的預防，釋放「被凍結在他們身體中的恐懼」，他解釋，這可以幫助人們的創傷後壓力症候群不爆發出來。詹姆斯與他的小隊也訓練其他人繼續使用這套方法。根據同儕的評論，他們使用的這套方法讓「符合創傷後壓力症候群診斷的人數減少了百分之八十以上。」

讓我們再說一次：**將繪畫用於早期預防療法，可減少了超過百分之八十的創傷後壓力症候群。**

對有些人而言，困難經驗的確存在於意識中。我們會不斷想起痛苦的細節，卻不知道如何安全或有建設性地釋放。我們不讓其他人知道這些故事，因為畏懼批評、羞愧、恥

辱，或怕別人不相信我們——就算我們想要分享。這些故事成了我們的祕密。

把心理創傷經驗這樣封存起來，會引發心理與生理的健康問題。一九八〇年代，德州大學奧斯汀分校社會心理學家詹姆斯·潘尼貝克（James Pennebaker）開始探究心理創傷與健康的問題。他做了一系列研究審視人們如何對醫療保健人員表達症狀與他們對症狀的感知。他向八百位大學生發出問卷，在八十個問題中，有一題是問學生是否在十七歲之前經歷過性侵。「那個問題的回應改變了我的職涯。」

約百分之十五的學生回答「是的」。根據那些學生回報，和回答「沒有」的學生相比，他們更常有生理與情緒症狀，也更常去看醫生。在接下來的訪談與研究中，潘尼貝克得知問題不完全是關於心理創傷本身，而是那些學生覺得必須隱瞞這件事。他們不讓其他人知道這個經驗，大多封存在自己心中。他們不情願談，不想打開盒子偷看他們的感受。

祕密與心理創傷為何如此有毒性？詹姆斯心裡想。

他提出了一個理論：**守密是一種主動的抑制行為**。「取消或壓抑強烈的情緒、意念與行為……本身就很有壓力。」他在二〇一七年的心理學期刊文章上解釋。「長期的低程度壓力會影響免疫功能與生理健康。」

如果對心理創傷守密會導致不健康，潘尼貝克認為，有安全的透露管道也許會有幫

助。但是與其他人談我們的心理創傷是很複雜的，因為恐懼、羞愧或社會壓力阻礙了完整、自由的表達。

他設計了一項研究，給一組大學生幾天時間寫下一段心理創傷經驗，對照組的人則寫無關緊要的題目。他指示第一組學生寫下自己的畢生感受最深的心理創傷經驗的想法與感受。他鼓勵他們好好探索最深刻的情緒，並向他們保證，所有文字都完全保密，拼字與文法結構都不重要。潘尼貝克發現，用寫作來表達心理創傷的學生，比那些寫無關緊要故事的學生更少去校園的健康中心。

許多使用相同寫作模式的研究證實，當你刻意透過寫作來觸及私人的情緒時，有助於降低心理與生理上的不適。在一項關於表達性寫作對腦部影響的研究中，研究者發現寫下過去的心理創傷事件會改變神經活動，啟動了前扣帶皮層，那個區域負責處理負面情緒。

把情緒與感受寫下來，可以幫助我們在神經生物學層面上更了解創傷事件的脈絡。

潘尼貝克花了超過三十年時間，研究寫下意念與感受如何改善心理與生理健康。他的研究顯示，寫作能幫助感覺孤獨的人，讓他們的感受有了名稱、連結他們的需求，處理心理創傷事件。潘尼貝克的數十項研究也發現，表達性寫作可以降低血壓、減少壓力荷爾蒙、減輕疼痛、改善免疫功能、消除憂鬱，同時增進自我覺察、改善人際關係、強化應對

挑戰的能力。

創意非虛構寫作——這個統稱包括了回憶錄與個人散文——是另一種表達性寫作。透過寫作,作者開始了解自己。一部好的散文與回憶錄通常會在一開始提出一個問題,作者再試著寫出答案。散文的英文「essay」來自於法文「essayer」,意思是「嘗試」。透過寫作,我們可以學習描繪心智,對自己的感受與思維更清楚。

但對於某些人來說,把祕密或心理創傷經驗寫成文字是不可能的,因為我們的腦部被改變了,真的就是找不到文字。

隱藏的傷口

「那是你內在永遠無法結束的戰爭。」

一位退伍軍人這樣描述現代戰事後的倖存狀態。藝術治療師梅莉莎・華克(Melissa Walker)開始在「國家英勇卓越中心」工作時,她感受到了退伍軍人返家後持續的內在戰爭。她親眼目睹過。梅莉莎的祖父是韓戰的陸戰隊士兵,頸部受過重傷。他的生理傷口最後痊癒了,返家後也很少談到他的經驗。

梅莉莎記得晚上曾聽到他在房間裡大聲咒罵髒話。「白天我走進房間之前會先告知，小心不要驚嚇或激怒他。」梅莉莎在一場TED演說中回憶。「他的餘生很孤獨與封閉，從未找到表達自己的方式，我當時還沒有可以引導他的方法。」她祖父的故事啟發了她從事今日的工作。

歷代以來，士兵的沉默都被誤解為一種對於可怕經驗的無言堅毅。但現在我們都知道可能是創傷後壓力症候群或嚴重的憂鬱症。

有時士兵從戰場歸來，無法分享他們的故事，因為腦部布若卡區會停止運作。這個區域負責額葉的言語功能。這個部位也會影響中風病患，讓他們無法言語。當布若卡區無法有效運作時，你難以把意念與感受轉為言語。

貝賽爾・范德寇在實驗室透過功能性磁振造影看到，當一個人藉由閃現回憶主動重溫心理創傷時，布若卡區的功能顯著降低。這裡的受測者經歷過嚴重車禍，他們被要求盡量仔細回憶可怕的事件。「我們的掃描顯示，當觸發閃現回憶時，布若卡區就斷線了。」換言之，有可見的證據告訴我們，心理創傷的影響很類似生理創傷如中風，有時會相互重疊。」腦部的反應彷彿創傷正在發生。說明了我們為何如此難以描述經驗。言語真的不存在了，因此這種心理狀態被稱為「無言的恐怖」。

二〇一〇年，國家英勇卓越中心發起了一項計畫，創意藝術治療爲其核心。一項名爲「創意力量」的全國性計畫由美國國家藝術基金會、國防部、退伍軍人事務部、州立藝術機構等共同研發，全美共有十二個臨床中心。軍人與家屬們參加梅莉莎與同事開設的藝術治療課程，這是對於腦部創傷與創傷後壓力症候群爲期四週、全面性醫療照護的一部分。

梅莉莎的這些病人主要是現役軍人，她時常把這些回憶導向面具製作，這是最有效的藝術治療方法之一。製作面具是一項古老的藝術形式，可回溯到至少九千年前，世界各地的儀式、慶典、戲劇表演上都可看到。面具製作也被當成治療工具，透過象徵、隱喻與視覺意象幫助我們分享經驗與感受。

在專屬的工作室裡，軍人們拿到空白的面具與許多材料，如顏料、黏土、拼貼素材還有簽字筆。他們被鼓勵創造面具來代表他們想要探索的任何經驗，也可以自己帶材料來創造個人象徵。有人用已故朋友的照片，甚至是因作戰而獲得的勳章。一開始的主要目標是提供軍人一個無批判的環境來表達想法與感受。梅莉莎告訴我們，這些療程鼓勵追求自我表達與自我效能。一旦創造出具體的經驗象徵，軍人就時常能夠在他們的創作中加入文字與更深的意義。在和團體與家人或其他同袍分享時，這些面具所述說的故事成爲橋梁，通向更深的同理心、凝聚感與接納。

完成了療程之後，一位病患分享，「我時常被問到壓力後創傷症候群或腦部創傷是什麼感覺。過去我難以描述這些感覺──直到我做了我的面具。」更重要的是，許多軍人說製作面具減少了困擾他們多年的回憶閃現與其他症狀。

創意力量計畫這些年來產生了成千上萬件活躍而具象徵性的藝術作品。一張面具的臉是破碎後用鐵絲網縫補起來；另一張面具是雙面的，一面是微笑的女人，另一面是猙獰的怪物。還有一張看起來像骷髏。有一位上過工作室的退伍軍人告訴《國家地理雜誌》，他曾經希望自己在戰場上失去某部分肢體，因為那樣至少可以讓人們知道他的痛苦。製作面具後，他說他終於能夠把自己的內在狀況呈現出來。

對於中風、碰撞與受傷造成的腦部損傷有大量的研究，讓人了解為何製作面具甚至在創傷影響了認知後也有效。當腦部的布若卡區停止運作，言語受到阻礙，個人仍然能創作視覺藝術。有些神經科學家的理論是因為腦部的創意視覺能力比言語更早演化，因此不會被局限在某個部位。藝術創作所產生的了悟可以幫助腦部開始透過言語來處理創傷。藝術治療的心理過程據信是腦部活動所產生，研究者現在開始找出其位置與機制。

○一八年，她與其他研究者觀察了三百七十位現役軍人，尋找視覺意象與憂鬱、焦慮、後進行超過十年與收集了成千上萬張面具之後，梅莉莎與她的同事開始看到了模式。二

創傷壓力症候群之間的關連。他們也分析了大量的面具資料庫，發現幾個主題。例如，生理與心理創傷通常以血腥的方式呈現，有傷口與疤痕、魔鬼之類的符號。其他主題如哀悼失去的身體功能與朋友也常出現，還有重返平民生活的困難，對他們在戰爭中的角色感到幻滅。**藝術的視覺語言幫助這二人再次找到聲音，更重要的是幫助他們重拾自我。**

種族的心理創傷

稍早介紹過的雷斯瑪・曼納金回憶自己在一九六〇年代來到他祖母的廚房，祖母的雙手因為在農場採集棉花而顯得粗硬多繭，她會哼著歌，不是一個人工作時的輕柔嗓音，而是在田野中放開喉嚨的宣洩。「把身體當成樂器是一門藝術，」雷斯瑪告訴我們。「我的同胞忍受了二百五十年的合法強暴——為了快感，為了利益，為了販賣我的祖先與他們的後代——如果沒有哼歌與在土地上的搖擺舞蹈，他們不可能存活下來。那是一門藝術。」

事實上，他認為身體是療癒的緊急工具。

身為身心治療師，雷斯瑪用身體的感受來釋放心理創傷。不完全專注於認知思維，而是大部分在生理經驗或所謂由下至上的過程。體驗身體上的感受，就能夠跳脫頭腦，更有

效地處理心理創傷經驗。

歷史上，有色人種尋求心理治療的人數沒有白種人多，也許是因為沒有管道，或可能帶來心理上的羞辱，但現在情況有所改變。雷斯瑪是越來越多的黑人身心治療師之一。目前美國只有約百分之五的有照心理治療師（不論類別）是有色人種。為了表揚他的工作，族群長者給予他「雷斯瑪」這個名字，在克美堤語（kemeti language）裡的意思是「在真相中崛起」，而「曼納金」的意思是「使用人民的基石」。

「黑人與原住民不會體驗創傷後壓力症候群。我們體驗持續與普遍的創傷壓力。永遠不會過去。」雷斯瑪說。「白種人身體的優越感侵蝕了腦部結構、內分泌系統、肌肉骨骼系統、生殖系統。那是生理與心理持續退化的原因。」

他說，這個事實需要整體的療法才能開始療癒的旅程，因為「心理創傷占據身體的特殊方式，用理性與認知來進入並不經常有效。」

雷斯瑪在治療上使用藝術與美感經驗，包括讓客戶哼歌、搖擺、旋轉、舞蹈與藝術創作，直接通往身體儲存的能量。

他先建立一種具體的心理容器來存放創傷經驗、情緒與能量。通常我們都被制約避開情緒性的困難。「我在進行治療時，會做很多動作。我觀看人們的基本動作與姿勢。例

如，當我聽到客戶低吼，我會跟他們一起低吼。聽起來沒什麼。但低吼與呻吟是我們都有的古老振動語言。當你聽到有人模仿你，就會建立起具體的合作，你甚至不會覺察到。那是我所謂的建立容器。我嘗試與他們維持住能量。」

容器一旦建立好了，雷斯瑪邀請客戶來探索心理創傷所產生的能量，開始玩耍透過生理感受所浮現的東西。他會說是玩具，而不是工具——鼓勵客戶想像自己的玩具箱裡有什麼可以來玩這些能量。他喚起好奇心與創造力，鼓勵探索、質疑與思辨。「有時我們太拘束了，不使用想像力來療癒自我。想想單純看雲的遊戲，」他說，「這提醒了我們，事情可以很快樂也很安全。」

在這種嬉戲流動的狀態，身體可以暫停下來。「我喜歡想像療癒是休止符，處於中間。事情在醞釀時，寂靜是很有意義的，你必須容許，」雷斯瑪說，「有一種振動會出現，事物開始編織起來。」

種族創傷的復原是個人與集體必須關注的持續過程，無關乎快或慢。「這是要紓解、展開的，需要時間。要先代謝你的創傷能量，才可以轉化與改變，展現你的完整自我。」雷斯瑪說。

雷斯瑪要我們也建立一個容器來存放種族的能量。不只是黑皮膚或棕色皮膚，白皮膚

的也要。他希望能誠實面對種族的不公平。「重拾那些碎片是一種藝術。那些事情需要被探究，你的參與和關注將帶來改變。」

心與腦的療癒劇場

當演員從幕後走出來，站上舞臺承接一個角色時，奇異的事情發生了：他們的身體以新的方式活動，改變了平常說話的音質。他們的本質轉變，好扮演另一個不同的生命。生活中的困難會打斷我們的生理經驗，影響心理健康。妮夏．薩詹尼（Nisha Sajnani）一直很欣賞劇場處理這種情況的能力。

妮夏多年來的服務對象是移民婦女，包括了難民、孩童、有色人種等等弱勢族群，因為這些女人承擔了許多責任——做兩份或三份工作，同時照料家人，並寄錢回家鄉，面對言語障礙、偏見與種族歧視——導致心理壓力與一種自我脫離感，身體停止了自我覺察。

妮夏從事劇場工作與戲劇治療，她是紐約大學劇場與健康實驗室的戲劇治療計畫主任，研發了一套方法，讓人可以找出生活困難的脈絡，重新與身體連結。感知自己的內在情緒，是度過困難的關鍵。

妮夏很早就知道身體的言語主要是體驗與了解世界的方式。我們的身體動作是由前腦區域的基底核所策畫，而小腦協助控制姿勢、協調與平衡。一組名為感覺接收器的感官神經協助產生我們對身體的感知。當我們的情緒承受太大壓力時，這種感知會被中斷或放大。

來到紐約大學之前，妮夏在康乃狄克州的創傷後壓力中心工作多年，她照料急性焦慮症病患。她研究創意藝術治療如何協助減輕壓力，得知透過動作與遊戲，我們可以回憶起困難的經驗，將之轉移為身體的表達，而不會太混亂或過度刺激。「現在我們知道，當感到害怕、經歷威脅生命的情況時，我們的優先反應是避免談論它，接著就會展開行動來拯救自己。」妮夏說。劇場與創傷相關的戲劇治療使用了動作與遊戲，可以幫助一個人重新連接身體與過去的經驗，以新的方式重塑自己。

使用即興動作、敘事、角色扮演與戲劇表演，妮夏幫助人們以身體為基礎，探索過去的經驗，以及他們的人際關係。

「當他們的經驗透過藝術如劇場來呈現時，最容易被人了解。」妮夏說。

妮夏知道，我們需要從「這些經驗是內心一塊被孤立、占據的領地」的心理狀態中走出來。「透過藝術來管理創傷經驗，讓你能夠重新加入世界，而不是在內心抓住創傷經驗

不放，與孤獨相伴。」妮夏解釋。「劇場尤其適合用身體來表達經驗，專注於身體上的體驗，轉化為具體可見的形式——一個聲音、一個姿勢、一張畫、一個動作——使用象徵性的隱喻來幫助你傳達複雜的經驗，而不會有所減損。」

心理治療師與舞蹈治療師伊蓮・索林（Ilene Serlin）則用舞蹈與動作來幫助個人與群體在創傷後重新連結身體與經驗。伊蓮前往世界各地教導女性跳舞來連結與表達情緒。舞蹈的協調動作能觸及基底核與小腦，如劇場療法，但也能啟動運動皮層。你的身體與世界的感知是透過一種被稱為本體覺的感官，也就是對於身體動作與空間位置的覺察，**舞蹈動作可以啟動這種自我覺察的感官。** 舞蹈研究顯示可以改善情緒，釋放血清素來阻擋憂鬱，也增加腦半球之間的神經元活動，產生新的神經元連結。

伊蓮在約旦幫助的敘利亞婦女只會說阿拉伯語，文化上也不接受談論心理創傷。一起在房間中跳肚皮舞，不僅讓她們能公開表達自己，也得到了運動的神經化學益處。一位婦人解釋舞蹈治療幫助她表達那些被鎖起來的感受，讓它們「以運動的形式，配合音樂的韻律浮到了表面。」這些女性透過舞蹈來分享自己，得到療癒。

男性也是如此。舞蹈是所有人情緒健康的媒介。芬蘭的一項研究發現，小時候參與舞蹈的男性有更高的同情心、自我覺察與健康的身分認同，就算後來不再跳舞，這些特質也

會伴隨他們到成年。如研究結論所言，舞蹈「教導我們覺察自己的身體，解讀另一人的身體語言。幫助我們了解人人皆有差異的概念，引導我們與各種人合作。舞蹈也會促進我們的身體自尊。」

協助孩童發展神經迴路

我們談到如何在事後用藝術療法來面對心理創傷。但如果提早就開始準備，讓下一代更能夠應付無法避免的生命挑戰呢？

瑪琳娜是一個聰明活潑的六歲女孩，她在墨西哥市長大。這個城市充斥著許多長期問題，包括高犯罪率、人口過密、沒有什麼大自然、工作不多、薪資很低。瑪琳娜有很多親人，彼此關係緊密也充滿生氣，包括她的爺爺。每天早上，瑪琳娜與爺爺一起吃早餐與玩耍，然後她去上幼兒園，下課後她會衝進前門，呼喚爺爺的名字，興奮地分享當天的種種。他們是密不可分的。爺爺無條件的愛讓她有安全感與備受支持。

一天，瑪琳娜回家後呼喚爺爺，但他沒有回應——爺爺在她上學時突然過世了。死亡的震撼與難以平復的劇烈悲痛影響了她。她在家裡時常哭泣，儘管母親努力嘗試開解，但

她仍然拒絕談自己的感受。在學校，她變得內向與容易恐懼。曾經活潑的孩子現在變得陰鬱退縮、容易激動。母親看到女兒眼中的光芒被痛苦與淚水熄滅了。

突然失親與童年的悲傷有正面或負面的處理方式，幸好瑪琳娜的老師想到了幫助她的方法。老師在教室創造了一個名為「平靜角落」的空間：牆壁漆成舒適的藍色，畫上綠色山丘與一棵樹。在架子上放著藝術材料，地上有一張懶骨頭沙發。當有孩子感覺情緒激動時，就會被邀請到平靜角落待一待。孩子們很快就不需要被邀請，他們會主動前往，用那個空間來接觸自己的感受。

瑪琳娜的老師伊莉莎白接受過「藝術療癒與教育訓練」（Healing and Education through the Arts），簡稱HEART，這是「救助兒童會」的一項課程。

「HEART課程的主要目標是促進心理健康。」莎拉・荷梅爾（Sara Hommel）告訴我們。莎拉是救助兒童會的心理健康與心理社會支持國際課程主任。「我們知道承受壓力的孩子，如果沒有得到所需的支持來復原，就可能會分心，變得退縮或容易激動。」當孩子面對極端辛苦的情況，如親人過世、衝突、戰爭或天災，因為他們沒有處理危機的經驗，所以就會產生心理創傷，導致創傷後壓力症候群、僵住或被困住，如瑪琳娜對爺爺逝去的哀傷，我們會從生活中退縮。

HEART課程發現，讓孩子與成人固定參與表達性藝術活動數月或甚至數年，他們會獲得必要的能力來處理壓力與焦慮——避免不處理而產生的後續心理創傷。

課程有三項主要活動：第一是呼吸與肌肉放鬆的方法，然後是有架構的活動，以團體來創作藝術，旁有成年人指導。第二是自由藝術，個人參與不同的創意表達，以任何喜歡的方式來創作藝術，如繪畫、舞蹈，或捏黏土、縫布料。等藝術品完成後會有分享活動，孩子們可以解釋作品的意義。

初步課程的一項重要元素是提醒成年人，**藝術的「好」或「壞」並不重要**。莎拉說課程訓練者通常在一開始會畫兩隻貓。一隻是花貓，就像六歲小孩會畫的。另一隻只是一團塗鴉。「他們會問團體，這兩幅貓的畫，哪一幅比較好？答案是沒有比較好的，兩幅都很棒。牠們都是貓，因為是我畫的，我說牠們是貓就是貓。一切藝術都是好藝術。」對於習慣用特定方式來教導閱讀、科學與數學的老師而言，這個觀念可能比較難傳達。「了解並無所謂的對或錯，重要的是過程而非成品；藝術是美妙的，不管看起來如何。因為不管孩子創造了什麼，或如何解釋作品，都是正確的。通常這是一個新觀念，尤其是在正規的教育環境中。」

透過這樣的藝術課程，孩子們能學到自我反思、自我表達與口語溝通。這些將成為他

們的工具，可以用上一輩子。接觸與參與了不同的藝術形式，將啟動不同的感官，產生不同的決策與解決問題與組織過程，腦部的不同部位受到刺激，促成健康的腦部功能。「不僅可以促進壓力後的復原，也幫助學習與發展。」莎拉說。

HEART課程收集了兩年的資料來評估藝術如何促進我們的心理健康，尤其是對於弱勢族群。他們的研究顯示，自我表達、溝通、專注與情緒管理在課程中獲得極大改善。在同儕中更能夠解決問題與衝突，促使學生出席率上升，最重要的是增加學習興趣。在一些最邊緣的社區，現在孩子們敢去夢想未來的生活。因為他們在情緒上更為靈活，想法也更為開放與積極。

伊莉莎白老師鼓勵瑪琳娜透過繪畫畫來表達爺爺之死。當瑪琳娜在教室中退縮或開始哭泣，老師就建議她去平靜角落。她們一起建立了一種儀式。瑪琳娜會花約二十分鐘畫圖。畫圖沒有對錯，沒有如何去做的指示。瑪琳娜開始談起爺爺。她可以隨自己的節奏進行，於是她開始敞開自己。一天，她拿起自己畫的圖，摺起來，放在胸口並告訴老師，自己感覺好一點了。她說她知道自己身上帶著和爺爺一起的記憶，他永遠是她的一部分。

HEART課程提供可驗證、可測量的方法，來創造文化包容的環境，讓壓力不再使人感到羞愧或隱瞞，而是建立預防與保護能力的機會。神經科學研究證實了藝術在兒童早

期發展的重要性，尤其是藝術協助產生支持社交與情緒發展的神經迴路。我們在小時候很自然地視爲玩耍的活動——跳舞、唱歌、家家酒——都是自然的藝術形式。對整個腦部都有影響，如我們所解釋，用在教室時，**藝術被證明可以幫助孩童發展神經迴路，增進同理心、自我覺察與自我管理**。幫助如瑪琳娜這樣的孩子在情緒上處理各種人類經驗。學校的藝術課有了嶄新的面貌。

療癒心智與嚴重的心理健康問題

我們所有人在某個時間都會面臨心理創傷。但大多數人不會有需要醫療照料的嚴重心理健康問題。對於有這些問題的人，藝術仍然能提供實質的益處。

一九九〇年夏天，十八歲的布蘭登・史塔格林（Brandon Staglin）回到他與父母和妹妹位在加州的老家，他從三歲就住在那裡。他的童年很快樂。布蘭登喜歡學校，成績很好；他喜歡踢足球、與高中朋友去野外、參加哲學俱樂部。七歲那年的暑假，他待在房間裡數小時聽流行歌曲、玩樂高積木、畫圖打發時間。他對音樂的愛好隨著年齡增長而越來越濃厚。

但是上大學後的那年暑假，布蘭登感受到了壓力。他與第一次認真交往的女友分手、找不到在夏天打工的機會。然後，一天晚上，當他想要入睡時，感覺自己右半部的腦不見了：他失去了與世界的所有情感連接，突然間無法對父母或朋友感受到愛與同情之類的感情。那些情緒消失了。他變得越來越疑神疑鬼與不知所措，直到被送入一家精神病院，那是他首次精神崩潰。

「我有可怕的幻覺與妄想，覺得有種宇宙力量想占有我的靈魂，只要我犯下一點道德錯誤，就會立刻下地獄。」布蘭登告訴我們。「每天無時無刻不出現這些念頭，讓我非常困擾。被這些念頭轟炸了幾個月，幾乎逼得我想自殺。幸好我沒有。很高興我還活著。」

布蘭登被診斷為思覺失調。他接受了治療，包括藥物與持續的心理治療，最後還能夠以優異成績大學畢業。但他發現除了藥物與談話治療之外，音樂是他復原的一項工具。

「當我感覺脫離現實，開始失控時，」他說，「如果播放一些喜歡的振奮歌曲，我就會被拉回到此時此刻。」

有一項理論說明腦部負責接收情緒與音樂的部位很靠近，近年來一項有趣的發現是，刻意營造放鬆的心理狀態而播放的音樂，最能夠減輕臨床實驗對象的壓力。

缺乏興致，缺乏清晰的思維，與其他認知障礙是思覺失調的症狀，「音樂很能夠處理

負面的症狀，幫助你表現更好，因爲那些症狀比較能被控制住，」布蘭登說，「藥物對許多人來說是必要的，但並不夠，不足以復原，還需要更多。然而藥物會讓你感覺麻木。」

他不想要活著而沒有感覺，他想要有意義的人際關係。

布蘭登開始彈奏吉他，陸續上課十年後，他決定把從思覺失調康復的過程寫成一首歌，名爲〈待追逐的地平線〉，他練習了六個月。「每次我彈奏吉他，之後的幾天裡都覺得受到激勵，我覺得思緒與感覺更有條理，我真的喜歡音樂帶來的效果。那種充滿力量、意義與目標的感覺，還可以連結到思想的不同部位，讓我不會被雜念所牽引。對生命真的很有幫助。」

音樂也幫助他感覺能更誠實地面對自己情緒以及他人。「我覺得彈奏音樂擴大了自己的靈魂，」布蘭登告訴我們。「感覺情緒更完整與充滿靈性，因爲我認爲音樂增強了我做出有利於社會的助人決定。透過參與音樂，讓我感覺與世界上其他人更有連結，不管是單獨演奏音樂或與其他人一起演奏。」

我們知道音樂療法能改善一個人的整體心理狀態，包括思覺失調的負面症狀，改善社交功能，因爲音樂是處理情緒的媒介。**當富有韻律重複的歌詞或曲調會啟動腦部的新皮質時，焦慮和情緒失控會減少，有助於平靜與減少衝動。**

布蘭登提出史蒂芬・亞歷山大（Stephon Alexander）的科學理論，史蒂芬是一位物理學家與爵士音樂家，認為音樂是量子場論的內建宇宙結構，量子場論是物質、能量與宇宙學的基礎。「有一種宇宙微波背景輻射，用無線電望遠鏡來看太空就可以偵測到，」布蘭登說，「那是一種迴音，宇宙大爆炸之後留下來的聲音。由此來看，也許音樂是萬物皆有的。」

布蘭登發現就像音叉，他的吉他就算只是發出些微的振動，都可以改善心理健康。「當我為吉他調音時，我只是一次調一根弦，聆聽讓我更為專注，更處於當下。那時還不是音樂，只是一個音調，但對我就有效果。」

羞愧與恥辱的殺傷力

我們的心理健康問題也許是環境性的或短暫的，也有可能是每天都要忍受的嚴重心理健康問題，如布蘭登那樣，阻礙我們康復的最大原因之一是羞愧與恥辱。全世界超過百分之七十五的心理病患因而沒有接受治療。布蘭妮・布朗（Brené Brown）說得很有力：「我們在努力奮戰時，不需要因為身為人而感到羞愧。那會侵蝕我們對於改變的所有信念。」

但是，有心理健康問題的十人中有九人說，恥辱與歧視對他們的生活造成負面影響。

恥辱是一種基於腦部的反應，抱持歧視的人與感到恥辱的人都會有。這是一種複雜的現象，既細微也清楚地表現在腦部不同區域，並啟動了生理反應。對於一個感到恥辱的人來說，這是杏仁核的恐懼反應，通常是由未知因素驅動的。有趣的是，當一個感到恥辱的人知道他們所畏懼的人有腦部失調或腦部病變時，他們腦部的恐懼中心就會安靜下來，恥辱就會減輕。

恥辱會讓一個人被隔離，被視為劣等，被認為對社會是一種危險。結果導致社會排斥與社會孤立，並以三種方式呈現：

① 公眾恥辱，其他人對於心理疾病的負面想法。
② 自我恥辱，我們把那種偏見轉為對自己。
③ 體制恥辱，這些對於心理疾病的頑固偏見成為政府與私人機構的政策，限制了有心理問題者的機會。

恥辱在腦中會建立神經迴路連結到其他的狀況如悲傷、易怒、憂鬱、社交退縮、失

眠。這些狀況都有不同的神經生物學成因。例如社交退縮，其核心就是恥辱，島葉與腹側和背側前扣帶皮層的活動增加，導致感覺孤立。

恥辱不僅影響了心理健康有問題的人，對於在背後支持的家人也有數倍的影響。恥辱也阻止我們所有人進入世界、感覺完整與能夠療癒。恥辱創造與強化了負面的刻板形象，嚴重影響了我們的家人、朋友、同事與鄰居。

對於有色人種社區，恥辱的傷害力更大。根據美國心理衛生組織的一項研究，黑人若有輕微的憂鬱或焦慮，會被朋友當成「神經病」，許多報告也曾指出，在家裡討論關於心理疾病的問題甚至是不被允許的。加上醫療保健業的不平等與不平衡：只有百分之六‧二的心理學家、百分之五‧六的精神科護士、百分之十二‧六的社工，與百分之二十一‧三的精神科醫師是少數民族。

對於茱迪絲‧史考特（Judith Scott），恥辱幾乎讓她送命。茱迪絲出生於一九四三年，有唐氏症，小時候就住院，當時這種發育異常的孩童通常會被送走。她與雙胞胎姊姊被分開來，接下來四十年，茱迪絲住在俄亥俄州的一家州立機構中。那裡的主管認為她智力嚴重不足、心理無能。事實上，茱迪絲是聽障，但他們並沒有發現這個事實。因為他們的偏見，茱迪絲從未接受任何手語訓練。數十年後，她的雙胞胎姊姊把她從機構接走，不

久之後，茱迪絲被送到加州舊金山的「創意成長」。

「創意成長」是一個非營利組織，將近五十年來，使用視覺藝術來幫助有智力與發展障礙的人，把恥辱驅動的觀點替換成新的創意潛能觀點。創辦人是佛蘿倫斯·凱茲（Florence Katz）與伊利亞·凱茲（Elias Katz）夫婦，他們的遠見成為了世界的楷模。

創意成長的理念是號召藝術家來幫助身體殘障與心理健康失調的人。「據我們所知，我們是這類藝術課程的先驅。」湯姆·迪馬瑞亞（Tom di Maria）說，他是創意成長藝術中心的主任。這裡每週歡迎約一百六十位藝術家來到他們位於奧克蘭的一幢大型工業建築裡的工作室，有些藝術家每週來五天，超過了四十年。

這裡的工作人員都是藝術家，但他們教導藝術創作是採取不干涉的態度，讓學生找到自己的聲音。「我們的藝術家有思覺失調的、憂鬱症與躁鬱症的、創傷後壓力症候群的、發展障礙的。我們服務的成年人基本上被告知他們缺乏創意、無法溝通，應該放棄，不要製造噪音，『我們不要聽你的故事』。我們把情況翻轉成『你說的一切都有價值。你也許可以用視覺藝術來表達』。」

茱迪絲來到這裡時，工作人員幫助她明白：不說話並不意味著無法表達自己。他們問她：「你能告訴我們你的經驗嗎？」茱迪絲找到了很有創意的方法。

她開始創作關於持久與保護的雕塑。她用纖維與其他材質做出子宮般的結構。茱迪絲晚上離開時會把作品藏起來，擔心被別人偷走。畢竟多年生活在機構裡，沒有任何東西受到尊重，她花了兩年時間才完成第一件雕塑。「我喜歡觀賞她的雕塑，覺得她想要與我們溝通的一切訊息都在裡面。茱迪絲的言語成為了她的藝術。」湯姆說。

恥辱會破壞心理療癒，因為它會帶來情緒上的羞愧感，羞愧在生理上會限制我們分享與療癒的能力。藝術可以對抗恥辱，增加腦部認知控制網路的活動，與干預監督和壓抑有關，因此降低自我批評、自我審判與自我限制。幫助人們應對與復原，同時接觸觀賞他們藝術創作的人，得到更多的了解與同理心。藝術有助於破解恥辱，讓你看到一個人的真實本色。二〇二一年對於近來關於恥辱與藝術的研究所進行的全面分析，結論是**藝術介入療法對於減少心理恥辱極為有效**。

我們對於心理創傷與嚴重心理問題的故事遍及全球，而且無窮無盡，藝術支持與幫助我們療癒的方式也是如此。越來越多證據顯示，藝術強化腦部功能、改變腦波活動，觸及神經系統。它讓我們可以放慢下來，感受我們的情緒痛苦，讓痛苦紓解展開，呈現一個改變而完整的人。

這是美麗而充滿希望的。

第四章

療癒身體

如果藝術不能讓我們變得更好，那它在世上有什麼用處？

——艾麗絲・華克（Alice Walker），作家

一天下午，我們兩個同時觀賞電腦螢幕上的一幅拼接毯（quilt）照片。我們在遙遠相對的東西海岸——蘇珊在馬里蘭州，艾薇在加州——但這種情況時常發生，一件藝術品讓我們跨越長距離而相聚。我們談著如果能一起到畫廊欣賞這件作品有多美好。

這件作品是二〇一八年製作，單色調，每個方格有複雜的鍋紅色圖案。有一個圖案很像顯微鏡下的雪花，從中心向外放射的結晶狀。另一個圖案讓我們回到了炎熱與美麗的摩洛哥，因為其六邊形的棋盤式組合很像那裡的磁磚。另一個圖案讓我們想起海浪在沙灘上留下的沙痕線條。

拼接毯是質感豐富的視覺故事。有時候是地方的故事被縫上布料，如阿拉巴馬州吉班鎮婦女用舊工作服所縫製的。有時候是對我們共有歷史的評論，如當代藝術家史蒂芬・唐斯（Stephen Towns）的作品，使用了纖維、玻璃珠、金屬絲與透明薄紗來描述美國奴隸的黑暗歷史。拼接毯有數百年的歷史，一塊一塊地捕捉我們的世界，它們是反映生命的藝

術。但我們今天看的這幅紅色系拼接毯照片，是從生命變成了藝術。

它是由一系列人類心臟細胞照片所組成，在史丹佛大學的實驗室顯微鏡下拍攝的。那裡的心臟科醫學博士吳明諺（Sean Wu）對於器官結構很好奇。他想在實驗室中培養出心臟組織來建立模型，探究某些心臟疾病。希望最終能夠為心臟壁薄弱或因心臟病受損的病患研發心臟修補貼片。

據估計，人體有三十七兆個細胞，科學家很成功地在實驗室中培養出各種人體組織，從腦部與膀胱到肌肉與皮膚都有。這項新領域被稱為生物材料設計，結合了材料工程與生物學，嘗試在體外的實驗室培養出人體組織。

但心臟細胞很特殊。它們非常複雜，難以培養——心臟細胞的密度很高，如果太疏鬆就無法同步運作，太緊密又會窒息而死。所以從工程學的觀點，心臟是器官中的泰姬瑪哈陵與帝國大廈。你可以建造，但需要高超的結構工程學才做得到。

吳博士在史丹佛大學的一位同事，聲學生物工程師烏肯·迪米西（Utkan Demirci），建議他可以用聲音來移動心臟細胞。迪米西是運用美感如聲波來設計細胞結構的生物醫學研究者。因為聲波能移動分子，也可以穿過不同媒介分子——如固體、膠狀、液體與氣體。用途廣泛。迪米西把心臟細胞放進膠狀物質，調整創造出不同大小與形狀的聲波（想

像小漣漪強化成大海浪）。細胞乘著聲波穿過膠狀物質，排列出驚人的圖案。

迪米西以極小的尺度調整聲波，他與吳博士看著心臟細胞構成圖案，並調整聲音來調整圖案。「改變頻率與強度，細胞就在眼前移動到新位置。」吳博士在二〇一八年說。

迪米西與吳博士的工作是所謂的音流學——把聲音頻率變成可見的科學。瑞士醫學博士漢斯・詹尼（Hans Jenny）發展與命名了此一程序，並在一九六七年出版論文《音流學：聲波現象與振動的研究》。他解釋：「聲波的聲學效果不是無組織的混亂，而是有秩序的動態模式。」

史丹佛大學把他們有如拼接毯的研究照片放上網，問：這是藝術或科學？

很美妙的，答案是「兩者皆是」。研究者把「或」改成「與」。藝術與科學聯手是強大的良藥，能夠大幅改善我們的生理健康。

下次你被喜歡的歌感動時，想一想這個實驗。你是真的在細胞的層面上被美感改變了。在拼接毯的例子裡，聲音導致心臟細胞移動。我們接觸到的所有刺激——視覺、聽覺、體感、味覺、嗅覺等等——改變了腦部與身體的細胞結構與功能。以很基本的方式，包括改變細胞的循環、增殖、存活、荷爾蒙的附著等等。當我們在多方面輸入美感時，就開啟了療癒之門。

在醫療上，藝術科學聯手的最重要發展，是研究者開始找到關鍵的神經生物學機制。

機制是身體運作基礎的許多化學與生理活動。例如消化你的某一餐要靠多重機制：從嘴裡的唾液產生，到胃裡的化學成分，再到營養的吸收。我們了解身體消化食物的原理與原因。使用藝術時，如果能對機制有更好的了解，就可以更精準地設計與強化影響。

二〇二一年《刺胳針精神病學》期刊出版了一項研究，黛西・范可特（Daisy Fancourt）與她的小組研究休閒活動如參與藝術對健康有益的大量證據。他們確立了超過六百種機制——從改善呼吸與身體功能到強化免疫功能與發展群體價值——發生在個體以及群體社會層面。

黛西與她的同事對於藝術與機制的研究所提出的另一個重要觀點，是複雜性科學的概念。「大家常把藝術與健康的合作當成藥理學，」黛西解釋。例如一項藥物的有效成分也許有一、兩種生物學機制，效果是可預測的。「我們這篇研究的論點是在複雜性科學中，可以找到數百種成分、機制都可以交互運作，由外在因素來調整，而不只是單向的。」

這裡說明了為何藝術對健康如此有效：**藥理學的療法可以影響一個或兩個迴路，藝術能夠啟動數百種機制一起運作。**

「傳達這項觀點是很重要的，」黛西說，「因為有時候大家看到藝術與健康機制的複

雜，覺得那是弱點，事實上，這是藝術有效的核心。只是我們一直使用過度簡化的生物醫療觀點，其實需要使用的是複雜性科學觀點。」

今日，藝術至少以六種方式來治療身體：預防性醫療、日常健康問題的症狀舒緩、介入療法來治療疾病和發展遲緩問題與意外、心理上的支持、慢性疾病的共處工具、在人生盡頭時提供慰藉與意義。

從日常的疼痛到嚴重的疾病，藝術與科學的神奇組合改變了我們的生理，效果可以測量。現在醫師與社工還有公共衛生人員都建議用不同的藝術活動來有效改善生理與心理健康。我們也知道就像開立處方，不同的類型、劑量與時間對不同的人有不同的效果。你也可以帶著這個知識回家，開始創造個人的藝術活動。如運動與營養，規律的藝術可以增進你的健康。

有藝術處方可用

藝術的獨特療癒效果已經證明可以處理常見而可能有害的健康問題。醫療保健人員用藝術來治療的症狀，從肥胖與心臟疾病到發炎反應與關節炎。其中有一個問題影響到我們

所有人的生活——疼痛。

很遺憾，慢性疼痛是許多人的日常。這類疼痛的定義是超過三個月的持續或反覆發作的不適，全球有百分之三十的人正在忍受。它限制了我們的日常活動，減少了我們的社交互動。疼痛是人們尋求醫療協助的頭號原因，急性疼痛經過治療與痊癒就會消失，但如果沒有適當處理，就可能變成慢性的。

雖然疼痛普遍存在，但醫界並不完全了解疼痛在身體內部的原理。疼痛會移動與消長，如水銀般流動，很難確定疼痛在身體上的位置，更別說是抓出原因。這算是醫療研究數十年來追求的聖杯，全世界的人都想找到疼痛生理上的機制，觀察分子與神經元、脊髓與腦部活動。由於社會對止痛藥的依賴與成癮問題，尋找疼痛的神經機制與更好的療法，現在變得極為重要。

對於醫師而言，疼痛可算是最難治療的症狀。不是因為缺少有效的療法，而是因為每個人的疼痛經驗都是獨特的。我們的感覺都不一樣，因為疼痛不僅是生理反應，同時也是心理的。壓力會導致我們疼痛：我們的腦部在壓力下會因為身心幻覺而發出疼痛信號；疼痛可能是文化的反應：對疼痛的忍受與接納程度因種族與文化而異。

本書所訪問的疼痛研究者都同意，基於全世界人們的疼痛規模與分歧，測量與了解其

根源的困難，一種多元式、包含多種介入的療法是關鍵。疼痛的原理與療法已經演化整合了藝術與美感的生理、心理與社會益處，來創造合個人的療法。

藝術對於處理疼痛的一項重要功能，是幫助我們找出疼痛在身體的位置。藝術是非常寶貴的翻譯者。

疼痛不會出現在影像掃描上，無法透過實驗來測量。通常我們向別人描述疼痛的唯一方法是使用自我評估的量表：從一分到十分來說有多痛？

但是疼痛也與其他的身心感官有所不同。讓我們感覺疼痛的接收器與迴路非常複雜。疼痛的感知不僅要啟動疼痛感官迴路，還要整合較高端的認知過程，如我們預期是否會疼痛、我們的回憶帶來疼痛的刺激、我們的情緒狀態，甚至是我們的自尊。

艾倫・巴許龐（Allan I. Basbaum）是加州大學舊金山分校的神經生理學家，研究導致持續疼痛的機制，他說「疼痛通常難以用言語來描述，這是疼痛最大的問題之一。你無法描述也看不到它。難怪時常有人嘗試畫出疼痛。」現在想像當你去看醫生時，畫出疼痛是必要的程序。用繪畫或雕塑來描述疼痛，可以協助偵測、識別與傳達重要的特性與訊息。

簡單的藝術品包含了海量的訊息。

「藝術就像兒童的祕密語言。」艾碧嘉・恩格（Abigail Unger）告訴我們。她是水牛

城安寧緩和醫療中心表達治療小組的主任，這是美國類似機構中最早成立的。水牛城安寧緩和醫療中心提供臨終關懷，一年服務約五千人，包括被診斷出罹患絕症的兒童。「對於尚未發展出使用言語來認知與表達自己身體情況的兒童，藝術提供了無價的管道。藝術雖然是所有人的語言，但它可以讓孩子在說不出話來時有表達的方法。」

醫生與照護者的一大挑戰是分辨孩子是有身體的疼痛還是情緒的壓力。我們從藝術治療師那聽到的一個故事，讓身為人母的我倆非常感動，因為我們都還記得幼小的孩子感受到壓力、努力想溝通的模樣。這個故事是關於一個身患嚴重疾病的孩子，我們就叫他伊恩吧。

每天晚上，伊恩就寢後都會哭。他時常哭到幾乎過度換氣，因為他太難受了。他告訴父母，自己感覺很痛。他的父母非常想幫助他，把這一切轉告給照護小組，但他們不明白是什麼導致伊恩只在晚上發生疼痛加劇的狀況。身體檢查沒有眉目，止痛藥也沒有幫助。

大約在此時，藝術治療師開始幫助伊恩。她要他畫一幅人物圖像，於是他用蠟筆畫了一個黑色人形，身體中央是一團糾結的漩渦。在這次療程中，藝術治療師看出伊恩晚上並不是身體疼痛，而是感到焦慮。治療師問伊恩要如何才會感覺好一些。

得到了答案之後，藝術治療師協助父母在就寢時創造一些儀式，來處理伊恩的焦慮與

擔憂。

我們不一定知道孩子們的感受與經驗，但藝術創作提供了另一種方式，讓成人可以獲取到很多訊息。

研究發現，參與藝術與文化活動的人，年老後發生慢性疼痛的風險較低。頭痛的經典形象是一個人躺在黑暗的房間裡，頭上放著一條濕毛巾，所以，建議你在頭痛時應該站起來跳舞，似乎違反直覺。但根據二〇二一年《心理學前線》的一項研究，有越來越多證據顯示「靜心舞蹈療法」與心理學療法可以減輕頭痛。

在這項先驅研究中，二十九位慢性頭痛病患被分為兩組。一組進行了靜心舞蹈療法，另一組沒有。研究者使用一套全球醫療保健標準的疼痛評估。

使用靜心舞蹈療法的一組共進行十次療程，在一個門診復原中心接受舞蹈與靜心訓練。為期五週，每次療程前後都會評估疼痛，最後一次療程結束的十六週後，再評估一次疼痛。他們發現，「依計畫分析顯示，統計上靜心舞蹈療法組的疼痛強度與憂鬱指數有顯著降低，在接下來的評估也維持了改善。」其他的藝術介入療法如繪畫與音樂對於紓解頭痛也有效。一項小型研究發現個人的音樂播放清單有助於控制慢性頭痛。以放鬆與減輕頭

痛為目標來聆聽音樂的人會降低疼痛改善症狀。

關於疼痛有一項急迫而且長期的挑戰，就是鴉片類藥物的使用量增加。過去二十年來，美國經歷了前所未有的鴉片藥物危機，因用藥過量而致死的人數在各年齡層都顯著增加。

二○二○年，國家藝術基金會的一份報告分析了超過一百六十六項關於鴉片類藥物濫用的藝術介入療法研究。資料顯示，聆聽音樂可以降低疼痛，減少對可能成癮藥物的需求，並改善尋求治療的心理準備與動機。藝術也能發展年輕人的生活技能，建立心理上的保護來防範使用鴉片類藥物。

研究者觀察世界上最難以忍受的醫療程序──嚴重燒燙傷的治療，讓我們看到藝術如何改變身體的疼痛。

為了防止感染，促進療癒，燒燙傷病患必須定期更換紗布、清理傷口，這非常痛苦。休養時，大部分病患表示疼痛可以靠鴉片類藥物來忍受與控制。但清理傷口時，他們的疼痛激增。

「白雪世界」是第一個為疼痛而製作的沉浸式虛擬實境程式。開發者是亨特・霍夫曼（Hunter Hoffman），華盛頓大學人性化介面科技實驗室的研究科學家，與大衛・派特森

（David Patterson），華盛頓大學心理學家。

為燒燙傷病患清理傷口時，讓病患戴上頭罩，如此一來便看不到醫護處理他們身體的情況。病患觀看動畫，耳機裡播放輕鬆的音樂。他們置身於一個電腦創造的立體冬天世界，充滿涼爽舒緩的白色與藍色。有雪人與結冰的湖泊、冰河與企鵝，病患可以投擲雪球來打企鵝。使用白雪世界的病患表示虛擬實境讓他們感覺疼痛減少百分之三十五到五十。燒燙傷病患說當他們用鴉片類藥物來止痛時，確實可以減少疼痛的不適，但虛擬實境可以讓他們最強烈的疼痛明顯減輕。病患說使用虛擬實境程式讓他們不那麼去想疼痛，而且還有一些樂趣。

研究將更能夠了解這些臨床效果的機制，但有一個假設的理論是沉浸式虛擬實境能觸及本來用在疼痛訊號的迴路。二〇一九年一項研究解釋，「虛擬實境有效影響認知因素，透過回憶、情緒與其他感官如觸覺，嗅覺與視覺來控制疼痛與調節疼痛訊號迴路。」

事實上，一些小型研究使用配合功能性磁振造影儀而設計的虛擬實境設備。他們研究的病患有不同類型與程度的疼痛，證實了注意力的理論。研究者看到虛擬實境介入療法減少了腦部與疼痛有關的神經元活動，包括胼胝體前方有如領結的前扣帶皮層、中腦、島葉與視丘的體覺皮層。

藝術幫助我們避免疾病與改善健康

一項統計數字一直讓我們感到驚訝：據美國疾病管制與預防中心估計，五大主要健康問題──癌症、心臟疾病、中風、呼吸疾病、意外傷害──所造成的死亡中，有百分之二十到四十是可以預防的。

讓我們好好思考這個數字。

許多慢性的不適可以透過生活方式的選擇與改變來控制或避免。但我們通常要等到健康出問題才去做。事前預防遠勝過辛苦治療。

眾所皆知，有些生活方式是有益的：運動、節食、睡眠、靜坐都能改善我們的身體狀況。現在讓我們看看，當藝術與美感成為生活中刻意持續的一部分時會怎麼樣。

黛西‧范可特找到了藝術的預防特質中讓人耳目一新的資料。身為流行病學家，她善於從世代研究中挖掘資料。世代研究通常是從出生開始追蹤數千人，每隔幾年就做一次記錄。這些研究調查關於心理與生理健康、教育、生活方式、經濟情況等項目。許多資料都包括有關藝術與文化的問題，意味著黛西追蹤英國居民的全國性樣本超過數十年之久。她接觸了前所未有的廣泛縱向研究，過去幾年以來，她與小組研究日常生活接觸藝術是否對

健康有益處。這項研究並非理論性或可能的模型，而是已經發生在接觸藝術的人們身上。

示藝術幫助我們避免疾病與改善健康。黛西的結論是藝術「對我們的心理與生理健康有極大的影響，可以預防問題，也可以處理與治療症狀」。

使用複雜的演算法，調整了廣泛的變數如性別、種族與階級後，黛西的分析驚人地顯

黛西的研究從子宮開始，關於產前與產後的母體健康、音樂與歌唱如何連接孕婦與新生兒。在二〇一五年的臨床實驗，她與一組研究者觀察有產後憂鬱症的婦女。「這是很難治療的狀況，因為許多新手媽媽不想在哺乳時吃抗憂鬱藥物，也有許多人沒時間進行諮商或心理治療。」黛西說。研究者想知道歌唱是否能促進康復，黛西說歌唱對於母親與嬰兒的情感建立有很強的關係。

研究者進行隨機的控制實驗，母親們被分為三組。一組接受正常的產後照護；一組正常照護加上社交支持團體；最後一組除了正常照護之外，她們參加為期十週的歌唱課程，特別為產後憂鬱症的母親而設計。

「我們發現，唱歌的一組平均比其他兩組早一個月復原。」黛西說。能盡快復原很重要，因為產後憂鬱症持續越久，就可能成為嚴重或慢性的憂鬱症。「越久對婦女的問題越大，嬰兒在發展與未來的情感建立上問題也越多。」她補充。

在追蹤研究中，他們找到幾項機制來解釋為何唱歌有效。「母親唱歌時，壓力荷爾蒙皮質醇減少程度大於單純陪嬰兒玩耍，而母親與嬰兒的親密度也有增加。」黛西解釋。母親們說唱歌不僅讓她們平靜，也給予她們工具來幫助寶寶停止哭泣去睡覺，讓她們感覺更有能力，較少憂鬱。

藝術對於童年發展也有影響。資料顯示，規律接觸藝術的孩子在青少年時期較沒有社交問題；接觸藝術的孩子與同儕、老師、成人之間的問題也較少，比較不會憂鬱。大致上，他們活得比較健康，能做出較好的決定。

一項特定研究發現，經常閱讀虛構故事的孩子表現出較健康的行為與結果。他們比較不會吸毒與抽菸，也比較願意吃水果與蔬菜，且不限於熱愛閱讀的孩子。黛西發現能力並不重要，重要的是閱讀的行動，不管是漫畫或小說。

根據美國藝術治療協會表示，**藝術表達與創意過程可以強化認知能力，增進更好的自我覺察**，幫助青少年管理情緒。藝術提供他們專注解決問題與決策的能力，面臨健康抉擇時，能做出較好的決定，因為他們的腦部在重要的發育階段有極大的改變。

黛西的研究顯示，藝術有助於治療心臟代謝疾病、產婦保健、早期兒童發展等等。但她所發現最驚人的事實，或許是藝術對於壽命的影響：每隔幾個月參與藝術活動的人，如

去劇場或博物館，在早逝的風險上比未參與的人少了百分之三十一。就算你一年只接觸藝術一、兩次，死亡風險也少了百分之十四。

藝術真的可以幫助你活得更長久。

這也許要歸功於接觸藝術與美感的預防性效益。黛西與小組的進一步研究顯示，文化參與可以預防失智與慢性疾病。持續一輩子的藝術活動如去博物館、音樂會、劇場，年老後的認知衰退速度較慢，這些活動也會降低失智症的風險。

黛西認為藝術如此有效的一個理由，是因為一種所謂「認知儲備」的科學理論。這個理論認為生活中有多重因素有助於建立腦部對抗神經衰退的耐力。藝術「幫助提供認知刺激活動、社交支持，也有助於提供新經驗，給予情緒表達的機會，」黛西寫道，「藝術是一種教育與技術發展。所有這些因素都是認知儲備的一部分。藝術協助建立腦部耐力。」

傳統醫療保健現在把藝術課程與美感療法帶進醫院；用芳香療法來減少反胃；歌唱與音樂被帶進手術房來減輕病患、醫生與護士的緊張；用電玩來幫助中風復健。今日，藝術醫療與表達性藝術療法激發了人們廣大的興趣，臨床課程大增，不僅是視覺藝術與音樂，還有舞蹈與創意寫作。藝術家加入醫院的照護計畫小組，與臨床人員一起工作。

多年來，「美國人支持藝術」這個組織贊助研究，以了解醫院與醫療保健如何、為

何與在何處使用藝術。一項問卷調查指出，將近百分之八十的醫院行政人員說自己有投資藝術，因為他們發現藝術大幅改善病人的狀況，創造療癒的環境、激勵病人。藝術治療有助於身體復原以及情緒健康，報告發現有藝術課程的醫院，病患住院時間較短，工作人員的過勞情況較少，病人與醫療人員都感覺較健康。研究顯示藝術創作與創意過程有助於療癒，可以量化。多種症狀在統計上都有顯著減少，包括疼痛、疲倦、憂鬱、焦慮、缺乏胃口、呼吸短促。醫療保健的藝術也有助於降低擔憂、壓力、緊張與煩惱。

活得更好的藝術

研究讓我們知道接觸藝術可以延年益壽。活得久是一回事，活得充實幸福又是另一回事。

身體健康不僅是沒有疾病，也較少情緒痛苦，它是生活的一切基礎，對我們的心理與心靈健康有極深的影響。當你感覺不舒服或受傷時，你腦中會想什麼？那是一種全身的反應，所涉及的不只是當下的狀況：我會康復嗎？明天或下週會怎麼樣？

不確定時常是我們對健康擔憂的核心；我們很難接受情況不明。除了你正在體驗的

健康問題，你或許也感到擔憂、恐懼、無望或無助。等待診斷結果讓人焦慮，或復健時感到挫折與厭煩。疾病可能帶來孤立，也許是具有傳染性的病毒或因為無人與你有相同的經驗。可能會感到相當孤獨，加上心理上的糾結，覺得生命永遠不一樣了。當我們的身體健康狀態改變時，都會進入一種自我反思與質疑的狀態。藝術可以照亮這種困惑與恐懼，有時也會減輕疾病所帶來的心理與生理症狀。

畢傑‧米勒（Bj Miller）是我們的一位同事與朋友，對於經歷悲劇或嚴重健康問題有獨到的見解。畢傑在一九九〇年因一場意外失去了雙腿與一隻手。意外發生後在醫院度過的前幾週對劇變感到震驚之餘，除了思考修補自己的骨肉與神經組織，他也想：現在該怎麼辦？

「我想知道要如何認知自己所處的這個世界以及這個新身體有什麼意義。」畢傑告訴我們。他別無選擇，只能面對存在性的問題，如目標與人生的意義，在如此重大危機中尋求改變的能力。畢傑喜歡藝術，意外發生時他正主修東亞研究。所以在醫院的漫長日子裡，他開始研究藝術史。日復一日的醫院生活，讓他以不同方式思考藝術與美感。「人類為何創作藝術？」他想。「我們為何要從自身的經驗來創造事物？」

畢傑有所領悟：**美感與藝術並非稀有，而是人生的基本**。現在畢傑是一位內科醫師，

專門於緩和醫療與安寧照護。

緩和醫療是為症狀無法消除的病人減輕疼痛、提供最好的照料。面臨了改變生命的診斷或畢傑那樣的意外，在治療與心理狀態上會有其他的症狀出現。疼痛、呼吸急促、疲倦、便祕、反胃，或失去胃口可能成為新的常態，伴隨著憂鬱、失眠與焦慮。

最近的一篇科學文獻檢視藝術被用來治療絕症病患的疼痛與情緒壓力。觀察來自不同國家的各種病患，發現藝術創作或參與藝術活動有助於增加健康感，重建自我框架，強化人與人的溝通與連結。

意外發生後的四十年，畢傑整合使用了許多新式療法，包括藝術與美感。他稱為「緩和美學」。

他解釋，緩和美學讓人專注於身體，不僅用來抑制症狀，也是創造意義的來源。「身體是知識提升為智慧的關鍵，」畢傑說，「身體是因果之地──生死在此斷定──因此很適合來判斷什麼對人有益；一個恰當的詞可能是『協調』。為了讓真理被認為是真實的，它必須被感受到。」

他使用「引導意象」，一種專注的放鬆方法，去回憶或想像愉快的生理感受與心理意象。研究顯示，這種方法可改善癌症等相關的疼痛與整體的舒適。畢傑也運用音樂療法來

改善心情，減輕疼痛與疲倦。

畢傑另一個常用的美感刺激是要病人去注意一天之中他們感覺還算ＯＫ的時刻。「我要他們注意感覺充足、適合、完整的時刻。」畢傑解釋。他指示病人注意：他們身在何處？他們正在看什麼或碰觸什麼？他甚至要他們用手機拍照或寫筆記，並在下一次看診時討論。時間久了，這些美感練習會讓病人與醫生知道，什麼地方與什麼事物會讓他們感覺好一些，然後畢傑會提醒他們什麼有效。在許多方面，畢傑在進行個人化的存在空間展覽：讓人更覺察美感環境連結到他們的生理需求，在過程中建立更舒適與愉快的習慣。

復原與修補

改變生活方式是很困難的，我們都明白這個事實。如果想吃得更健康，大家都知道蘋果比甜甜圈好，但要選擇蘋果而放棄甜甜圈則很困難。「堅持」是你將在醫療保健中常聽到的字眼，指的是一個人對自己照料的程度。你是否遵循健康飲食？運動？注重睡眠？如果你有特定的症狀，你有服藥與遵守醫生指示嗎？你是否被激勵主動參與、致力於療癒？「堅持」是很冰冷的字眼。我們真我們的身體健康有太多是心智上的選擇：你如何處理。

正談的是整體健康。要如何找到足夠的意義來做出明確的選擇？萬一發生狀況，如何支持我們的治療？

對全身心靈的需求，說明了為何一位世上頂尖的復健醫師要用藝術來幫助病患。

大衛·普崔諾（David Putrino）經常見到面對苦難的人，因為他是西奈山醫療系統的創新復健部主任，幫助人們從改變生命的意外與疾病中復原。許多人的疑問與畢傑一樣。

當身體狀況被劇烈改變後，生命的意義究竟是什麼？

大衛在西奈山醫院結合了美感藝術與科技，治療重傷或重病如中風、漸凍症、腦部創傷等等。

「大致而言，我的工作是積極使用科技與理念來讓病人進步到下一個階段。」大衛說。大衛在工作中應用了神經調節。「我們透過感官訊息輸入來控制生理，」他解釋。

「有大量文獻顯示如果提供美感感官訊息輸入，就可以有效可靠地控制生理。」

大衛的工作範圍廣泛，從處於人體顛峰狀態的奧運選手到漸凍症病人。歲數從新生兒到生命末期的年老病患，讓大衛看到了人類的表現與潛能。

大衛的獨特在於他相信復健的本質是恢復人類的最佳表現。「中風病患不應該只是復健到中風前的狀態，而應該繼續往前，超過本來的狀態，」他告訴我們。「這應該是我們

的指導方針。」

大衛使用了各種科技，目標是改善生活。在一個例子中，僅僅十美元就永遠改變了一個人的生命。

這位年輕人遭受嚴重的脊髓傷害。來到大衛的實驗室之前，他封閉了自己。他不參與復健治療、不做諮商治療、不回應指派給他的神經心理學家。「他就是不願意照料自己，」大衛說，「他只是坐在那裡完全沒有反應，凝視著空氣，不理會治療師們。」

一天下午，與大衛一起工作的心理學家安潔拉‧瑞可波諾（Angela Riccobono）想出了一個點子。「他受傷之前是名DJ，」她說，「我們要讓這位老兄再次播放音樂。那是唯一可以把他帶回來的事。」

對這位年輕人來說，一枝十美元的口含觸控筆與一部平板電腦就能讓他再次成為DJ。只在一次療程中設定好平板電腦，就讓他振作了起來，他問大衛能不能讓他與他父親視訊交談，讓父親能看到他播放唱片。之後，他開始見神經心理學家，積極參與他的復健治療。他要求加入安潔拉為脊髓傷患成立的團體。「他甚至問是否能為有興趣成為DJ的脊髓傷患成立一個特殊團體，」大衛說，「他的狀況有了一百八十度的轉變。」

當你有所失去，無法取回也無法修復，那種珍惜的感覺非常重要。你必須設法接受自

己的身體，但也要找到新的意義。透過自己所選擇的ＤＪ藝術形式來創造參與感，完全改變了這個年輕人。

我們的生活都需要有目標，當身體改變了追求目標的能力，可能會摧毀生活。大衛的工作幫助人們不僅治療身體，當他們沒有其他選擇時，可以重新架構敘事，透過藝術來把熱情重新帶回到自己的新現實之中。

大衛也提醒他的病人，日常美感經驗的各種感官訊息輸入會影響感受：不同的照明光線會影響心情，香味、觸覺、味覺與氣味都可能會產生影響。他甚至提醒他們──如風濕痛病人很熟悉的──天氣狀態會影響疼痛。

「儘管有很多文獻記載病人告訴醫師，天氣影響他們的疼痛，但沒有一項關於疼痛的研究把天氣列為因素。你相信嗎？」大衛說。目前他有一位研究生探討天氣對疼痛的影響。「我們無法改變天氣，但可以靠天氣預報來預報疼痛。你也可以告訴慢性疼痛的人：『不要氣餒，接下來幾天會很難熬。你的情況並沒有惡化，而是天氣改變了。』這會讓有慢性症狀的人感到很安心。」

美感經驗就像氣壓、風向、溫度的改變一樣有真正的影響力。

舞蹈醫療

我們小時候有許多人是透過動作來體驗世界。我們滑行、旋轉、舞蹈。但長大後就不一樣了。舞蹈消失了，或被保留到特別的情況如婚禮。

研究讓我們知道，跳舞不需要跳得好才有用，任何藝術都是如此。當我們擺動身體時，腦部的狀況透過科技如正子掃描可看到，舞蹈所動用的神經系統是與韻律和空間認知有關。對於身體健康，你可能會想跳曼波舞或月球漫步舞，或瑪卡蓮娜舞。

現在舞蹈被當成處方，帶來許多生理健康的益處。顯然跳舞是有效又有趣的減重方法，對心臟健康有幫助。如我們稍早提過，舞蹈被證實可以減輕慢性頭疼與偏頭痛。詩人魯米說得很好：「當你破碎時，舞蹈；當你扯開束縛時，舞蹈。在戰鬥中舞蹈，在你的血泊中舞蹈，當你完全自由時，舞蹈。」

舞蹈的一項獨特用途，是用來治療神經退化疾病。

帕金森氏症影響全世界超過一千萬人，讓寶貴的運動能力受損。帕金森氏症是一種腦部疾病，導致各種肢體障礙，包括平衡、協調、顫抖與僵硬。症狀通常緩慢發生，隨著時間逐漸惡化。帕金森氏症病人往往舉步維艱，這種人類本能的動作會弱化，腦部負責自主

運動的基底核因為疾病導致的神經受損使得多巴胺濃度下降，神經會不正常放電，限制了運動。

基底核負責我們的運動模式與學習走路，它也與小腦溝通，協調運動的速度、範圍與方向。神經科學家現在知道小腦在運動習慣的形成與發展很重要。

觀看寶寶學習走路，對比行人在街上忙碌穿梭，你就知道許多運動不自覺地成為了日常活動的一部分。這些模式從很小就建立，我們可以很快就不需經過思考走路，只要舉步就會走。但對帕金森氏症的病患來說，這種行為變得不可靠，因為腦部的信號變得不穩定。

但是當帕金森氏症病人參加了紐約布魯克林的馬克摩理斯舞蹈團體的「帕金森氏症舞蹈課」，驚人的現象發生了。

舞蹈課是在明亮的工作室，帕金森氏症病人跳草裙舞與探戈。他們踩著狐步與方塊步。他們的顫抖減少了，步伐進步了。一些幾乎無法走路到教室的人，放鬆下來展現流暢的動作。「我不是坐在那裡思考身體，我只是嘗試運動。」派翠希亞‧碧比‧麥蓋瑞（Patricia Bebe McGarry）是一位作家與舞者，她在一段影片中說明她上這堂舞蹈課的經驗。「在那裡發生了神奇的事情。」

帕金森氏症病人也許會感覺很神奇，他們的症狀暫時消失了，但這是根據神經化學的一項生理事實：舞蹈啟動腦部多重部位，如我們談過的，包括基底核、小腦與動作皮層。

帕金森氏症舞蹈課開始於二○○一年，八年的成果促使科學研究舞蹈究竟如何幫助帕金森氏症病人。舞蹈改善步伐、減少顫抖，疾病造成的臉部表情僵硬也改善了，大衛·勒文索（David Leventhal）說。他是課程最初期的老師之一，現在是課程主任。研究追蹤課程中的運動改善是否明顯可測，更重要的是，是否能轉移或重複到課程之外。

為期三年縱向研究證實了最初的發現。研究者追蹤三十二位帕金森氏症舞者，一週上一次課。他們發現上舞蹈課的人比較沒有運動障礙，與沒有任何舞蹈練習的人比較，在言語、顫抖、平衡與僵硬都有顯著的改善。他們也說心情與生活品質有所改善。

使用腦電圖，其他研究者看到跳舞的帕金森氏症病人腦波有所改變。負責順暢的肌肉控制與韻律協調的基底核血流量增加。

「走碎步的人不會去想走路的事情，突然間，覺察並思考自己的動作，以及為何這麼做，」大衛解釋。「舞蹈幫助他們注意自己動作的品質。靠著排練，這些動作再次成為自動化。所以，幾乎就像跳舞重接了他們腦部，以新的方式來做出動作，然後成為自動。」

透過音樂啟動的許多區域中有我們的運動皮層。當一首歌的旋律讓我們感到興奮，決

藝術超乎想像的力量　　148

定跳舞時就會啟動。一切形式的舞蹈都有共同的特徵，都來自於同樣的元素如重心改變、平衡、轉位、振幅、方位、韻律與音樂性、故事、表達與敘事。「很湊巧的，這些元素對帕金森氏症病人也有用。」大衛說。

探戈之所以有效是因為需要極專注於平衡與重心轉移，覺察你與舞伴的相對平衡關係。同時也是即興的，所以必須對你與舞伴接下來的位置做出認知性的決定。但這些同樣的元素也是西非舞蹈與現代舞蹈的一部分。草裙舞也有這些元素。「所以並不是某種舞蹈比較好，而是身為老師的我們，需要汲取出對帕金森氏症病人最有效的元素。」大衛說。

研究舞蹈如何改善帕金森氏症病患的腦部，神經科學家開始了解舞蹈對我們所有人的影響，觀察舞蹈促進血液流動與腦波活動，還有許多愉悅的神經化學物質：多巴胺、催產素、血清素與腦內啡。其他研究發現舞蹈有助於產生新神經連接，尤其是在腦部負責執行功能、長期記憶與空間認知的部位。

音樂創作與回憶

用舞蹈來治療運動失調，乍看下也許很不尋常，但有越來越多證據，讓帕金森氏症舞

蹈課成為常見的療法。這提醒了我們，曾經看似不可能或被正統否定的想法，隨著時間與研究，轉變成被接受與證實的療法。

康賽塔‧托梅諾（Concetta Tomaino）被視為特立獨行，因為她在一九七八年帶了一把吉他到失智症病房。現在她是紐約州音樂與神經功能學院的共同創辦人兼院長。康賽塔是世界知名的音樂治療師，數十年的研究與臨床治療大大改變了音樂對於腦部失調的治療應用。但在一九七〇年代末，她只是個年輕的研究生，抱持著看似狂野的理論，認為音樂有助於人類健康。

康賽塔抱著吉他來到療養院，爬樓梯到頂樓，那裡是末期失智症患者的病房。「當年病人都過度用藥，總是昏昏欲睡，鼻子插管，戴著連指手套，讓他們不能自行拔出管子，」康賽塔告訴我們。

現在我們對失智症有了更多了解。那不是一種特定的疾病，而是一個統稱，用來診斷眾多的神經退化症狀，影響到言語、學習、記憶、運動與社交認知，根據世界衛生組織統計，每年超過一千萬人被確診。這是一個充滿挑戰的疾病，每個人受到的影響都不一樣，呈現的症狀也不同，康賽塔在首次探訪時都見識到了。那天有些病人坐在椅子上沉睡、有些人在尖叫、有些人在病房中亂逛，迷失方向，無法專注，因為失智症難以維持注意力於

不同的任務。

「而我帶著一把吉他過來。」康賽塔笑著說。

一位護理師走過來，臉上帶著同情的微笑。「啊，你真是太貼心了，」護士說，「但這些病人沒有什麼腦力了，所以他們不知道發生什麼事。但你可以彈給我們聽。」

康賽塔很自然地開始唱起〈讓我叫你甜心〉，一首很流行的老歌，她相信病房裡大多數人會知道。突然間，一直尖叫的病人安靜下來、沉睡的病人醒來，他們有一半開始跟著唱。

康賽特知道音樂是聲音的振動。「病人的腦部必須有反應，才會認出我是在唱歌，」她解釋。「而且不只是認出，還會唱出歌詞。」蘇珊很有同感，她每週為她失智的表姊溫蒂唱唱熟悉的歌。那是溫蒂唯一清醒的時刻。蘇珊有溫蒂喜歡的歌曲清單，從〈奇異恩典〉與〈你是我的陽光〉到〈生日快樂〉。蘇珊說真的很美妙，看到溫蒂的眼睛閃亮起來，知道他們有了連結，就算只有幾分鐘。

康賽特把護士拉到一旁說，「你怎麼能說他們沒有什麼腦力了？他們認出了音樂！」

當聲音變成了音樂，對於失智症狀的減輕或重寫中風腦部的迴路，都有很詳細的紀錄。神經學音樂療法使用韻律、曲調與音量的變化來指引動作，音樂深入影響神經功能。

音樂運用了許多人耳聽得到的頻率來創作組合各種音調與音階，它有音色、音高、響度、曲調與和音、節拍與節奏，包含著文化意義。音量影響了我們的接收——你是否曾經站在搖滾樂演唱會的音箱前方，感覺低音轟然穿過你的身體？

我們知道音樂影響腦部許多區域。我們聆聽音樂，接收與分析音調時，聽覺皮層就會亮起。一首歌能啟動伏隔核與杏仁核，也就是情緒反應形成的區域。然後是海馬迴，音樂經驗在這裡創造情境與回憶。我們熟悉與熱愛的歌曲通過海馬迴被儲藏與回憶，所以當康賽塔與蘇珊彈奏或演唱熟悉的曲調，失智病人與溫蒂會醒了過來。

那麼為何失智症病人可以回想起歌詞，卻連自己的名字都想不起？

在功能性磁振造影出現之前的年代，我們無法輕易看到腦部狀況，康賽塔必須另闢蹊徑。一九八〇年代，她找到有志一同的神經科學家與作家奧利佛・薩克斯（Oliver Sacks）。他當時已經出版了著作《睡人》，關於一群一九二〇年代全球流行性腦炎的倖存者陷入了一種昏睡病，讓他們的動作失調。薩克斯發現一種新藥 L-dopa，讓這些病人在四十年後甦醒過來。「他是個有趣的傢伙，不善於社交，但他寫信給我，因為他聽說我是新音樂治療師。」康賽塔說。

他們很快成為朋友。「當年如果你是音樂治療師，而有醫療專業人士認為你的工作很

重要……我立刻就抓住了他。」

奧利佛看到病人在韻律下活動了起來，他很好奇韻律如何刺激我們。但他還沒聯想到失智症與音樂。康賽塔告訴他關於她的病人透過音樂而活了起來。「我帶他去接觸那些病人，他也親眼看到了。」康賽塔說。

康賽塔與奧利佛建立了評估工具來了解病人不同程度的神經障礙，如何透過音樂來刺激。那是在我們尚未有名稱之前的個人化療法。

他們研究發現最棒的音樂治療方式是現場互動式音樂，治療師演奏音樂來引導與支持病人。病人不需要很懂音樂，但在即興互動中，治療師可以隨時調整音樂來幫助病人反應，透過音樂來創造適合的環境，讓人可以唱歌、談話或走動。

多年來康賽塔如此治療病人，而他們也有所復原。原本被認為無法言語的人開始說話、無法活動的人開始走路。「我們知道腦部一定發生了改變，才會有這種情況。那些障礙並非是永久性的。」康賽塔在廣播節目中這麼說。

康賽塔與奧利佛研究的是音調的頻率或範圍如何讓人感到不同程度的慰藉，幫助他們有所連結。不同研究顯示，**特定頻率的音樂會降低皮質醇，增加催產素，這種荷爾蒙有時被用來治療憂鬱與焦慮。**

想一想讓你感到興奮或放鬆的聲音。有人在耳邊低語或有人尖叫。最讓人平靜的聲音是在我們正常語音範圍內。「這二中階的聲音會讓人感到非常平靜。」康賽塔在廣播節目中說，「緩慢的旋律也會如此，想一想搖籃曲，創造出那種平靜撫慰的聲音。通常範圍很小，旋律上很緩慢。」

激發自我回憶的音樂是與強烈的情緒反應有關。「我們知道情緒與回應或退縮是密切相關，」康賽塔說，「當一個人聆聽自己喜歡的音樂，腦部某些區域會停止運作，例如與退縮和恐懼有關的杏仁核。」

觸發懷舊與回憶的音樂能夠啟動內側前額葉皮質與海馬迴，也就是我們的記憶發源地。熟悉的音樂被記錄在海馬迴。二〇一九年的一項研究發現人腦非常快就會認出熟悉的音樂，有時只要〇．一秒。如猜歌名的遊戲，你幾乎立刻就會記起一首熟悉的老歌。

就算是在一九八〇年代，康賽塔與奧利佛才剛開始他們的研究，科學家就知道音樂的聲音模式會強化神經元記錄訊息。「神經元的信號是有順序與模式，對不對？」康賽塔說，「音樂的感官刺激其實符合或強化了人類天生記錄訊息的方式。這種由我們創造出來的美妙藝術形式透過聲音模式而被強化。」

認知功能就是我們的神經網路互動與接受顯著訊息。刺激越明顯，回憶與喚回訊息的

可能性就越高。對於失智症或認知障礙的人，音樂讓更多的迴路被喚起與刺激。「所以，如果一個迴路受損，例如語言，那麼你將需要一些線索與暗示來喚回訊息。音樂固有的聲**音多樣性，加上那些感受與情緒，使得這些儲存良好的皮層下過程得以發揮作用，並允許一定程度的功能回歸。」**康賽塔解釋。

音樂是如此有效的工具來復原神經與認知功能、身體能力與生活品質。今日，康賽塔把她的經驗與研究帶入專業發展與訓練課程，幫助醫療人員使用音樂來治療失智症病人。

觀看與聆聽的療法

一九〇六年，一位德國精神科醫師與神經解剖學家對一位生前表現出異常症狀的病人腦部進行解剖。有幾年的時間，這位女病人的行為與言語變得混亂。她忘記人們是誰，變得多疑，情況惡化時，記憶完全喪失。當醫生解剖她的腦部，發現她的大腦皮層有不尋常的斑點與神經纖維糾結。他立刻告訴同事這個「怪異的嚴重疾病」。這位醫師是艾羅斯·阿茲海默（Alois Alzheimer）。

一百多年之後，醫界仍試圖了解阿茲海默症，一種神經退化的腦部疾病。這種疾病的

機制複雜而難以確定。我們知道阿茲海默症病人只有不到百分之一有特定的基因突變導致疾病發生。據信生活方式與環境因素是主要原因。

阿茲海默醫師最初在解剖腦部所看到的是β澱粉樣蛋白的累積，現在稱為澱粉樣斑，還有糾纏的神經纖維被稱為 Tau 蛋白纏結。大家認為這是阿茲海默症的兩項主要生物標記，但也認為還有許多尚未被確認的因素。阿茲海默症的傷害通常從腦部與記憶有關的區域開始，如海馬迴。隨著病情加重而影響到大腦皮層，導致語言、推理與社交行為的退化。這都是醫學的說法，描述這個疾病攻擊了我們身為人的核心，慢慢摧毀腦部活動，也奪走了我們的回憶、人際關係與獨立自主。

現在阿茲海默症是成人失智症最常見的形式，也是美國第六大死因。近來對於六十五歲以上的人們評估，顯示阿茲海默症可能是第三大死因。沒有比尋求阿茲海默症根治療法更熱切的事情了，但這個疾病挫敗了現代醫學數十年。我們對於腦部斑塊與纏結的累積有了更多的了解，但目前的療法仍然只是專注於改善症狀、減緩退化。

如果我們知道美感輸入會影響細胞層面──如史丹佛大學實驗室那些舞蹈的心臟細胞──那麼美感療法是否能幫助複雜如阿茲海默症的疾病？

這個問題激勵了麻省理工學院神經科學家蔡立慧（Li-Huei Tsai），她花了三十年時間

研究神經退化疾病的治療，尤其是阿茲海默症。「現在發現這個疾病不只是蛋白質失控或基因突變，」蔡立慧在二○二一年《波士頓環球報》的專欄上解釋，「雖然阿茲海默症有單一名稱，但研究阿茲海默症的團體還不知道究竟有多少種阿茲海默症，因此最後可能必須要有許多不同的療法。」

傳統上，阿茲海默症研究者一直在尋找小分子藥物與免疫療法來針對單一的變異澱粉蛋白質。但蔡立慧認為阿茲海默症是更大的系統損壞，她想要找出更廣泛與有效的療法。她的實驗室多年來採用新的方式，使用光與聲音的美感介入療法。

我們知道光線與聲音對人體的影響。季節影響的不適可以採用光線療法。睡前的藍光會刺激腦部、打擾睡眠。聲音振動會改變我們的生理，如第二章談到的。但對於阿茲海默症的腦部會有效嗎？

我們的神經元產生不同頻率的電子信號來溝通，形成振動，也就是腦波。每秒鐘有幾次循環，被稱為赫茲，腦電圖可讀到五種腦波：德爾塔（Delta）、西塔（Theta）、阿爾法（Alpha）、貝塔（Beta）、伽馬（Gamma）。德爾塔波是最慢的腦波，在睡眠時出現。西塔波是極放鬆的狀態，沒有睡著，但處於夢境般的狀態。阿爾法波是腦部在待機的狀態；我們很放鬆，但準備有所行動。貝塔波是警覺專注狀態。伽馬波是最快速、最細微的

腦部振動，與我們的感受和意識有關。

研究者修改了實驗室的老鼠基因，讓牠們罹患阿茲海默症，他們發現老鼠在走迷宮時的伽馬波振動受到干擾。

伽馬波振動是二十五到八十赫茲，據信意識認知與記憶形成中發揮效用。有證據顯示伽馬節律對海馬迴的記憶處理很重要。所以腦部失調如阿茲海默症的記憶受損，可能包括了伽馬節律受干擾。蔡立慧有一個理論：從其他來源（光與聲音）引入伽馬振動，會不會幫助神經元重新同步，減輕阿茲海默症的病情？

蔡立慧開始使用光遺傳學，一種非侵入性的感官刺激，來鼓勵腦部神經元活動，希望能再次同步其放電模式。蔡立慧的研究所課程中，一位好奇的新生建議研究四十赫茲的伽馬振動。這種頻率的伽馬波會影響人類腦波，明顯增加腦部的振動。目前研究顯示四十赫茲的光線或聲音會讓腦波同步，促進腦波的活動。

二〇一六年，實驗室研發出四十赫茲伽馬波的閃光裝置。照射老鼠與阿茲海默症病人每天一小時。最新技術如全頭型腦磁圖、腦電圖與功能性磁振造影被用來觀察腦部振動的改變。只照射一小時，「我們看到澱粉樣蛋白大幅減少。」蔡立慧說。

減少的主要是在腦部的視覺皮層，所以蔡立慧與她的團隊想要加上聲音來觸及腦部其

他區域。他們讓老鼠聽一小時四十赫茲的聲音並連續七天。這種聲音療法一週後大幅減少了聽覺和海馬迴皮層的 β 澱粉。經過一週的治療，老鼠的認知也大幅改善，能夠在迷宮中走得更好。

聲音與光線加在一起有更好的結果。蔡立慧說明她的發現，讓我們都很震驚。「當我們結合視覺與聽覺刺激一週，我們看到前額葉皮質活動以及澱粉樣蛋白大幅減少。」蔡立慧解釋。Tau 蛋白纏結也減少，因為阿茲海默症而受損的突觸密度，以及神經元的密度都增加。

聲音與光線似乎減緩了阿茲海默症病情，改善了認知。「有些人告訴我，這種情況實在是好得不像話。怎麼可能如此有效又簡單？」蔡立慧說，「我知道，聽起來像童話故事，但那是我們所看到的。」

現在她知道光線與聲音有效，下一步是找出原因。有許多理論，但目前蔡立慧認為腦部增加的伽馬波振動啟動了許多不同系統與細胞類型。因此伽馬波也許有助於移除澱粉樣蛋白，透過不同的腦部清除廢物機制。例如光線與聲音療法刺激了小膠質細胞的活動，那是影響腦部發展的廢物清理免疫細胞。療法不僅改變小膠質細胞也改變了血管，「也許幫助了清理澱粉樣蛋白。」她告訴我們。

有一種液體充滿了我們腦部的空間，稱為腦脊液。腦脊液可以進入腦部組織，在血管中流動，然後與腦部組織融合。「所以如果腦部有任何廢物成分，且在細胞之外，腦脊液可以把它們沖出來，並透過淋巴系統清理掉。」蔡立慧說，「我們發現**增加伽馬波振動**

可以促進腦脊液進入腦部，推動這種廢物清理機制。」

結合視覺與聽覺療法，現在已經測試於健康的自願者身上，來評估其效果與安全性，研究者開始讓早期阿茲海默症病人加入實驗。

蔡立慧在她的實驗室把突破性的科學轉譯為治療設備。一個設備是兩呎見方的光箱，包含了數百顆白色 LED 燈泡，以及一個發出四十赫茲聲音的喇叭。一個人坐在前方約六呎遠，一天使用約一小時。這種美感介入療法的早期效果研究發現可以促進腦部伽馬波振動，維持腦部不同網路的功能連結，減緩腦部退化。如同聲波移動心臟細胞，光線與聲音改變腦部振動來達成療癒。

在死亡中關注生命

「無人能料到成為諸神的日子。」

愛默生在一八〇〇年代寫給朋友的信中這麼說，他的用意是提醒大自然與生命的奇妙就在四周，只要我們能學習觀察、洞悉。如此豐富的美與意義被我們所忽略，錯過了此時此刻的寶藏。

生命的終點值得如此的關注。就像出生一樣重要，會有哀傷、恐懼與疑惑，生理與心理能力的改變不斷發生。陷於安寧照料的情緒波濤與醫療現實之中，我們會錯失在最後的日子追尋意義與真相的機會。

布朗妮・維爾（Bronnie Ware）是一位緩和醫療志工，寫了暢銷的回憶錄《生命裡只留下不後悔的選擇》，提到將死之人的頭兩大遺憾是希望能活出忠於自我的生活，而不是符合其他人的期望，以及更有勇氣表達自己的感受。

水牛城安寧緩和醫療中心表達治療小組的主任艾碧・嘉恩格認為，要過那樣的生活永遠不嫌遲，就算是在生命末期。

不論年齡、種族、性別、環境，表達性藝術治療——藝術、音樂、舞蹈與動作、療癒按摩，提供了意義與慰藉的機會給絕症病人以及陪伴他們的人。

對於某些人來說，這趟旅程很漫長。艾碧嘉與她的團隊參與了不同的照護環境，包括療養院與老年人的輔助生活設施，他們用音樂與藝術治療來幫病人清點生命，思考他們希

望留下什麼。「音樂與藝術是可以永久流傳的，超越個人的死亡。」艾碧嘉一天下午在她位於水牛城的辦公室告訴我們。她背後的木板上釘滿了病人畫的圖與他們一起寫的歌詞。

艾碧嘉研讀音樂與人類學，受過聲樂與多種樂器訓練，修過進階社會服務課程；這些藝術與社會科學幫助她建立了有效與實證性的藝術治療課程。

例如艾碧嘉幫助病人創作自傳性的歌曲來表達愛，呈現他們的本質。艾碧嘉與她的團隊經常幫助失智症病人，靠音樂來讓他們回到生活中，就算只是短暫的片刻，如康賽塔·托梅諾的研究。一位失智症病人的女兒告訴艾碧嘉，「我要謝謝你。我從未想過與我母親的一些最棒的回憶是在這裡，一所療養院中，在她生命的尾聲。」

病人與家屬告訴艾碧嘉，「音樂藥物」對他們的幫助勝過醫師所提供的傳統藥物。

表達性療法可以啟動神經與生理反應，有助於減輕不同的症狀與壓力，在生理、心理與情緒上，改善生活品質與生命末期的安寧。 創作音樂與藝術時分泌的多巴胺、血清素與催產素可以減輕焦慮與憂鬱。透過歌曲寫作與自傳性藝術創作來表達人生，有助於減輕孤單與孤立感，讓人可以自我表達與創造意義，同時強化與他人的互動與連結。當表達性藝術是以觸摸的方式進行，如動手創作藝術與演奏音樂、舞蹈與動作，或按摩與觸摸會分泌催產素，有助於睡眠與降低血壓心跳。

水牛城安寧緩和醫療中心的兒童基本照護提供居家計畫給兒童、他們的兄弟姊妹與照護者。「想到有兒童重病將死，實在是非常不公平。」艾碧嘉說。

這個計畫非常成功地創造適合照護家庭整體的環境。表達性療法小組也幫助父母、兄弟姊妹與照護者表達自己的經驗。傳承、家人的感情、處理問題的機會，與安詳舒適的經驗，通常都是病人希望能夠分享的。

艾碧嘉與有執照的藝術治療師會如此成功，因為他們用音樂與表達性藝術療法來配合父母們的處境。「如果我每週去見一位病人，療程目標是增加自我表達與歡愉的時刻，並透過音樂來社交，但抵達時若發現病人正感覺疼痛，我就會用我們的音樂來處理疼痛，」艾碧嘉說，「因為我們建立了默契。我也許會協助肌肉放鬆，創造音樂體驗來處理與關懷他們的經驗以及對於該經驗的表達。」

艾碧嘉繼續說，「我們總是會配合父母的狀態，然後幫助他們進入更有條理的狀態。」表達治療小組常認為根據病人的表達或經驗來找出介入療法幾乎像是在釣魚。如果病人很激動，要採用客製化的藝術介入療法來軟化情況，放鬆與恢復平靜的狀態。相對的，如果有人憂鬱、孤立、退縮，藝術療法可以帶來改變與活動來誘導表達，接觸到病人。

這種工作能促成所謂的「連動現象」，可算是最廣為研究的社會運動協調過程，時常在音樂、舞蹈與運動的經驗中自然發生。

你是否注意到坐在相鄰搖椅中的兩個人最後會一起同步搖晃起來？走路也有這種情況。你是否注意到在活躍的社交場合中，你也會感覺活力充沛，彷彿有一股能量輸入？

連動現象是當你的身體透過聲音與腦波與其他人配合。音樂也能改變生理狀況。促進氧氣與血液流動，增強方向判斷與認知，透過運動與活動來接觸他人。

根據艾碧嘉所說，臨終照護的另一個重要層面，是接受、認可與見證病人和家屬的經驗。不試圖在臨終時改變病人。事實上，不是所有人都喜歡在臨終時唱歌跳舞。必須記得沒有一種療法是萬能的，但藝術與美感可以對所有人都有所幫助。

瑪麗安‧戴蒙的發現很有價值，她的實驗是關於腦部在豐富的環境中會發生改變：選擇與自主的力量。她發現當老鼠有機會跑運動輪時，腦部會變得更好，但只有當老鼠自願去跑滾輪時才會。當老鼠被迫跑運動輪時，對腦部是有害的壓力，因此減少了豐富環境的正面效果。找到有助於腦部的藝術與美感療法，重要性不亞於找到一個不對人產生額外壓力的療法。

有人過世時，水牛城安寧緩和醫療中心也提供家人悼念喪親的療程長達一年，用創意

藝術療法來協助人們接受失親的事實。

藝術提供可衡量的健康益處長達一輩子之久。帶來意義、美、連結，直到我們在世的最後一刻。

降低疼痛、改善心情

現代醫學朝向治療整個人，不僅是疾病。療癒你的身體——或一開始就預防疾病——遠遠超過了只是處理症狀。越來越多藝術與美感在全世界被運用於醫療上，**正是因為它們能夠觸及多重的生理與神經系統，不僅幫助身體療癒，也能修補心智、提升心靈。**

克利夫蘭診所有一百九十五位病人參與一項研究，他們的症狀多樣，發現藝術顯著降低他們的疼痛、改善心情。醫療保健人員與其他許多人也嘗試香氛療法。麻醉後醒來或在醫院感到焦慮的病人使用特定的香氣如薄荷與薰衣草。

醫療保健空間的設計也開始考慮到了神經藝術。例如我們知道光線會影響心情與生理。接觸自然光線與綠意促進療癒：在一項研究中，有窗戶可看到大自然的病人住院時間比沒有的人短，有趣的是止痛藥物也用得較少。

神經藝術的設計選擇甚至有助於減輕加護病房治療所產生的嚴重症狀，如加護病房症候群。這屬於一種生理、心理與情緒的症狀，部分原因是病人在一個光線很少改變的空間中完全失去了晝夜節律。晝夜節律配合著太陽的升落，太陽光減弱時會啟動褪黑激素分泌，幫助你入眠，但加護病房的光線很少改變，嚴重打斷了我們的自然睡眠循環。單純地調整光線設計是一個對策。

想一想如果藝術在健康上可以每天減輕世上龐大的痛苦，我們的餘生會是如何？生理的安詳與健康是我們生命的基礎。

第五章

擴大學習

今日所學到的，不用任何理由，將幫助你發掘所有奇妙的明日祕密。

——諾頓‧朱斯特（Norton Juster），作家

我們很喜歡的一位作家，已故的寇特‧馮內果（Kurt Vonnegut），被一群高中生問如何定義成功的生命，他寫信回答：「練習任何藝術、音樂、歌唱、舞蹈、戲劇、繪畫、雕塑、詩歌、小說、論文、報導，不管好壞，不是為了金錢或名聲，而是去體驗成長、探究內在，讓你的靈魂閃耀。」

馮內果常說這些活動可以帶來極高的獎勵：「你創造了一些東西。」

創造是學習的核心。在腦部產生新的突觸連接，就是我們實際創造了知識。學習是我們頭腦與身體時時在進行的。神經科學家拉瑪錢德蘭（V. S. Ramachandran）在著作《人類意識簡覽》寫道，「我總是感到非常神奇，我們心智上的豐富——所有的感覺、情緒、意念、野心、愛情、宗教情感，甚至我們視為自己的內在自我——都只是腦袋中這些小小的膠質活動，沒有其他東西。」

在這裡，我們要探索腦袋中這些小小膠質，透過藝術創作與美感經驗來獲取與鞏固知

識的方式。

我們不是要談教育。教育是用來傳遞資訊的人為系統，在過去兩百年來沒有太多改變。不要把教育與神經學的學習混為一談。腦部並不在乎如何填寫試卷答案或進行課程評估。我們的頭腦結構就是為了建立新連接與持續進化，學習並不是社會教育系統那樣建立於死背資料。

知識並不只是理智認知。最好的學習是培養明智的思辨與理解，在一輩子的時間中演化與成長。我們渴望學習、熱愛完成拼圖、解開謎團，想出答案。我們是充滿好奇與質疑的物種。人類的學習欲望是天生的，如果夠幸運，成長時不會受到壓抑。最好的學習會激發好奇心以及無盡的發現；這是我們的永續能源。

從神經生理學的觀點，學習是一種動態的過程，由能夠在腦部留下持久改變的經驗所推動。當你的腦部學習時，會創造與改變突觸，建立前所未有的新迴路，在記憶中編碼。鮮明的經驗會強化突觸的可塑性，如第一章提到的。神經科學家瑞克・哈格尼爾（Rick Huganir）對我們這樣說明：「一件事越顯著，就學得越好。因此動態的講解會抓住你的注意力，也讓你感到興奮，」他說，「沉悶的演講無法幫你學習，鮮明的經驗才會鞏固記憶。」

學習有許多形式：有你主動追求知識的外顯學習，也有你被動接受改變經驗的內隱學習。許多元素讓經驗變得更鮮明，其中有新奇、幽默、好奇、專注、創意、激勵、環境，以及你腦部的獨特發展。生活因素也會影響你的腦部接收與維持資訊，如睡眠充足、飲食健康、水分充足。你將在本章看到一些示範藝術創造出更鮮明的經驗，啟動可塑性、神經連結與更好的理解。當藝術與美感被整合到教育、工作與生活中，我們強化了學習能力。

藝術優勢：童年階段

古斯塔沃·杜達美（Gustavo Dudamel）可以明確指出他的生命轉捩點。那是二〇〇七年，他還不是洛杉磯愛樂管弦樂團的藝術總監。二十六歲的杜達美，指揮委內瑞拉西蒙·玻利瓦交響樂團，在倫敦客滿的劇院演出，觀眾都是古典音樂愛好者。

要了解此時的重要性，必須知道杜達美如何站上那天晚上的指揮臺。一九八一年他出生於委內瑞拉的貧困社區，儘管成長時家庭經濟拮据，杜達美自四歲開始學小提琴。那要歸功於委內瑞拉一九七五年成立的國立青少年管弦樂團系統基金會，為貧窮孩童提供免費

的音樂課程與樂器，教導他們如何在樂團中演奏。宗旨不是要培養專業音樂家（雖然杜達美的表現傑出），而是為兒童早期加強重要的認知、社交與情感能力，建立成功生活的基礎。

西蒙·玻利瓦交響樂團由系統基金會培養的委內瑞拉孩童所組成。杜達美帶領團員精采演奏，結束時的謝幕曲不只一首，而是三首，包括伯恩斯坦《西城故事》的〈曼波〉舞曲。技術扎實的音樂家們熱情演繹伯恩斯坦的歌曲。鼓號擊出曼波節奏；弦樂組都站起來一邊舞蹈一邊演奏。觀眾們也都起立鼓掌拍手歡笑。杜達美帶領著他的同事、朋友，歡樂之情傳染全場，完成最後一個音符後，掌聲震耳欲聾。「那是一個歷史時刻，」他於二〇一二年的BBC訪談時回憶那個晚上。「對我這個指揮而言，那是火箭升空的一刻。」

系統基金會的宗旨已經被全世界數十個計畫所仿效，研究者也參與嘗試量化藝術在早期對腦部發展的影響。杜達美協助在洛杉磯根據系統基金會的模式來成立一個青少年管弦樂團，提供免費樂器與密集課程給一千五百位學生，年齡從六歲到十八歲，來自於洛杉磯的貧困社區。

研究小組追蹤了一百零八位學生，年齡從八歲到十七歲，為期一學年，觀察社交情緒能力如自信、關切、毅力與人際關係的改善。他們使用標準化的衡量表來評估這些特質。

例如，毅力是用自我評分表，要學生以「我做事有始有終」的標準來給自己打分數。

他們也詢問父母與老師關於壓力、歧視、學業成績、音樂參與歷史、音樂課出席、在家練習的次數、學習音樂的進步、演奏會的參與。

學年結束時，結果顯示參與者在各方面比控制組有「顯著進步」。大多數父母也說孩子們的學業表現有進步。

洛杉磯南加大腦部與創意學院的神經科學家阿莎兒·哈比比博士（Dr. Assal Habibi）研究洛杉磯青少年管弦樂團的年輕音樂家腦部。二〇一二年，洛杉磯愛樂管弦樂團協會與青少年管弦樂團合作進行五年的縱向研究。阿莎兒觀察二十位從六歲開始學習讀譜與演奏樂器的孩童，然後與控制組的孩童比較。

透過功能性磁振造影，阿薩爾發現音樂訓練改變了腦部結構，強化負責決策的腦部網路。在一組研究中，她的實驗室發現年輕音樂家進行智力任務時，他們負責執行與決策的腦部網路有更多的參與。他們的結論是「音樂訓練加速了腦部負責聲音處理、言語發展、說話感知與閱讀技巧的區域成熟。」演奏音樂不僅刺激腦部多重區域──運動、聽覺、視覺──加強了其中的神經連結，強化記憶、空間分析與閱讀能力。

藝術與可塑性

這些研究說明了藝術如何在童年強化社交、情緒、認知等學習元素。我們回到了腦部可塑性。

想一想在生命初期的歲月學習了多少事情：爬行、走路、說話。這些學來的技術透過可塑性在腦部塑造了迴路。等長大了一些之後開始練習這些技術，神經元的連接與這些活動變得更容易。練習唱一首歌，你很快就能熟記在心，技術上來說，是熟記在腦。學習舞蹈，很快就能跳出舞步，不需要有意識地思考，因為神經元連結為樹狀，時間久了就成為習慣。

你的獨特生命情況與環境也有助於形成腦部連接。人類腦部在出生時尚未成熟是有理由的。延遲了腦部迴路的成熟與成長，開始熟悉與認識環境時，我們周遭的世界可以影響腦部發展，支持更複雜的學習。因此環境與你出生後的接觸非常重要。豐富的環境有助於更好的神經連接，如瑪麗安‧戴蒙與其他許多人的研究，還有系統基金會的音樂家所接觸的豐富教育。貧困的環境則往往會導致突觸迴路減少。

很多人想知道藝術如何透過可塑性來擴大學習。二○一○年一項研究觀察成年專業音

樂家的腦部，來了解兒童腦部的發展。研究者看到音樂專長影響了腦部海馬迴的結構可塑性。海馬迴是腦部儲存與取出訊息的區域。學習與演奏音樂的能力非常複雜，推動海馬迴的許多連結到腦部其他區域。與非音樂家比較起來，音樂家產生更多的神經連結與腦部組織。

神經科學家最初假設：音樂家的海馬迴有較多腦部組織是因為天生擁有學習與演奏音樂的工具。但現在神經科學家有相反的假設：因為多年練習演奏樂器，精通了這門藝術，音樂家建立了更堅強的腦部突觸連結。藝術強化了腦部海馬迴與其他區域的能力，增加突觸迴路來達成他們要做的任務。不僅有助於演奏音樂，也有助於任何需要學習與記憶的生命活動。

換言之：**練習音樂可以增加突觸與腦部組織。**

洛杉磯青少年管弦樂團的研究結果顯示，接受音樂教育的孩童腦部與處理聲音有關的區域會變大。而且「年輕音樂家們的胼胝體有更強的連結，這個區域讓腦部兩半球之間可以通訊。」研究報告中這麼說明。

這些神經學上的益處超過了音樂。國家藝術基金數十年來支持研究藝術對於年輕腦部的影響，觀察藝術如何幫助孩童與青少年在學習上的情緒毅力。

二〇一五年，國家藝術基金研究分析室的程式分析師梅莉莎‧曼瑟（Melissa Menzer）進行文獻回顧。文獻回顧是研究者收集與分析已出版的研究與資料，從大量的資料中找出可參考的。

曼瑟特別感興趣的研究是童年階段接觸藝術的社會與情緒益處，包括音樂為主的活動如唱歌、演奏樂器、舞蹈、戲劇、視覺藝術和手工藝。

在那次文獻回顧中提到了一份二〇一一年國家藝術基金報告，指出「研究不斷發現，藝術參與和藝術教育改善了認知、社交、行為，時間涵蓋了一生，從兒童到青少年與成年人，以及老年。」

定期上舞蹈課的孩童有我們所提過促進情緒改善神經化學物質，有助於社交情緒、生理與認知發展，同時提供了管道來安全探索與表達感受與情緒。也有助於孩童的空間認知，對於數學、科學、科技的發展能力有關。曼瑟發現一項研究顯示，定期參加舞蹈團體的孩童發展出較強的正向社會行為，如合群，也能克服焦慮與攻擊行為。

二〇一五年國家藝術基金的文獻回顧也發現當孩子在八歲之前的關鍵年齡接觸藝術，他們更能夠配合同儕，與父母和老師溝通。文獻回顧引用的研究與其他研究者在管弦樂團系統基金會的學生身上看到類似的結果。

這些年來其對於藝術教育的研究證實了接觸藝術的學生在學業上也很好。接受藝術教育的學生的退學風險減少五倍，得到榮譽獎勵的機會多了四倍。他們的學測成績與閱讀、寫作、英語能力都較高，也比較不會違反紀律。當藝術教育普及到所有的孩童，低收入與高收入家庭的學生之間的學習差距開始縮減。

在研究與教育圈子裡常常聽到的一個字眼「轉移」（transfer），意思是一項技能，例如演奏樂器或繪畫，轉移到生活的其他方面。

二〇〇七年，心理學家艾琳·溫納（Ellen Winner）暨麻省美術設計學院藝術教育系主任，與哈佛教育研究所資深研究員洛伊絲·荷特蘭（Lois Hetland）教授，是最早研究藝術學習轉移到其他技能的兩個人。荷特蘭與溫納研發了技能學習的量化人類學統合分析，尤其是透過視覺藝術。不僅是要促進藝術教育的技能，她們想要量化學生在過程中還學到了什麼其他技能。

她們的結論發表於其著作《工作室思維：視覺藝術教育的真正益處》，透過視覺藝術，學生學到了敏銳的觀察；創造心智的意象，發揮想像力；自我表達，找到自己的聲音；反思決策，做出批判與評估；嘗試與堅持，就算遭遇挫折也繼續努力；探索與冒險，從錯誤中學習。

建立執行功能

荷特蘭與溫納提到的許多技能可歸類於一種基本的學習區域,被稱為「執行功能」。

執行功能就是掌管思維、行動與情緒來達成目標的能力。執行功能是一些認知活動,透過神經網路在腦部許多區域進行,包括前額葉皮質、頂葉皮質、基底核、視丘與小腦,讓你能夠計畫、決策,克制可能讓你分心的衝動。堅強的執行功能非常重要,尤其是在一個變遷的世界,需要隨機應變、完成任務。想像如果每次你準備去做事,如閱讀本書與記住書上資訊,你會分心而無法記得剛讀到的。那就是缺乏了執行功能。這些神經連接在童年與青少年時發展,越是早期建立這些神經網路,學習與執行理念與行動的支撐就越堅強。

愛倫‧嘉林斯基(Ellen Galinsky)多年研究執行功能與學習,在許多著作中發表她的發現,包括暢銷書《形成中的心智》。

愛倫為了寫書,訪談了超過一百名的研究者,她告訴我們,「我發現就算研究者可能有不同的名稱,執行功能對學習的重要性非常巨大。」愛倫也是最早詢問兒童想法的研究者,進行了一系列名為「詢問兒童」的研究。如此單純的概念,但讓人驚訝的是很少人這麼做。她發現太多孩子對學習感到氣餒,這讓人相當吃驚,因為我們天生就會學習。幼兒

想要去看、品嘗、碰觸與經驗一切，所以愛倫的結論是，我們的社會以某種方式阻礙了我們與生俱來的驅動力，**想要了解世界，就去學習與產生好奇。**

兒童發展注意力為基礎的執行功能，但在此關鍵時期，卻失去了許多孩子的參與感和興趣。執行功能有三項主要的神經層面——**工作記憶、認知彈性與抑制控制。**執行功能也要倚賴反思。大多是發生在前額葉皮質，但必須與腦部其他部位連結才能運作。由於最有效的學習動用了腦部多重區域，愛倫認為藝術在這裡派上用場。藝術啟動以及強化了與執行功能有關的神經連結和腦部其他區域。

缺乏執行功能不僅會讓孩童在學校遭遇困難，在生活中也會掙扎。社交功能與整體認知與心理發展都受損。研究開始觀察藝術介入療法有助於加強孩童腦部的執行功能。在一項這類研究中，七歲大的孩童被分為兩組，一組加入了六個月的藝術課程，另一組沒有。之後研究者追蹤有關執行功能的發展，例如合群、衝突管理、接納、言語與自信，這些都被視為堅強的執行功能與學業成績的指標。接受藝術課程的一組在這些指標上都有較高的技能。

在另一項研究，研究者觀察一群在高中上戲劇課程的青少年。他們與青少年每隔兩週進行開放式訪談，為期三個月，並觀看他們的排演，研究者看到青少年體驗到各種情緒，

從挫折到焦慮到憤怒與快樂，劇場提供了建設性的空間，讓那些情緒可以安全釋放。戲劇有助於設身處地與同理心建立，對於執行功能非常重要。在劇場上，學生演員被要求進入角色，建立認同，並且與其他學生密切配合，來完成共同的成果──戲劇演出。

演員必須用記憶、觀察與想像的認知功能。演員也要啟動腦部的鏡像神經元，讓我們能夠了解自己與其他人的行為。演員與觀眾身上的鏡像神經元都會被啟動。當你觀看演員進行一場逼真的表演，你可以感受到那個角色的感受。在日常生活中，當你看到別人微笑，腦中的微笑鏡像神經元也會放電。鏡像神經元幫助你跨越自我與其他人的隔閡，來建立同理心、理解力、創造共享的人類經驗。

學習絕不僅是背熟教科書。真實的學習是充滿活力、有彈性生活的支撐，在孩童形成有力的執行功能階段，藝術對於建立認知結構極為重要。

善用多巴胺

有事情困擾丹尼爾‧拉維廷（Daniel Levitin）多年，與學習和高等教育有關。丹尼爾是神經科學家、認知心理學家，與受歡迎的教授。丹尼爾在加拿大麥基爾大學教授認知入

門課多年。七百位學生擠入大講堂，丹尼爾盡力讓課程個人化。他在學期中努力記住學生名字，但是七百人？不可能。他費盡心力授課，但他不確定自己的課程有多少效果。這又是轉移的概念：在如此龐大的講堂中是否能讓資訊成為真正的知識？

這些學生有許多能夠通過考試、寫出不錯的報告，但是否代表他們一輩子都能記住那些資訊？

丹尼爾很遺憾得知關於記憶的研究，發現大學課程結束一個月之後，學生通常能記得百分之八十的資訊，但超過了一年之後，就只剩下百分之十。「我們宣稱是在教育這些學生，其實不是。我們是在娛樂他們，」丹尼爾告訴我們。「學校裡並沒有太多學習。」

丹尼爾想出了一個點子。他在學生就座時會演奏音樂。「我會告訴他們要演奏什麼，激勵他們早點就座，因為他們不想錯過音樂。」丹尼爾告訴我們。

音樂在教室裡創造了一種正面的文化，所以丹尼爾決定使用音樂的原則，如音頻與音調，來解釋腦部認知的概念。丹尼爾相信他的學生在音樂的參與下更能夠吸收內容，而且記得住。

大致而言，記憶是我們喚回資訊的能力——在心裡記住一首詩、找到我們昨天放下的一本書、跳入水中並知道如何游泳、把臉孔連上名字。

神經科學家認為認知過程有三大功能：**專注、學習、記憶**。這些行為都是複雜地連結著，也是我們之所以有腦部的基礎。腦幫助我們在環境中存活，但環境永遠在改變，所以我們的腦必須適應。中央神經系統的主要任務是把感官訊息和內在意象、理念與適應反應連結起來。這裡是我們的認知過程三大功能上場的地方。專注讓我們可以注意特定的環境狀況。為了學習，必須集中注意力於特定的事情，阻隔其他事情。學習是獲得關於世界的知識。記憶是維持或儲存該知識。為了讓學習能夠適應或有用，我們必須有機制地來儲存所學。這三個概念是彼此密切連結的。如果不專注就無法學習，沒有學習就不會記得。

新資訊被海馬迴編碼，然後轉化成長期記憶，多年後可以被喚回。學習是腦部的神經元形成新連結，越是訓練這些神經元來一起放電，就越容易形成迴路，變得更堅強，因此練習與重複是熟練的關鍵。

神經元的特定放電讓我們能喚回原始的經驗，這類的記憶是短期記憶，維持的時間只足夠我們所需，例如記住一條街道或餐館，你可能只會去一次。

讓記憶變成長期，在於與那個經驗有關的情緒與新鮮感。因為把新資訊轉化為長期記憶的海馬迴也接受視丘、前額葉皮質與杏仁核的輸入。

丹尼爾了解要把事情編碼成長期記憶，學生需要令人信服的課程計畫。許多研究關

於聆聽與演奏音樂不僅有助於形成記憶、也有助於我們回憶的能力。音樂啟動了腦部與記憶、推理、言語、情緒、獎勵有關的區域。兩項分別在日本和美國的不同研究，都發現健康的老年人如果在每週的課程裡頭有包括音樂，在記憶測試中會得分較高。

運用音樂的豐富授課有助於記憶，因為觸動了腦部重要的化學反應，激發可塑性。如果你的教授用泰勒絲的歌來解釋人類知覺，你就會被勾住。「拉維廷教授幽默、熱情、即興、充滿活力，我發現自己坐得直挺挺的，聚精會神。」他的學生戴爾‧波爾回憶。「他把認知連結到音樂，激勵了我好好上課。」

波爾巧妙地把丹尼爾如何把音樂當教學工具寫成自己的論文。他花了數月時間研究藝術在科學課堂上有助於學習，丹尼爾的學生能夠長期掌控資訊，要歸功於這種授課的新奇。

研究者找到另一項對於學習的重要關鍵：幽默。當丹尼爾授課時，他常展現幽默。丹尼爾很有趣，他善於自嘲，喜歡喜劇的表達方式，在課堂上極有效果。

頭腦喜歡幽默的認知狀態，因為顛覆了我們謹慎的預期。越來越多神經科學家研究喜劇與即興戲劇這兩項表演藝術，他們想了解表演者如何建立這些驚奇而快速的創意連接。

腦部造影研究顯示幽默刺激了腦部獎勵迴路，提升了與激勵和愉悅期待有關的神經

荷爾蒙多巴胺。幽默的藝術在善於掌握時機的表演者手上尤其有效。我們的期待被打破時──笑點經過巧妙的鋪陳後揭曉──腦部的讚賞區域亮起。歡笑有助於腦部運作更好，可以成為創意的前兆，讓你更開放地接納新奇想法與理念。

丹尼爾有一次作詞與演唱一首歌，借用瑪丹娜的歌〈宛若處女〉，但歌詞是關於當天的課程。你覺得好笑或肉麻都沒關係，重點是有效。波爾研究丹尼爾的教學方式，他分析了一堆資料，明白了幽默「可以創造鮮明的時刻，吸引課堂學生的注意，啟動他們對教材的記憶」。

有一派人認為學習應該要認真嚴肅。當你想像一個「學習」的意象，通常是一個人伏首讀書或安靜沉思。很少會看到有人捧腹大笑到幾乎流下眼淚。但我們的腦熱愛幽默。真心的大笑點亮腦部多重區域，從控制中樞額葉開始，分辨進入的資訊是否好笑。那裡的電子信號點燃大腦皮層，你開始笑，啟動了腦部的獎勵系統，分泌多巴胺、血清素，以及在性愛、飲食、運動時會分泌的腦內啡。多巴胺對於學習非常重要，有助於目標導向的激勵，同時建立長期記憶，對於維持知識量非常重要。

玩耍於藝術的學習

我們全都有玩耍的衝動，雖然在成年後被埋藏了起來，但這是我們物種演化的主要方式。如柏拉圖的名言：「若要了解一個人，和他玩一小時，勝過與他對談一年。」

玩耍是藝術與美感在許多方面的關鍵。藝術與玩耍就像銅板的兩面，玩耍是藝術表達、想像、創意與好奇心的一部分。

德拉威爾大學的教育教授羅貝塔‧米希尼克‧戈林科夫（Roberta Michnick Golinkoff）與天普大學心理學系教授凱西‧赫許帕席克（Kathy Hirsh-Pasek）指出，玩耍是學習的關鍵要素。她們在二〇〇三年出版的著作《愛因斯坦從來不用小抄：孩童如何學習以及他們為何需要多玩耍少死背》，充分表達了她們的宗旨與多年對於玩耍和學習的研究。

「如果你沒有玩得很開心，就不是真正在學習，」羅貝塔告訴我們。「有許多方式可以把玩耍融入教室與正式的學習環境。」神經科學對於玩耍與學習的研究支持這個論點。研究指出，玩耍是人類此一物種的共通點，當人類玩耍時，對於認知發展與情緒健康都有正面的影響。

羅貝塔與凱西指出玩耍有兩種：**自由玩耍與引導玩耍**。自由玩耍是由孩童自己控制，不是為了滿足任何外在目標，孩子們非常擅長，如扮家家酒。與有學習目標的成人玩耍是引導玩耍。如果正確進行，有助於學習新技能。

羅貝塔與凱西舉出保齡球為例。在大多數保齡球館，你可以要求升起保險桿，讓球永遠不會洗溝。剛開始學習打保齡球時，保險桿有助於體驗擊倒球瓶的樂趣。「引導玩耍可以設計環境讓孩子學習不同的東西。」羅貝塔解釋。

當孩子有機會以玩耍的方式來學習，讓他們能控制，可以主動參與與合作，就可以達成學習的黃金標準：轉移。「可以把學到的東西應用到其他方面，創造出參考示範的環境，這時才有真正的學習。」羅貝塔說。

她們提到一位老師布置了一個中心，有各種書寫工具與紙張。「這是在幼稚園，孩童們學習寫字之前，」羅貝塔說，「有什麼效果？在孩童的空閒時刻激發了寫字的遊戲。他們會跑來問老師：『我要如何寫這個字？寫我的名字？』」

凱西與羅貝塔最新的暢銷書《成為卓越》，誠實評估了我們目前的情況：今日的孩子在將來的工作與事業完全不是他們的父母長輩所料想得到的。他們需要能夠適應快速變遷的現實，需要想出不同的作法，加以嘗試而不用擔心後果。

儘管這些改變正在發生，我們仍然宣稱教育的內容是最重要的，但重要的不僅如此。她們告訴我們，孩子們真正需要學習的是六個C：合作（collaboration）、溝通（communication）、內容（content）、思辨（critical Thinking）、創意（creative Innovation）、自信（confidence）。根據她們的研究，玩耍與藝術建立這六個C。她們參與的一項計畫名為「玩耍學習景觀行動網路」。

到二〇五〇年，全世界幾乎四分之三人口會住在都市周圍，這項計畫要把玩耍設計進入未來的現實中。景觀將包括實證的設計，把日常的公共空間——巴士站、圖書館、公園——運用藝術與遊戲，轉變成玩耍學習的中心。例如其中有一項遊戲名為「跳跳腳」，有一排石頭，上面畫了一隻腳或兩隻腳，放在設計好的間隔位置上，標示牌鼓勵孩子跳出特定的圖案。這是新版的跳房子，用實證的認知科學方法來強化專注與記憶。

在芝加哥、費城與聖塔安娜進行了先驅計畫，研究發現這些玩耍的環境鼓勵孩童與照顧者談數字、字母、色彩、空間關係，增進了孩子對數學概念的了解，包括分數與小數點等等。也創造跨世代與同儕學習，世界成為了一個玩耍工作室。當你接受玩耍無處不在的概念，生活就充滿了可能性。

支持神經多樣性的腦

書到此處，我們談的理念都可用在任何頭腦上。估計全世界百分之二十的人有某種神經多樣性，這個詞是承認我們都以獨特方式來接觸世界，沒有單一的正確道路來思考與學習。神經多樣性不僅適用於腦部研究，更重要的是描述了一種社會正義運動，支持多元化與包容性。

當我們開始探討藝術如何幫助學習，我們回到了神經科學家瑞克·胡格尼。他提醒我們的學習方式通常是遺傳決定的，來自於基因突變或單一關鍵蛋白質的突變。例如，二十年前瑞克的實驗室發現一種基因 SynGAP1，該基因的突變造成了許多智性上的差異。

要支持神經多樣性的人，關鍵是了解我們腦部學習的特定方式。

例如根據美國疾病管制署統計，世界人口的百分之一被診斷有自閉症譜系障礙。自閉症不是學習上的差異，而是一種譜系障礙，有時包括學習上的困難。自閉症的表現因人而異，其中有些人會建立更好的社交與溝通技能。然而自閉症在詮釋社交與視覺上的信號會有困難，例如不會想把別人臉上的微笑視為和善，也不會把皺眉當成心情不好。

二○一三年，神經科學家與神經科技創業家奈德·薩辛（Ned Sahin）思索如何幫助自

閉症患者。「有很多人在受苦，不是一般的生活挑戰，而是他們的內在世界沒有得到外在世界的承認。」奈德在訪談中解釋。他說自閉症患者時常感覺「被世界鎖住與誤解」。

大約在這個時間，谷歌眼鏡首次出現。這種智慧型眼鏡提供機會給軟體設計者來創造程式，就像現在智慧型手機有數千種應用程式可供你挑選。

自閉症孩童學習社交信號的一個方式是透過傳統認知治療訓練，這是一種談話療法。奈德想到佩戴式裝備可以提供即時的回饋，縮減了強化社交技能的時間。奈德結合了卡通的樂趣，符合了遊戲化的框架與智慧型眼鏡的科技，創造一種程式來幫助自閉症譜系孩童的社交與情緒學習。他的軟體在佩戴智慧型眼鏡時提供了視覺信號。使用不同的色彩、表情符號、卡通圖案，提示佩戴者關於溝通對象的感受。

奈德在二○一四年找上谷歌，與艾薇洽談了幾次，當時她剛加入谷歌的智慧型眼鏡計畫。艾薇給了他幾副智慧型眼鏡來進行研究。

現在，奈德在麻薩諸塞州經營的公司名為「腦部力量」，出售軟體給學校來幫助神經上有差異的人。

另一種也是用在谷歌眼鏡上的程式非常有幫助，在史丹佛大學的初步臨床實驗上得到證實。設計者凱特琳‧沃斯（Catalin Voss）與史丹佛自閉症專家們一起研發了軟體名為

「超能眼鏡」。在兩年時間裡，研究者把智慧型眼鏡給七十一位自閉症孩童，讓他們在家中使用該軟體。他們的結果發表於二〇一九年《美國醫學會小兒科期刊》，發現使用智慧型眼鏡以及接受傳統行為療法有顯著的進步。研究者使用標準化的文蘭適應行為量表來追蹤自閉症患者的行為，看到在家中使用智慧型眼鏡的人比只用標準療法的人在社交量表上有更高的平均分數。

為了學習，從一開始就必須具有的一項最重要的認知狀態：**專注**。

專注讓我們的意識集中於一件事，而不分散到其他事。這是一種流暢的狀態，有不同的程度。「**專注是選擇注意與維持注意的能力**。」亞當・葛薩萊（Adam Gazzaley）一天下午對我們說明。亞當是加州大學舊金山分校的神經科學家與神經學、生理學、精神學教授，他研究腦部的專注力數十年之久。「注意力彈性轉移的能力相當有限。」他說。

維持專注是我們所有人都要面對的挑戰。亞當與心理學家賴瑞・羅森（Larry D. Rosen）為我們破解了人類可以一心多用的迷思。他們在二〇一七年的著作《分心的心智》中解釋，人類頭腦其實無法一心多用，我們的腦其實是快速切換於不同的任務。

對許多人而言，維持專注是一項挑戰。估計全球有三億六千六百萬成人有注意力不足過動症。而美國在二〇一六年有六百萬孩童被診斷有注意力不足過動症。注意力不足過動

症會在專注坐著不說話上有困難。因為注意力的轉移受到影響，也就是先前提到的一心多用，組織能力受到抑制。傳統的教室經驗變得很糟糕。有注意力不足過動症的年輕人常被歸類為行為異常、課堂的擾亂者。這些標籤被誤用，可能永遠傷害孩子對自己才能、智慧的信心。不同的藥物可能會造成情況時好時壞，更別提藥物的高昂費用，每個月可能高達數百美元。

亞當對於注意力不足過動症有一個對策：沉浸式電玩。

沒錯。讓所有喊著「放下電玩，拿起功課」的父母感到頭痛的根源，透過神經藝術的設計，可以成為極佳的學習方式。要加強孩童的專注力，就讓他們來玩亞當設計的電玩《神經學賽手》，一天三十分鐘。

亞當研究腦部神經網路如何影響我們專注的能力，或為何無法專注。他開始研究注意力不足過動症的腦部狀況，把腦科學用在神經層面的設備與療法。

我們專注的能力在日常生活中極重要。「當注意力衰退或沒有好好發展，或只是太多轉移而分散了，」他說，「與家人的互動、晚上的睡眠、學校表現與在家寫功課、其他的工作等等，一切都會受到影響。」

亞當想知道腦部的可塑性是否能改善專注。他知道增加可塑性的最好方法是透過沉浸

式體驗。但他需要弄清楚如何創造選擇性鎖定神經網路的經驗來改善注意力。學習的本質是移動性的。當我們的腦改變，以形成新的神經迴路，就跟原來的不一樣了，所以亞當想創造出一種適應腦部可塑性的歷程。

那時候他借用了工程學的方法，開始研究閉路系統。

他以乾衣機為例。「一般的乾衣機是設定時間，然後必須察看衣服是否乾了，這樣很沒效率。閉路乾衣機是有感應器來偵測衣物的濕度，乾了之後就會停止。」他解釋。

「所以，閉路系統有感應器來接收關於改變的輸入訊息，然後有處理器來做出決定，產生了結果。這裡的結果可能是乾衣機要運行多少時間？所以，我想要創造一個工具，可以根據腦部即時更新你的環境、刺激、挑戰與獎勵。」亞當說。

電玩設計與擴增實境是動態的美感強化。成功遊戲的藝術成分——沉浸式的世界、優秀的美術設計、鮮豔的色彩、聲音、音樂、故事、角色——玩起來讓人著迷。對於敘事與你的角色產生情感依附。

亞當要設計一個美感豐富的電玩來幫助建立腦部的專注能力。他與電玩開發者合作為注意力不足的腦部設計遊戲。「我非常重視遊戲的藝術視覺與美感。」他說。花了一年時間，他在二○一三年推出《神經學賽手》。

他的沉浸式電玩所挑戰的神經網路是認知控制與專注能力的基礎：化解干擾、對抗分心，切換任務。希望電玩能重塑那些迴路。這些益處能持續到電玩結束之後，轉移到生命其他方面。「如果孩子在學校考試很好，但無法表現在真實世界，你就會認為教育系統失敗了，對不對？因為目標不只是考試考得好、學測分數很高，而是變得更聰明與機智。」亞當說。

在亞當的電玩中當玩家，你的環境會有一系列的目標，讓你去挑戰。「一項任務是導航通過這個3D世界，」亞當描述，「你必須通過一些冰山與瀑布。同時你必須回應目標，不理會干擾。充滿了認知控制。你有兩項同樣重要的任務，與分心的事件同時發生。」

遊戲會隨著專注力進步而變難。「但我覺得最聰明的設計在於獎勵，」亞當說，「我們每項任務都有獎勵，但真正的通關獎勵是兩項任務都進步時才有。其實訓練的是速度效率與任務之間的目標切換。我們強迫腦部設法達成兩者。」

亞當與他的團隊發現玩家的專注力進步到可以延伸到遊戲之外，他們的發現登上了科學期刊《自然》的封面。亞當的團隊證實了這個電玩對神經機制的益處是可延續的。

接下來，亞當讓電玩更上一層樓，融合了更複雜的美術、音樂、故事與獎勵循環。

此版的遊戲經過多重臨床實驗，包括第三階段的安慰劑控制組測試注意力不足過動症的兒童。在實驗中，孩子每天玩三十分鐘，一週五天，為期一個月，以醫藥術語而言，這樣算是一劑。

二〇二〇年，這個名為《EndeavorRX》的電玩被食品藥物署核准為二級醫療器材，用來治療注意力不足過動症的孩子。「這是對注意力不足過動症的首次非藥物療法，也是任何項目中首次為孩童設計的數位療法，所以非常讓人興奮。」亞當說。現在他的電玩被醫師開立為處方。亞當的傑出在於他能夠了解學習上的差異──如注意力不足──是發生在腦部，結合藝術的經驗可以處理這些差異。

透過造物來學習

亞當電玩的玩家，與亞利桑那州立大學的學生用虛擬實境來學習，可以操弄虛擬物件與化身。但別忘了單純的手工活動與製造東西也有更多可學習的。

艾薇很知道如何把玩材料與創意。她的家人都是製造者。她父親是工業設計師，艾薇被鼓勵觀察材質與物件。她從小就會注意形狀、色彩、材料與質感，時常動手實驗製造東

西。

她的事業開始於珠寶設計，她率先使用鈦、鉏與鈮金屬於手鐲和耳環上。她發現這些金屬經過導電後會產生迷人的色彩。她把虹彩光澤的鉏金屬絲編織成手鍊與耳環。現在她的作品被十二間國際博物館永久收藏，包括華府的史密森尼美國藝術博物館。真正讓人滿足的是透過造物來探索，有時只需要使用雙手與膽量去玩與探索。學習並不只是吸收外來的東西，而是去摸索、製造、實驗。

朗恩‧布克曼（Lorne Buchman）對這個過程有一種稱呼。他稱之為「做而知」，也是他在二〇二一年出版的著作書名。朗恩是加州帕薩迪納的藝術中心設計學院的校長。

「伽利略說人類的三大經驗之首是學習的能力，」朗恩告訴我們。「我覺得非常正確。我們生命中的偉大樂趣之一是學習能力。」

朗恩透過藝術創作教育與寫書的研究得知，製造東西能夠幫助學習。我們不用非得是創作藝術家才行。腦部與手有一種連結。尤其是手工藝，需要靈活的雙手與耐心、對材質的尊重，為我們建立連結。「做而知並不是說一邊飛行一邊製造飛機，而是需要紀律、能力、經驗與技術，」他解釋。「不確定性本來就讓人害怕、不知所措，但也充滿了創意，所以需要某種程度的勇氣。那麼，是什麼給予我們那種勇氣？」

簡單說，就是好奇心與勤奮，「當我們不帶先入為主的觀念時，就有信心、勇氣與能量去這些不確定的地方，進行真正的探索與發現，」他說，我們創作的一切都會產生新的問題。「然後問題與對話就可以誕生於實際的製作。」

朗恩以自己為例。他曾經嘗試過劇場演員一職。「我是個糟糕的演員，」他笑著說，「因為我會想像角色需要的樣子，如果在排演或表演的每一刻，我沒有符合那種意象，我就會分心、感到焦慮，接著一切就會變調。這真的很重要，若我們總是要達成已經想好的意象，那麼工作就只是那樣，而不是活著去探索與創造。」

在奈及利亞有一項研究，二○一五年發表於《高等教育研究》期刊，給予學生必須動手做學習數學與科學的課程。研究者發現不僅「學生在參與數學與基本科學活動的表現進步」，他們也看到老師們更積極。學生能夠以藝術方式來展現數學與科學技能，使用如黏土、石頭、顏料等等材料，有機會讓老師看到他們已理解所學到的。學生可能在考卷作答上表現不佳，但有機會動手做東西時卻展現了豐富的理解力。「老師也承認他們獲益良多，研究啟動了他們探索其他方式來評估學生在數學與科學知識上的吸收。」研究者如此報告。

今日，有趨勢朝向動手的學習方式，扎根於材質與創意的掌控、探索與玩耍的接觸。

「敲打工作室」位於舊金山強調科學、藝術、人類知覺的探索博物館之中，創造了他們所謂的「可敲打經驗」，讓訪客來探索。他們研發出不同的套件，仔細挑選材料，對特定的科學與藝術現象進行廣泛的探索。有音樂押韻的遊戲、動畫製作，還有電子線路的遊戲。每一種活動都是開放性的，沒有單一的對錯答案，只有透過打造的好奇與學習。大家在這裡可以用雙手來思考，打造對自己有意義的物件來建立知識，用硬紙板、木材、動態雕塑，做出自己的生命之畫。麥克·佩卓奇（Mike Petrich）與凱倫·威金森（Karen Wilkinson）是敲打工作室的聯合創辦人，準備擴展到全世界。「我們會到傳統的空間如博物館、圖書館、放學之後的學校，」麥克告訴我們，「但我們也配合監獄系統的學習人，兒童幼教者，甚至達賴喇嘛的僧侶，以及任何想要擴展學習能力的人。」

蘇珊了解做而知的原則。在一九九○年代初成立了一家藝術基礎學習公司，名為「好奇套件」，算是最早結合兒童發展認知神經科學與感官動手學習經驗。為四歲到十四歲的孩子創造超過六百種活動，好奇套件設計質感冒險探索藝術、科學與世界文化。例如孩子製造萬花筒，塑出美國原住民陶器，建造藍鳥屋與蝴蝶箱。由好奇心驅使，這些活動強化了孩子對於嗜好或學科的理解，與家人朋友建立積極而好玩的連接。

顯著、專注、幽默與玩耍，執行功能與做而知，讓藝術進入教室來幫助學習。但這一

切學習其實是讓你準備在成年後進入世界。當我們小時候接觸了藝術，成年後我們比較會

繼續創作藝術或欣賞藝術。但不管你對藝術有什麼背景或經驗，從來都不嫌遲。

許多成人貶低藝術，認為只有專業藝術家才可以創作。忙碌的日常生活大多使我們

遠離日常藝術活動。被視為功能心理學之父的精神學家與教育改革者約翰・杜威（John

Dewey）曾經寫道，「藝術不是屬於少數被承認的作家、畫家、音樂家；藝術是任何和所

有個體的真實表達。」艾薇喜歡說我們的生命是一幅畫布，我們每天都在上面畫東西。藝

術與美感是完整活躍生命的媒介。

從工作中學習

二○○八年，星巴克咖啡店出現了麻煩。品牌忠誠度下降，分店平均交易量也下降，

公司內部人員缺乏連結，彼此不信任。前執行長霍華・舒茲復出幫助公司，他的第一項措

施是託付山下凱斯帶領二十二位頂級主管進行領導者進修營。

凱斯是 SYPartners 顧問公司的創辦人，他被找去訓練大型公司主管，如蘋果、eBay、

IBM、歐普拉・溫芙蕾公司。凱斯的學術背景包括了設計、資訊經濟、組織行為，他選擇

專注於企業內的創意，如他對我們的說明，這是許多人生命中占據最多時間之處。

「我希望我們在企業界對於創意能力所花的時間與技術能力一樣多，」他告訴我們。

「技術能力讓我們完成事情。我讀得懂分頁表嗎？我能編碼嗎？我能表達理念嗎？這些都非常重要。但到什麼地步呢？創意能力是創造力的源頭。」

凱斯思索著讓星巴克領導階層振作起來的不同方法。「當時那家公司有很多問題，」凱斯說，「我們可以花很多時間去分析。但那個團隊所需要的是去找出對他們來說，最重要的意義。」

想像你是星巴克那二十二位主管之一，必須扭轉衰敗的公司。你被找去參加關於未來的重要會議，結果你沒有走進公司總部的會議室，而是來到西雅圖市區一間不起眼的公寓。入內時你只拿到兩樣東西：一張印著簡單說明的卡片，與一部隨身聽。聽著音樂，你們被告知去思考是什麼造就一個文化巨擘。

你戴上耳機，播放音樂清單。那是披頭四的所有歌曲。這間公寓擺滿了披頭四的紀念品：海報、照片、文件。一個小時的時間裡，你們聽著音樂閒逛，無人打擾。

然後凱斯與他的人員安排大家分成兩排坐下來，一排十一人，所有人面對面。「非常非常擠，不舒適地擠，」凱斯笑著說，「我們提出一個問題：是什麼讓披頭四成為巨

擘？」

話匣子打開了。這群人從小跟披頭四一起長大，談起首次聽到某首歌的故事，回憶湧上心頭。「然後他們開始更豐富的對話。」凱斯說。有爭吵，也抒發了歧見。「披頭四後來被一些人攪局，如小野洋子。」

此時凱斯提出第二個問題：如果星巴克是文化巨擘，你希望它開創了什麼？

「大家真情流露，甚至還有淚水。」他說。

那是為期三天進修營的開始，公司領導幹部們以詩篇的形式重新寫下他們的企業宗旨，關於他們希望一起開創的未來。

那三天帶來了公司為期三年的重啟。「神經美學的經驗使之成為可能，」凱斯說，「在他們腦中迴響的音樂再次觸發了他們年輕時的情感。」

凱斯用這個例子來指出他在職場上看到的更大潮流。「我認為我們走到了企業效率運動的終點。我們無法變得更精簡或更有效率，」他說，「我們必須活得完整，而不只有腦袋。意思是**擁抱所有感官與生活的藝術**。不知道為什麼，我們常常為了效率而犧牲其他因素。現在，我認為重要的是歡樂、完整的人性表達與踏實的生活。」

這樣的經驗不一定必須在公司之外。可以在企業空間內創造一個中間地帶，讓你可以

從忙碌的交易世界裡來到一個較實在的空間。

二○一七年，谷歌想了解未來的領袖發展，開創了「谷歌領袖學校」。谷歌知道吸引、保留與發展公司領導階層對於持續的成長與成功極為重要。內部的研究顯示管理階層不僅需要學習新技能，還需要新的思考方式，或以谷歌的說法，「技術與心態」。

正式成立學校，也創造了專屬的實體學習空間，名為「學校屋」。負責人瑪雅‧雷森（Maya Razon）了解神經美學原則對於領導者學習的力量，找到蘇珊在霍普金斯大學的實驗室來設計學校的內部空間。

「我們研究顯示學習的空間與方式至少與學習的內容一樣重要，」雷森說，「學習與領導力發展的未來顯然是多維度與實性的。我們設計學校屋的多重感官方式啟動了學習者的感官，幫助他們體驗學習經驗，得到更好的理解。這裡也是一個好玩而且完全客製化的美麗空間。回饋深具啟發性，與蘇珊實驗室的合作是學校屋成功的重要關鍵。」

以神經藝術為基礎的學習承諾不僅維持知識，也可能提升你的生活，創造動態的生活模式，讓你體驗到充實而有意義的生命。我們將看到神經美學的茁壯。

第六章

——

充實生活

金魚

定義自己就如限制自己

所以我反定義自己

來尋找自己

他們說金魚只長到魚缸大小

但如果放進水缸，空間就會改變成長

金魚需要空間來表現其潛能

所以環境對於釋放未知極其重要

我思索金魚是否知道可以成長超過魚缸

可以有池塘如奧運泳池大小

世界遠超過其所知的界線

我開始同情起小金魚的靈魂

因為我也有未探索與未表達的目標

被我無法控制的環境所壓抑

我是否自我設限，因為那是我所知的一切

我內在有位巨人，但我可能永遠不會展露

我刻意在孤單時間問自己這個問題

當我的身體長大到占據我家的所有房間

我朝四面八方擴展

耗盡了每一寸

現在我有十億呎高

我的頭超過了月亮

我俯視地球，看著它緩慢旋轉

我俯視國家與城市與鄉鎮

我俯視街區與四周的建築

我俯視我所在的街道，掀開我的房子屋頂

我俯視自己坐著，在沙發上寫字

看啊，我幾乎沒注意，是我在俯視

我對自己的所在多麼缺乏覺察

很深奧

所以我回屋頂，縮回到地上

真瘋狂，我把無限放進了我的疑惑

我要如何把宇宙塞進最微小的量

我要如何把太陽系放在我的嘴角

我要如何說出存在卻忘記我是什麼

大多數日子我不確定自己在玻璃的哪一邊

我每次唱歌都贏得葛萊美獎

但當聚光燈亮起，我只想要逃跑

我必須用三秒膠黏住腳才能告訴你我來自何處

我很小就接受隔離的訓練

內向的我，告訴你他們會來，有點讓我難過

我寧願與太陽比賽大眼瞪小眼

雖然我永遠看不到誰贏了

但從何開始？

心對我嘶喊，把我的生命變成偉大的藝術

我試著聆聽，但只聽到我古老的心

競爭比賽，伸手去接觸光線

大自然與養育糾結成為叢林生活

這些牆壁阻擋了人，也圍住了人

我想，能夠知道人的終點與起點是很好的

但看到了原本的可能，我們的界線成為了牢獄

最大的金魚，從頭到尾長十八吋

——ΙΝ-Q，詩人、詞曲家

如我們在這裡所分享的這首 IN-Q 的詩，許多人會思考我們在世的短暫時光。IN-Q 是獲獎詩人、演講家、暢銷書作家，相信當你改變了故事，你就可以改變你的人生。「有人說情緒是動態的能量，」他告訴我們。「如果你的情緒被困住，無法流通，就會阻止你處於生命的當下，失去熱情與好奇。」

什麼能解開我們的束縛，回到完整與熱情的生命？何謂好生活？

這些問題占據了我們千年之久。亞里斯多德與古希臘人嘗試定義充實的生活，稱為 Eudaimonia，簡略的意思就是幸福。今日，復興了對充實生活的研究。神經科學與心理學的次領域現在專注於找出與理解充實狀態的神經機制。全世界的研究者探索人類狀況中被視為正面有益的特質，不算是亞里斯多德時代的哲學對話，也不專注於單一的幸福情緒──這些當代的探索推動了科技與跨領域的合作，實證研究揭開充實而有意義的生活元素。

找出充實生活的共通特質是一項複雜的任務。其中一位先驅研究者是泰勒・范德威爾（Tyler Vanderweele），流行病學家與哈佛大學人類充實計畫領導人。二〇一七年，他研發了一種充實基本衡量表，有五項指數：（一）幸福與生活滿足，（二）心理與生理健康，（三）意義與目標，（四）個性與美德，（五）密切社交關係。「構成充實的概念有

很多，對於概念的看法不一，」他寫道。「然而，我要說，先不論理解上的差異，大多數人都會同意，不管如何去看待充實，至少在這五項人類生活層面要很好。」

充實，我們相信是要活得真實而完整。活在當下，覺察與欣賞你周圍所擁有的。與自己的接觸——許多人會說是靜心觀照——有目標與意義的生活，有道德指引。充實包括了關心他人的幸福，為眾人謀福利。

感到充實時會有好奇心與創意，開放接受新經驗，刻意維持正面的心態。培養心理、生理與社交上的健康，感恩在世上的時光。

我們時常把「好」生活和完美、順利畫上等號。充實則移除了這種不切實際的標準，因為我們知道沒有人是完美的，沒有任何生活是毫無挑戰的。充實的生活態度是一輩子追求知識、成長與茁壯，選擇讓自己走上一條個人成長的路。

從精神生物學的觀點來看，充實不是單一的心理狀態，而是數種心理與精神狀態一起配合，讓你感覺自己和世界同步。根據我們所蒐集的神經科學研究以及所訪問的人，我們了解有幾種狀態——讚嘆、好奇、新鮮、驚訝——有助於充實感。這些都是我們與生俱來的，但當你採取了美感心態，接受自己的充實感，透過本章介紹的簡單練習，你很快會發現自己培養與強化了哪些心理狀態的能力。

在一項二〇二〇年的研究，研究者過濾了與健康有關的科學文獻，包括心理學、認知與情感神經科學、臨床心理學。他們提出的問題：我們能否透過心理練習引發神經可塑性來訓練腦部強化充實感？

在這裡只引述他們研究的一個範疇：**目標感。基本上就是你對於自我的感知。**實證研究開始解釋為何生命的目標有如此強烈的效果。在生活中有目標感可以減少長期壓力的負面影響，在某些情況，更高的生命目標也讓「老年人較快從壓力中復原，從唾液皮質醇的測量可得知。」研究者如此說明。

當我們刻意在生活中加入目標感，可以「增加耐力，促進健康行為，讓腦部與生理產生有益的改變。」研究者表示。

泰勒在哈佛大學的研究發現一些實證的方式來訓練腦部有充實感。其中之一是創意寫作，包括練習想像你美好的未來，然後寫出你的生活樣貌，彷彿已經實現了。較小的隨機研究顯示這樣的簡單習慣可以增進樂觀與生活滿足。

充實感是一種越鍛鍊越強的肌肉。就像任何練習，可以成為習慣（想一想前章談的學習神經可塑性）。開始練習瑜伽或慢跑、選擇健康的飲食、了解每天晚上需要多少睡眠，你會開始看到強化與支持充實生活的模式。

我們在本章將探索充實感的六種基本特質。包括好奇心與驚奇、讚嘆、豐富的環境、創意、儀式、新奇感與驚喜。你可以採用這些心態來創造自己的充實之路。

培養好奇心與歡迎驚奇

一個週四下午，巴爾的摩約翰霍普金斯醫院的十二位醫師與幾位實習醫師坐在會議室中，凝視著螢幕上的影像。那是一幅畫，似乎是一個客廳，有六位不同種族的人。有幾位坐在鮮豔的黃橘色沙發上，有幾位站著。一位女士穿著藍綠色裙裝並背對著觀眾，黑髮編織成優雅的辮子。醫師和實習醫師們沒有被告知這是奈及利亞藝術家尼迪卡·阿庫葉里·考斯比（Njideka Akunyili Crosby）在二〇一三年的作品，由壓克力顏料、炭筆、粉彩、彩色鉛筆與拼貼所繪成。事實上，他們對這件藝術品一無所知，只是被告知來觀賞。

這些醫師與實習醫師平常待在全球知名的研究型醫院，身處緊張的高風險環境，很少有時間休息，更別說欣賞藝術。這個房間安靜到聽得到針落地，而這種安靜帶來了沉思。

梅格·齊松（Meg Chisolm）打破沉默。「你們覺得這幅畫怎麼樣？」她問。

梅格召集了這群人來「充實片刻」。

她是臨床醫師，照顧有精神疾病與物質依賴問題的人。十年之後，梅格明白要幫助病人達成完整活躍的生活，她不只需要消除他們疾病的症狀。「我還必須協助加強其他方面，他們才可以過想要的生活。」她告訴我們。

二〇一五年，梅格加入約翰霍普金斯醫院的「保羅麥修人類充實計畫」，現在她是負責人。計畫目標是把充實科學帶給醫學院的學生與醫生。梅格研究了許多神經科學家、心理學家等最新的成果，來建立這個計畫。她分析了精神科醫師馬汀・賽利格曼（Martin Seligman）的研究，發展了一種正向的心理學充實模型：正面情緒、參與、人際關係、意義、成就。這些研究帶給她的結論是，藝術是幫助她的學生探索完整人格與充實意義的最有效方法。

接下來，梅格請醫師們談談那幅畫。有幾位舉起手並提供羞怯的意見。她鼓勵他們。「你還看到了什麼？」這個問題提醒他們去詮釋這幅畫的視覺。更多的想法出現，突然間話題改變了。這些忙碌而強勢的人開始主動談起情緒、意義、這幅畫的細節。

這項練習被稱為「視覺思考策略」，是紐約現代美術館在三十年前由當時的教育主管菲利浦・耶納溫（Philip Yenawine）所研發。菲利浦被要求去評估他的團體課程是否讓觀眾對美術館的藝術品有更多的了解。他進行研究發現，百分之八十的觀眾享有共同的一種

情緒：好奇。他們被藝術品想傳達的故事所吸引。

好奇心被刻印在人類腦部，這是演化上的需要。認知精神科學家現在認爲好奇心經過長久的演化，成爲我們偵測威脅系統的一部分（伴隨著其他神經活動如擔憂），幫助我們在一個難以預料的世界中做出最佳的決定。讓我們的先人可以提出疑問如「這個紅莓果可以吃嗎？」「石頭撞擊發出火花會怎麼樣？」「如果我把這根木頭削尖呢？」好奇心塑造了現代世界，它是心智的勇敢探險家，爲我們帶來了一切，從電燈泡到火星漫遊者探測車。

神經生理學上，好奇心啟動了腦部數個區域，但與我們好奇本質最相關的是海馬迴。當你探索並且最終找到答案來滿足好奇心時，腦部的獎勵化學成分多巴胺激增，帶來幸福完滿的感覺。

結果人類發現「追尋新知識，新經驗，擁抱不確定性時有強烈持久的滿足感」。心理學家陶德‧卡什丹（Todd Kashdan）在著作《好奇心的幸福力量》裡這麼說，「選擇探索未知而不逃避是豐富充實生活的關鍵。」

藝術特別適合培養我們的好奇心，因爲藝術的本質觸及了我們對於了解與感動的需要。當我們看到或感覺到了交流，就會產生興趣、想要知道更多。單純觀賞藝術而不帶評

斷，看到的觀感成為極佳的個人領悟。藝術在此成為好奇心的媒介，讓我們對自己與世界有所發現。

好奇心是充實感的基石。研究顯示好奇心能誘發高度正面情緒，帶來幸福感。好奇心擴展我們的同理心，並強化人際關係，研究也顯示，高度同理心的人容易對其他人感到好奇。如梅格所知道的，好奇心有助於醫療保健，讓醫生更願意接受病人的經驗，更有同理心與客觀。

「我使用藝術，因為藝術不帶威脅性，可以展開重要的『對話，』」梅格說，「藝術誘導人們反思，因而獲得個人的領悟、欣賞別人的觀點，也對我們的醫藥文化是否支持充實感而有所批判。」

梅格那一天在約翰霍普金斯醫院帶領的練習並不是要找正確答案，而是要處於當下與專注。專注對於引發好奇心極為重要。專注是腦部神經控制與引導的意識，主要發生在額葉，訊息通往頂葉。當你專注於意念、情緒或知覺上，你的腦部活動會增加。也就是說，好奇心是可以靠練習來強化的情緒狀態。

驚奇是好奇的表親，不僅當我們追尋答案時會出現，遇到意料之外的情況時也在場。

芭芭拉・葛羅斯（Barbara Groth）是創造驚奇的大師，芭芭拉的職業生涯都是在實驗驚奇

的可能性。

二○一五年，她創辦了「驚奇游牧學校」，提供沉浸式體驗於大自然、藝術、社區、遊戲。「驚奇是難以描述的，」芭芭拉在新墨西哥州聖塔菲的工作室中告訴我們。「就像愛情，我們都知道大概是什麼情況，我們都體驗過，但難以用文字表達。」

驚奇是一種複雜的感覺，帶來強化的意識與情緒。與好奇很接近，但更為廣闊，包含了驚訝與快樂。科學文獻描述為我們與生俱來想要理解世界的渴望，在內心悶燒著等待被點燃。**驚奇時常激發起好奇。**

根據驚奇的研究，主要的啟動者是美感。神經美學的領域開始嘗試了解美感的神經生理學。賽米爾‧柴基（Semir Zeki）開始研究美感正是因為他想進一步了解對於美感的腦部解釋。他知道有一些共同的現象被我們視為美——例如夕陽。但對於什麼是美的全球性定義仍未定，因為我們稍早提到關於腦部的預設模式網路：許多我們覺得美的都是個人看法。腦部是否有一個美的中央區域仍屬爭議。

藝術是絕佳的驚奇幫手。你感到震驚，這種驚奇成為了肥沃之地，驚奇讓你專注，這是激發好奇的最有效方法之一。

芭芭拉之所以想創辦一所追求驚奇的學校，是因為她曾照顧一些即將過世的親人。

「我注意到當一個人的生命所剩不多時，彷彿周圍會出現一種鮮明活躍的色彩，」她在二〇二一年富比士雜誌的專訪中說，「我心想，面對在世上最後的時光，我們要如何活在這種狀態中？一天下午胡思亂想時，我寫下了『游牧驚奇學校』幾個字，立刻覺得這就是答案。」

她的學校宗旨是喚醒人們去注意四周的神奇之處，她創造沉浸式的旅遊與經驗。她也像梅格一樣探觸了不確定的領域。

「我們的心智，尤其是成人的心智，非常難以適應不確定性，」芭芭拉說，「但藝術讓我們激發創意、擴展知覺、擴大意識、玩耍，以及產生更多支持社會的行為。」

芭芭拉與她的藝術家團隊從純淨的自然環境開始，帶人來到冰島的海灣、加拿大紐芬蘭的島嶼或加州的紅木林。處於如此豐富多重感官與美感的自然環境，足以刺激腦部發生正面的改變。二〇一七年馬克斯普朗克研究所人類發展壽命心理學中心出版的研究，使用紅外光譜術來收集神經生物學資料，對象在樹林中散步或坐著，關注於周圍環境。他們發現這個單純的作法可以帶來放鬆。當我們放鬆時，腦內啡分泌、血液流動增加、心跳降低，有助於清晰思考。真正的放鬆被比喻為溫和的極樂狀態，對額葉發出有如神佑的鎮定信號。

在一次體驗中，芭芭拉帶參與者到紐芬蘭福戈島，艾薇也同行。福戈島的荒野地形與居民都很美。

芭芭拉的客人抵達島上後，穿著誇張狂野戲服的藝術家們歡迎他們。參與者立刻感覺到「事情不一樣了，這裡有種差異。」芭芭拉說。

芭芭拉與她的團隊在旅程前與當地居民共同創造了一種體驗，特別為環境挑選了冒險主題。福戈島的主題是屬於彼此、大自然以及我們自己。

對艾薇而言，這次體驗讓大家脫離了日常規律。當他們抵達時，他們沉浸於島嶼的美麗荒野與居民的文化中。讓新經驗帶來驚奇與愉悅，不管是與當地人在派對上舞蹈、去上烹飪與手工藝課，或穿上戲服來重演歷史遊行。彷彿歷經時光倒流，她的身體感覺回到了沒有電力的年代。最後他們都覺得發生了有意義與持久的改變。

如此一來，芭芭拉說，「驚奇就像是與偉大和神祕共舞。」

事實上，神祕與未知的本質時常會激發出驚奇與好奇。在一九九〇年代初，卡內基梅隆大學的喬治・羅溫斯坦（George Loewenstein）研發了好奇心的訊息差距理論。他認為好奇心是我們已知與欲知之間的差距，神祕成為了心理渴望，驅使我們尋找答案。

如《神經元》期刊的文章〈好奇心的心理與神經科學〉，用功能性磁振造影來觀察參

與者回答一系列常識問題。他們並不知道自己的回答是否正確。接下來，他們看到一系列不同的問題，包括了答案。研究發現腦部的獎勵系統在沒有答案的情況下會加班工作。獎勵系統分泌愉悅的腦部化學物質如腦內啡、血清素、催產素，啟動快樂的感受與正面的情緒。

梅格引導參與者回答關於藝術的問題，芭芭拉帶領他們去探索新地方，她們都使用了藝術經驗來啟動獎勵系統。

你不需要去紐芬蘭或去藝廊，或上梅格的課程，你可以刻意採取美感心態來主動激發驚奇與好奇心。

芭芭拉分享，「我可以走出我在聖塔菲住處的前門就體驗到驚奇與好奇。我可以去散步，如詩人瑪莉・奧利佛（Mary Oliver）所說，專注就會帶來驚訝。我看到烏鴉飛越藍天，散步時專注觀察就會有不可思議的體驗。我的感官所接收到的這種美、這種存在洗滌了我，讓我覺得歸屬於比自己更浩瀚的東西。」

讓自己走上讚嘆之道

當芭芭拉談到一種歸屬於某種比自己更浩瀚的東西的廣闊感時，她在描述一種超越驚奇或好奇的知覺經驗。這是獨特而深入的神經學現象，被稱為「讚嘆」。

為了更了解這種腦部狀態對我們的影響，我們要帶你回到一九五九年，在南加州海岸美麗的一天。

剛發現小兒麻痹疫苗的病毒學家約納斯·沙克（Jonas Salk），還有現代建築大師路易斯·康（Louis Kahn），站在聖地牙哥海邊的一塊高地上。他們想像著未來一所探究科學的大學。沙克在嚴格的學術界工作多年，他夢想有一所研究機構，沒有標籤，不分領域，世界上最聰明的科學家可以在這裡研究生命的基本問題。沙克請康來當建築師，因為他們有共同的信念，科學家與藝術家對人類存在的神祕都感到好奇與驚奇。沙克的原則很清楚：設計一所學院，結合了科學與藝術，可以經得起時間的考驗，追求創意與創新。沙克告訴康，「為我建造一個連畢卡索都願意來訪的環境。」

沙克了解環境的啟發性。在一九五〇年初期，小兒麻痹病毒釀成疫情，每年讓數以萬計的孩童成為殘廢或死亡。沙克在匹茲堡大學冰冷如迷宮的地下實驗室裡，每天工作十六小時尋找解藥，筋疲力竭。他決定前往義大利休息一下。

沙克走在翁布里亞的古老山邊小鎮，空氣中有橄欖樹的草藥香。他來到亞西西的聖

方濟各聖殿，十三世紀的方濟各會修道院如燈塔般矗立在山丘上。石材來自附近的蘇巴丘山，在太陽下是粉紅色，月光下是雪白色。沙克穿過古橡木門進入教堂，白日的炎熱一掃而光。腳下的岩石地板被成千上萬朝聖者的腳步磨得光滑。上方拱頂的十四世紀壁畫反射著豎窗的光線。就像其他進入壯觀建築物的人，沙克的感官獲得解放，觸發了無盡可能性。

達契爾・克特納（Dacher Keltner）對於沙克的感動有一個理論：他進入讚嘆的狀態。達契爾是加州大學柏克萊分校的心理學教授，負責柏克萊社會互動實驗室，他是關於讚嘆與驚奇心理學的主要理論學家。他對於人類存在本質的研究與心得是我們工作多年來的理論基礎。我們找他來探索這種難以捉摸又深入的情緒。

「讚嘆根植於我們的基因，可算是與生俱來的。」他告訴我們。當我們抬頭往上看時常有這種感受：看著夜空的銀河或叢林的頂層，或一道彩虹。大自然是我們許多讚嘆的泉源，人類一直想把這種感覺帶入人造的環境中，從建築物到城市，從最早的洞穴壁畫上就有。」

讚嘆可以讓你停頓，引發強烈的生理效果。你可能會顫抖、心跳加快；你也許感覺胸口一股熱，眼眶含淚。當你在這種強化的狀態，腦部皮層的預設模式網路區域會降低控

制力。你停止分析，放下一切。然後，在心智的寂靜中，驚人的現象發生了。神經傳導物質的閘門開啟，你的突觸沐浴在一種神聖狀態。歡愉與喜悅上升成為一種「顛峰經驗」或「昇華」。

讚嘆把你的心智從自我中心變成群體中心，讓你更支持社交、打破對立思維。達契爾稱之為「小自我」。你的好奇與創意會增加，讓你更慷慨、溫柔、同理與期待。讚嘆的情緒可激發原始的力量感，讓你採取行動，必要時甚至自我犧牲。「一點點讚嘆可讓人昇華。」達契爾說。

讚嘆有進化上的重要性，達契爾解釋，因為讚嘆鼓勵我們前進，有新的理念、目標與可能性。沙克與康也許當時不知道如何稱呼這種狀態，但他們都知道需要把難以捉摸的讚嘆變成可見。

一九六三年，沙克生物研究院完工。沙克與康成功地激發了昇華的情緒共鳴。設計上，藍色的太平洋也成為了校園的一部分，交織著大自然的韻律和混凝土的巨大結構，玻璃與柚木高塔襯托著石灰岩庭院。一條被稱為「生命之流」的水道穿過廣場，似乎流入大海，代表著永恆的持續。校園完全與大自然共處。建築物每天都隨著光影變化而改變。

每年在春分與秋分時，夕陽與生命之流合一，我們兩人在冬至時去到那裡，跟很多人一起觀賞充滿靈性的場景。站在廣場上，我們不禁讚嘆那兩位創辦人的勇氣。建築物的安排把我們的視線拉到大海，我們感覺歸屬於某種更龐大、更廣闊、更浩瀚之物。看著太陽越過天際，讓生命之流變成有如液態黃金，充滿了生命，彷彿房子也是活的，大地也在呼吸。大自然與建築物結合於神聖的一刻。

離開沙克研究院時，我們都感覺到了達奇所描述沙克體驗到的昇華。

我們在特定的環境都會感到讚嘆。但我們想了解更多：藝術經驗引發的讚嘆是否可量化？讚嘆是否可帶來促進充實感的改變？

為了進一步了解藝術讚嘆如何感動我們，我們立刻想到了太陽馬戲團。

如果你看過太陽馬戲團的表演，很容易回想起那種讓人如兒童般睜大眼睛的感官經驗在你四周展開。數以千萬的觀眾分享了他們觀賞表演時的震撼感。但是感謝神經科學家畢‧羅托（Beau Lotto），我們實際看到了這種藝術經驗所帶來的讚嘆。

如果要說有科學家像太陽馬戲團的表演者那樣豪放與冒險，畢就是了。他研究我們如何透過自己對現實的詮釋來體驗世界，在他的英美神經學設計工作室「格格不入實驗室」，他吸引了很多領域的傑出研究者與狂放藝術家。

二〇一八年，畢與他的團隊來到拉斯維加斯，太陽馬戲團從一九九〇年代在這裡表演其經典戲碼《O》，一座一百五十萬加侖的泳池是這項驚人表演的基石，八十五位特技演員與水上芭蕾舞者彷彿飛行於一個奇幻的世界。一個旋轉臺掛在舞臺上方四十五呎高處，各種色彩、戲服、照明設計與藝人特技創造出令人屏息的精采節目。

畢歐想把人們觀賞《O》時的腦部情況加以量化。經過了十場演出，他與團隊記錄了超過兩百位觀眾的腦部活動，同時也測量了觀眾在表演之前與之後的行為與知覺。

結果非常驚人：觀眾們的腦部活動都很一致，符合了讚嘆的神經生物學狀態，畢與他的團隊能夠訓練一個人工神經網路來預測人們體驗讚嘆，準確度達百分之七十六。

這項研究揭露了其他有趣的現象。主動體驗讚嘆的人比較不需要自我控制，更能夠接受不確定。對於風險的接受度也增加。「他們會去冒險，也比較善於冒險。」畢在二〇一九年的 TED 演說中提到。「真正讓人深思的是當我們問『你是不是很容易感到讚嘆？』時，觀眾看過表演之後比較願意給予肯定的回答。」

格格不入實驗室發現觀眾看完太陽馬戲團的表演之後，在生理上會與觀看之前有所不同。這種顛峰美感經驗改變了他們。讚嘆的神經化學狀態由表演所觸發，改變了他們對自己與世界的感知。所以，參與太陽馬戲團表演之類的活動，啟發了神經生物學上的豐富情

緒狀態如讚嘆，可以幫助我們發展更正向的情緒與知覺。「體驗讚嘆讓人改變對自己的看法與在世界的位置，」畢在二〇二一年的廣播節目上解釋。「體驗讚嘆時，人與人之間的差異變得不重要，因為讚嘆讓我們能擁抱、欣賞與慶祝多元性。」

這不是簡單的事情。精神科研究者黛安娜·佛夏（Diana Fosha）、奈森·托馬（Nathan Thoma）與楊兆前（Danny Yeung）認為演化把負面與正面的情緒都當成對我們有益——就算憤怒、悲傷、渴望似乎不是那麼好——但我們可以從中學習來加以適應。憤怒在檢視下可以讓你對熱情有更透徹的了解。可是演化對情緒有所偏愛，我們會對負面情緒賦予求生的價值。他們在二〇一九年《諮商心理學季刊》中解釋：「腦部許多區域是用在迴避型負面情緒上，而不是接近型的正面情緒。」例如，惡劣記憶的形成時間比正面記憶快上五倍，延續時間也長五倍。

我們都體驗過，心智在任何情況都可能做出錯誤的選擇。腦會自然傾向於負面情緒，我們兩個想知道畢有沒有什麼建議來節制這種討厭的習性，創造出充實的態度。「我用來形容充實感的字眼是『運動』，」畢告訴我們。「願意邀請改變。歡迎藝術性的讚嘆時刻，是產生那種運動的一個方式。」

畢舉出了瑜伽。他有個人化的瑜伽練習，他在墊子上不只是為了運動，而是建立心智

的習性。對他而言，瑜伽不只是做出一連串的姿勢，而是一種靈修。「瑜伽其實是不在墊子上才要去做的練習，」他說，「把你所學到的用在生活的其他地方。」

藝術與美感經驗所帶來的讚嘆，可以成為擴展充實感的練習。

讓自己置身於豐富環境

驚奇游牧學校、沙克研究院、太陽馬戲團，都有著相同的本質：多層面的沉浸式環境。這些藝術經驗與美感地點提供豐富環境和多重感官的刺激，來啟動腦部的神經可塑性。

第一章提到的安哲研究建築物對我們整體健康的影響。他想知道特定的建築條件，如天花板高度、窗戶光線、房間大小會如何影響神經與心理。安哲在西班牙進行研究，用功能性磁振造影來觀察參與者的腦部活動，同時觀看兩百幅室內設計照片。他在美國繼續這項研究，在網路上給參與者看這些室內設計照片，請他們根據十六項不同心理指標來評分，如美麗與舒適。安哲發現「三種特性與空間的感覺有密切關連，」他在二〇二一年的訪問中解釋，「協調性，房間空間的安排；趣味性，房間是否吸引人；居家性，空間的舒

適感。」

儘管建築與設計是屬於主觀，安哲說，視覺與空間設計的一般性原則是我們所有人都接受的，而且有生物學上的依據。

某些建築元素不僅讓我們感覺有趣或舒適，也能提升我們的感官經驗，連接我們與靈性，就像沙克。美國天主教大學建築規畫學院教授朱利歐‧伯穆德茲（Julio Bermudez）研究建築設計如何改變我們的神經狀態，許多宗教聖地有高聳的天花板、圓頂屋頂、特殊的採光。還有人類歷史上的經典建築：埃及金字塔的對稱、巨石陣的神祕排列、印度的泰姬瑪哈陵、伊斯坦堡的藍色清眞寺、巴塞隆納的聖家堂。在在讓我們無語表達自己的感受。

「我們從數千年的歷史得知，人類花了最好的資源與大量時間來設計與建造建築物，讓人能觸及或了解靈性的狀態──感覺如平靜、讚嘆、驚奇、了悟、安詳、完整、快樂。」伯穆德茲在二○二一年的訪問中說。

建築評論作家莎拉‧威廉斯‧葛哈根（Sarah Williams Goldhagen）認爲未來的建築要運用神經美學的知識來建立環境幫助人們感覺健康。她在二○一七年的著作《歡迎來到你的世界：人造環境如何塑造我們生活》中談到人造環境的神經科學與認知心理學。「建築師總是想透過設計來創造體驗效果，」莎拉告訴我們，「過去他們的方法主要是靠個人的

回憶與經驗，也許加入一點社會學，常常有很多的歷史先例。」

但是現在，越來越多環境心理學與認知科學的研究給予我們「堅實的證據基礎來說明人們如何在人造環境中體驗設計元素。」她繼續說，「高天花板會讓意念擴展嗎？會的。閃亮的紅色表面會讓壓力程度增加嗎？會的。諸如此類。建築師何不參考證據資料，來選擇設計要素以創造特定的體驗效果？」

重新連接你的創意

可能在小學三年級，有老師或你生活中的成人告訴你，如果沒有「才華」就無法成為藝術家。你也開始發現在學校無數的考試中，創意並沒有寫對答案那麼重要。

藝術家與「藝術到生活」創辦人尼可拉斯‧威爾頓（Nicholas Wilton）的生命目標是讓人重新連接到自己的創意，那個火花從未熄滅，但可能蟄伏多年。

尼可拉斯走出了畫室，開始授課，由於他對於藝術創作非常慷慨，他歡迎世界各地數以千計的學生，不分年齡——包括我們兩個——來到畫布前表達真情與快樂。

「藝術創作就是在生命中感覺更有生命力，」尼可拉斯告訴我們。「創意之路是逐漸

成為自己的過程，也是我們可以踏上的美妙旅程。」

擁抱內在藝術自我的最大阻礙是內在批評，它封閉了我們的創造力。人性總是需要知道自己在做什麼、要往哪裡去，渴望表現優秀。

但尼可拉斯鼓勵學生去檢視他們想要體驗或表達的是什麼。「我教導如何感受一個記號或顏色的能量，比其他東西更能讓你起共鳴。找出對你重要的東西、如何表現在你的藝術中。」邀請自己接受未知，創作物就不再是目標。「重新架構藝術創作為成為自己的過程，你在過程中所創作的東西只是該過程的物件。」他說。他的學生告訴他，他們把在課程中釋放的創意帶入生活中，也許是為人父母或在職場上，也許是種花或烹飪。

簡單說，創意就是想像出新點子與對策的能力。願意放下已知和既有的，接納有可能的。創意思考讓我們以有意義的新方式來連接資訊，這是創新與發明的誕生地，人類最可貴的一項技能。我們都擁有這項技能，而且每天都會使用，就算我們沒有覺察到：當你必須用剩餘的食材來創造一份食譜、當孩子要你在床邊說故事、當你進行居家維修時想到聰明的自助解決方案，都是你發揮創意、想像力的即興演出。

我們的腦部天生就支援那種即興的跳躍。

邁爾士・戴維斯的最暢銷爵士專輯《泛藍調調》的第一首歌〈又如何〉裡有一個地方

是小喇叭大師的即興演奏。他放下樂譜，開始一段靈魂旋律，讓你彷彿回到了一九五〇年代紐約五十二街的傳奇俱樂部。爵士樂的即興演奏極為重要，樂手們以音樂來交談，需要美麗的同步性與完全處於當下的意願。

二〇〇〇年代初，查爾斯·林伯（Charles Limb）是霍普金斯醫院的一位耳科專科醫師。他在專業上致力研究耳部結構，幫助人們恢復聽力。查爾斯也熱愛音樂，尤其是爵士樂，他想知道當一個人排練固定曲目與即興演奏時的腦部情況有何差別。查爾斯自己也玩音樂，他的理論是這兩種演奏狀態的腦部過程並不一樣，會產生兩種完全不同的創意心態。樂手即興演奏時的腦部狀況是什麼？蘇珊的實驗室協助探索這些問題。

查爾斯設計了一種特別的塑膠電子琴，沒有任何磁性金屬，可以進入功能磁振造影機而不會影響磁鐵。他讓職業爵士樂手在裡面演奏了兩首曲目：一首是已排練過的，另一首即興。在這兩種情況，掃描顯示腦部許多區域被使用來演奏音樂，創造出及豐富的連結。

他把結果發表於二〇〇八年的《公共科學圖書館綜合期刊》。

當查爾斯看到排練固定曲目時，樂手的腦部啟動了前額葉皮質。然而當樂手即興彈奏時，前額葉皮質的外側前額葉皮質是安靜的，同時內側前額葉皮質被點亮了，那個區域是用來自我表達。當腦部的這個區域被啟動，你所體驗到的是所謂的「心流」，一種完全沉

浸於行動中的狀態。心理學家米哈里・契克森米哈伊（Mihály Csíkszentmihályi）描述心流為「完全參與了行動、自我消失、時間飛逝、新想法湧現」。

當你進入這種狀態，會有一種無法解釋的生理幸福感，言語無法描述。

「即興演奏是完全開放式結局，意思是沒有腳本，也沒有既定的規則，」查爾斯告訴我們。「可以演奏一百次，每次都不相同。做了這些爵士樂的神經科學實驗後，我們開始了解腦部在即興創意心流狀態時真的有所改變。」

現在查爾斯是加州大學舊金山分校醫學院的教授，這些年來，他對於創意又進行了多次研究，看到饒舌歌手、漫畫家以及在劇場即興表演的人有類似的腦部反應。在舞臺上，演員與搞笑藝人處於當下，拋棄既有的概念，只是順勢而為。他們在神經生理與情緒上進入心流狀態。這種狀態降低了前額葉皮質的活動，增加了我們在靜心放鬆狀態時會產生的阿爾法腦波。腦部的心流狀態促成了顛峰表現。

但是創意最初是來自於何處？是什麼鼓勵了某些人比其他人更常表現創意？賓州州立大學創意實驗室認知神經科學主任羅傑・比提（Roger Beaty）探索這些問題。羅傑使用很多工具來研究創意思維的心理學與〈神經科學，包括神經造影與心理測量學，他的目標是了解人們如何產生新想法來解決問題。

「一般人浪漫地認為創意是純粹自發性的過程，但越來越多心理學與神經科學實驗的證據顯示剛好相反，創意需要認知上的努力。」他在二○二○年的廣播節目上說。這些努力有一部分是用來克服先前知識的干擾，他解釋，也就是我們對事情的既定想法。在一項常見的創意測試中，要參與者對現成的物件想出更多的用途，例如一只杯子或一個釘書機。對物件用途有概念的人通常難以想出更多用途。

「基於這些發現，我們可以認為一般的創意思維是腦部記憶與控制系統的交互作用，」羅傑解釋。「如果沒有記憶，我們的心智將如一張白紙──沒有創意的誘因，因為那需要知識與專精。但如果沒有心智控制，我們無法把思維推到新方向，避免被已知所困住，」羅傑說，「我們正在理解記憶系統如何參與：用來回憶過去的同一個網路也讓我們能想像未來的經驗與創意思維。」

根據羅傑與其他探索創意的神經科學家的研究，我們看到創意思維來自於腦部預設網路與執行控制網路之間的交互作用，「這些連結讓我們自發性地產生意念，並加以評斷，」

接觸藝術是啟動這些系統來激發創意的一個途徑。例如暫時停止手上的工作，讓自己的心智漫遊，就像藝術創作可以觸發看似自發性的對策，讓你的腦暫時下線片刻來做白日

夢。據說漫遊的心智底層可能就是你的預設模式網路，這是很奇妙與重要的神經學能力。

基本上，你的腦停頓了某些認知活動——例如主動處理外在環境——來保護你的內在意象。

創造儀式來重寫你的內在腳本

改變習慣很困難。我們會用已經使用過的方式來做事，因為神經可塑性是雙向的。

例行公事可以創造神經迴路，形成心智的習慣，就算那些習慣或例行公事不一定對我們有益。用同樣的方式來做同一件事無法增進充實感。如作家安妮·迪勒（Annie Dillard）所言：「我們如何過一天，就是我們如何過一生。」

腦部的設計就是要被日常經驗塑造，重複的情緒模式、認知、生理、環境事件構成了我們，練習與再練習重寫腦部迴路。**重複的模式有助於腦部靈活、節省能量、感到充實或讓我們被困住。**

如泰勒·范德威爾在哈佛大學的研究，充實心態的一個關鍵是想像自己最佳的潛在自我，把個人的敘事轉變為比較正面的。你每天對自己述說的故事很重要。你的腦喜歡故

事，故事塑造出你的自我背景。

但是可能很有挑戰性，因為必須挖掘自己的潛意識來探索、重建、改寫故事。

亞歷斯・安德森（Alex Anderson）是「史黛拉・艾德勒戲劇工作室」的成員，他告訴我們關於一位學生的故事。這名學生住在紐約，對於記兩頁的對話腳本感到困難，每週排演時都搖頭表示挫折。最後他解釋自己記不住臺詞的原因是他有學習障礙。小時候一位學校老師告訴母親他很遲鈍，後來母親也不斷地強化這個故事。現在成為了他對自己的看法。

班上一位女演員跟他很熟，對此感到很困惑。她對他說：「你才沒有學習障礙。」他的眼睛突然亮了起來。有人對他有不同的看法，一個新敘事誕生了。

隔週當他上臺演出時，毫無瑕疵。

這名學生的課程屬於史黛拉・艾德勒戲劇工作室的藝術司法部門，名為「回歸的儀式」。為期十二週，他與其他曾經入獄的人一起透過戲劇來學習新的通關儀式，成功重返社會。

待過監獄後重返社會，外界通常會對你有既定的故事。這些故事會內化而難以擺脫。

「你可以一輩子活得麻木，然後一瞬間扭轉局面，只要有人看到你站上舞臺。」史黛拉艾

德勒戲劇工作室的藝術總監湯姆‧奧本海默（Tom Oppenheim）這麼告訴我們，「演員的成長與個人的成長是同步的。」

我們每天都會演戲，不管是不是在舞臺上。例如當走進辦公室時，我們扮演職員的角色，回家後扮演父母或配偶的角色；我們是好鄰居或志工。這些角色在神經學上被稱為自我的第一人稱觀點。梅莉‧史翠普描述演戲的本質價值時說：「演戲不是要成為不同的人，而是在看似不同之中找到相似的，然後找到自己。」

神經學上，舞臺演出與扮演角色有點不同。演戲讓我們能刻意化身為角色，可能是虛構的或演員本身自傳性的。這種化身為角色會帶來神經上的改變，相關的腦部網路包括設身處地、同理心與身分改變，這是《皇家學會開放科學期刊》的另一項研究。研究者讓演員接受功能性磁振造影掃描，同時要他們表演莎士比亞的作品，發現扮演角色會讓腦部活動全面降低，他們稱之為「失去自我」。讓自己投入角色中，有助於擺脫限制，以新方式來感受情緒。這項研究為了建立演戲與角色扮演的認知神經科學，有一個驚人的發現：就算當我們不演戲，只是模仿一個外國口音，腦部的反應也和演戲很相似，展現了設身處地的傾向。

回歸的儀式課程中的學生在舞臺上扮演虛構角色，以及演出自傳性的故事，亞歷斯的

課程幫助學生對自己有了新的看法。

在成為社會工作者、加入史黛拉艾德勒戲劇工作室之前，亞歷斯曾是幫派分子，入獄了一段時間。為了加入幫派，亞歷斯必須通過一些儀式；進出監獄多次，也讓他熟悉了坐牢的「儀式」。「我開始想到，如果儀式可以用來讓人進出監獄，那麼也可以用來提升人性。換言之，如果使用正確，可以扭轉方向。」他告訴我們。

透過藝術介入療法所創造的儀式，會產生持久而有效的改變。基於文化的儀式可以成為一系列昇華的體驗，當亞歷斯開始為自己與其他人安排儀式，他看到了他想要的改變。他們有互相問候的儀式，透過團體打鼓或音樂與交談。重新點燃在監獄中喪失的社會良善，建立起尊重與關懷的空間。這樣的儀式讓我們的腦部感覺安定與控制，減輕壓力。

亞歷斯創造了其他藝術儀式來幫助曾經入獄的人，讓他們與社會互動、處理工作上與人際關係上的壓力。「有時候如果沒有這種支持與連結來幫助你，你會發展出錯誤的儀式，或採用其他人的儀式，」亞歷斯說，「那些儀式會讓你從社會中墮落。突然間，你又入獄了。」

神經美學研究的進展讓我們更了解儀式與排演的創造性轉變過程。劇場不僅是表演的場所，也可以學習與他人合作，創造共享的藝術。一項研究關於演員在舞臺上如何排演，

參與者談到他們會努力「讓批評的聲音安靜下來，移除障礙，他們就可以放開自己來與其他演員以及劇本互動。」約翰‧路特畢（John Lutterbie）在關於排演的神經科學研究中這麼說，「在日常生活以及劇場中，我們都會嘗試讓腦中的各種聲音安靜下來。」

劇場回應了人性渴望被承認、被看見的深沉需求，「有時心理創傷與羞辱太深了，停止了他們的發展，使他們停留在那裡，直到藝術進來點燃想像力，改變了整個互動，」亞歷斯談到課程中的人。「彷彿藝術說的是全新的語言，啟發了個人。」

排演的關鍵在於打斷了不再有益的習性，用新的有益習性來取代。讓回歸社會的人有機會在一個安全的地方演練將在社會中遭遇到的日常活動，他們就有機會練習如何生活，且風險較低。研究顯示，透過藝術儀式來檢視情緒、符號與知識，有助於建立更強的意義與自我認同。藝術可以讓過程更鮮明、長久維持。

引發新奇感與驚訝

儀式與習性很重要，但人腦也渴望新奇與驚訝的充實。有時難免感到無聊，有時我們需要脫離「正常」，感到讚嘆。

如果有一項創意的測試是去想像日常物品的不尋常用途，那麼「喵狼」的藝術家與設計師一定會拔得頭籌。這個團體的「永恆回歸之屋」是由新墨西哥州聖塔菲的一家保齡球館改建而成，有七十個沉浸式藝術體驗的房間。一部乾衣機成為了通往另一個世界的入口，一個明亮的房間成為進入多重宇宙的蟲洞，牆壁是可觸碰的光線壁畫，你可以自己作畫。這群有天分的藝術家展現了巨量的創意、新奇與最重要的驚訝。連他們集體命名的方式都展現了他們希望帶到日常生活中的新奇——藝術家們寫了兩張不同詞彙的紙條，丟入帽中，然後輪流抽出。如他們在宗旨中所言，他們希望「透過藝術探索與玩耍來啟發人們生活中的創意，讓想像力改造我們的世界。」

首先是藝術家的想像力。這群有才華與創意的人在二○○八年脫離了正統的藝術世界。他們聚在一起創造自己的計畫，從那裡開始了沉浸式裝置藝術與建築。「我們這群朋友與藝術家都環繞著創造沉浸式環境藝術，」喵狼的共同創辦人西恩・迪伊安尼（Sean Di Ianni）說，「我們是完全開放式的無政府藝術團體。」

我們是製造東西的物種，如果不創造就無法繁衍。自我表達對我們的認同非常重要。喵狼的創辦人與藝術家不想等著被藝術經濟的商業結構所接受，他們創造了自己的系統。

身為觀眾，我們在喵狼的體驗是新奇與驚訝。

當永恆回歸之屋在二〇一六年開幕後，他們預期一年會有十二萬五千人來參觀。

「世界越來越渴望著某種東西，剛好就是喵狼這些年來所做的。」新聞記者瑞秋‧門羅（Rachel Monroe）在二〇一九年《紐約時報雜誌》封面的報導。

在美感的神經學研究中，有時看到人們傾向熟悉，但更常看到傾向新奇，藝術要有足夠的新奇讓你停下來想：「啊，這個很酷。」

如果我們看到沙灘，那是一回事。我們知道沙灘是什麼，也許會覺得美感上吸引人。但如果我們看到了一件地景藝術如《螺旋噴射》，羅伯‧史密森（Robert Smithson）總長一千五百呎的地景藝術，由泥土、結晶鹽與玄武岩組成，位於猶他州的大鹽湖邊，我們的腦部會被新奇所震撼。新奇是腦部認定為新與不同的事物。我們的腦天生會被新奇的刺激所吸引，我們所有的感官反應都是如此。

二〇一二年對於新奇感的一項研究發現，新奇感會分泌腦內啡來啟動海馬迴。在黑質/腹側被蓋區產生活動。在這項功能性磁振造影的研究中，研究者看到新奇感引發了腦部此區域的活動，刺激了更多的參與。

新奇時常觸發驚喜，也就是違反了我們既有的期待。研究者從一九八〇年代就想知道我們為何感到驚喜、腦部如何運作。這種情緒被視為演化適應，時常會刺激產生新的

行為。驚喜是由基底核中的伏隔核來處裡。當我們感受到這種情緒，瞳孔會放大，代表興奮。我們的注意力會集中到對象上，腦部開始盡量吸收新資訊，引導我們決定下一步。如果驚喜是愉悅的，獎勵系統啟動。驚喜感很棒，喚醒我們以嶄新的方式面對世界。

就算是最讓人讚嘆的東西，如果一再看到，就不會有相同的生理反應。腦部會習慣沒有改變的事物，因為可以節省能量。這些事物或刺激不再新鮮，所以腦部不需要浪費能量在上面。習慣化是腦部的一種學習方式。腦部會注意鮮明而讓人驚喜的新經驗，可以嘗試換一條上班路線、去一間新的博物館、嘗試一道新料理。

喵狼那樣的經驗是爆炸性的新奇與驚喜。走出來時，你的好奇心被激發，想法變得更開闊，神經上有所準備，如藝術家們所期望的，來改變自己或也許改變世界。「這二展覽中有很多入口，但最棒的入口是帶你離開喵狼，」西恩說，「通往了其他世界，也許你會開始發現新事物。也許你注意到了很平凡的東西、人行道或大樓旁的一片垃圾，或一具停車收費器，你都有了全新的觀點。你開始注意周遭的一切。」你用驚喜的新方式來看事情。

你的腦喜歡這樣。

用藝術來充實生活

我們這些年來透過寫作本書有幸認識很多人，他們的生命彰顯了美感心態的充實生活。想到這些運用了藝術來探索完整生命的人，一個名字立刻跳出來：佛瑞德‧強森（Fred Johnson）。

佛瑞德多才多藝。他是名陸戰隊士兵，在越戰最激烈時被派到越南。他是職業音樂家，與爵士樂傳奇大師們巡迴世界演出，他很容易就可以成為查爾斯‧林伯所研究的那些即興大師之一。他也是傑出的歌手，歌聲為人帶來快樂，但他也花了多年時間學習馬歇馬叟的默劇，因為這樣的肢體動作讓他著迷。他擁抱藝術的儀式力量來探索他所感興趣的，帶著專注與好奇，了解言語以及透過寂靜來溝通的重要性。

後來佛瑞德被西非兩位說故事大師挑選來學習有數百年歷史的「吟遊」，吟遊者負責維持一個地方的口述歷史，透過音樂與詩歌來療癒人們。佛瑞德畢生不斷綻放熱情，願意冒險嘗試新事物。他維持專注與謙虛，去發現、分享與慶祝自己的才華，也彰顯其他人的才華。

回到他的出身，你會得知佛瑞德也是個領養兒，在領養家庭中長大的黑人男孩，大半

輩子都不知道自己來自何處。「不知道自己媽媽是誰，這是很不得了的，」佛瑞德告訴我們。「你可以說我一來到世上就處於劣勢。」

佛瑞德從嬰兒時就被政府收容。他生命的頭五年半是在寄養家庭與孤兒院進進出出。

「我生命中最具有挑戰性的經驗，卻帶來了最好的成果。」他說。

佛瑞德是天生的充實者。他很早就學到，就算在最困難的環境，透過音樂來保持專注與創意的好奇。「在那個時期，我擁有兩樣東西：我的聲音與我的動作。」他說，「我不停地製造聲音。如此一來才能讓自己入睡，聆聽自己聲音的頻率與振動，如某種幼兒的呢喃。」

等佛瑞德夠大了，他開始記住歌曲、練習唱歌。「那是我首次看到人們靠近我，而不是厭惡、躲避我。」他說。他對這些連接的片刻感到讚嘆。

佛瑞德知道音樂是他的熱愛，他追求音樂，儘管出身貧困。他採取了正向的心態，用音樂的練習與表演來幫助他與自己和世界建立創意的連接。「如果我沒有音樂，我今天可能就不在這裡了。」他說。

佛瑞德年輕時被派到越南，戰爭的殘酷為他對生命的熱愛添加了新的活力。他要用他的才華來連接其他人，提供音樂帶給他的意義與目標。「我在戰後讓自己回來的唯一方法

就是服務他人。我這樣來處理參加越戰的道德創傷，」他說，「我的餘生要盡我所能來豐富生命。我必須在戰後找回聲音，我靠著幫助他人找到了聲音。」

從此之後，佛瑞德的旅程是用聲音來療癒與充實。他把平衡帶到世界，也找到了內在的平衡。他在佛羅里達州坦帕灣的史特拉茲中心擔任駐地藝術家與社區參與專家，找到了一個不斷改變的豐富環境來充實心智與身體。

佛瑞德進入弱勢團體來幫助他們找到自己的聲音。他鼓勵退伍軍人如他自己，透過劇場、故事與音樂來述說自己的故事。他的團體聲音課程請到原住民藝術家與有色人種藝術家來表演，彼此切磋「賦予新聲音，提供幫助與教育，希望帶來啟發，創造新的團結。」

他在廣播訪談中這麼說。

佛瑞德不僅擅長辦活動，也會舉行儀式來幫助人們充實。在舉辦這類國際性活動時，佛瑞德認識兩位吟遊傳統的說故事長者啟發他這麼做。「他們教導我，在任何公眾集會之前，可以透過音樂、食物、歌唱來凝聚眾人成為一體，」佛瑞德說，「當我們討論應該如何一起來管理、前進時，我們已經在感官上契合，有追求美好的意願。吟遊者的角色是說故事、療癒、編織夢想，提醒我們，人們可以一起創造。我們可以一起實現。我們必須會夢想、想像與啟發，一起來慶祝。」

蘇珊時常與佛瑞德合作，在許多場合見識到他的本事。在一項特別的活動，超過一百位神經科學家開會討論他們的研究，蘇珊邀請佛瑞德來施展他的魔法。佛瑞德坐著聆聽科學家發表研究，包括一位醫師讀了一段關於心理創傷的故事。「他說的故事非常透徹與感人，」佛瑞德回憶，「對我而言，生活的藝術是處於當下，連結到整體，我們可以彼此扶持，一起來實現那種完整。」

佛瑞德請求讓他來唱那個故事。他讓全場讚嘆，以新的方式來體驗那個故事。佛瑞德提醒了所有人，**就算在最單調的時刻，我們也有能力建立驚奇與有意義的連結。**佛瑞德唱完之後，蘇珊記得大家都對那個故事有了全新的理解。

但是在二〇一八年，佛瑞德自己的故事展開了。經過仔細的網路搜尋，他的親生手足找到了他。重聚時的情緒難以形容。「我獲得了終極的幸福，知道了自己的出身，因為我一輩子都在往前走，不敢回頭看。」佛瑞德說，「我連繫到家人的那一天，第二天早上醒來時感覺我的視野擴大了。四面八方都看得一清二楚。」

佛瑞德示範了透過藝術來充實生活。活在歡樂中、活在心痛中、活在驚奇中，永遠如花朵般綻放，迎接自我與群體的完整。幫助其他人感受真實的充實，是佛瑞德的生活重心。「人性的本質是喚醒自己的真實自我與他人的連結，」他說，「我相信世界的創意有

極大的機會，尤其在此時，可以提醒彼此，生命與活著的美妙。」

我們都知道，每一個人都有這樣的種子，都能夠栽培我們的創意與充實。

當我們在群體中栽培藝術與文化，世界會變得如何？

第七章

創造群體

藝術的目標是揭露被答案所遮蔽的問題。

——詹姆斯‧伯德溫（James Baldwin），作家

當新冠疫情在二〇二〇年暫停了我們親身參與聚會的能力，我倆開始重新評估聚會、群體與連接的意義為何重要。過去十年，我們兩個見識與體驗到交易性的人際關係越來越大行其道，人們的交往是為了生產與輸出而不是更多的了解與意義。我們似乎都遠離了滋養與強化我們的成長性的互動。我們在自己生活中都感覺得到，也在整個世界裡看得到，讓群體的連結在今日顯得尤其重要。

自從人類誕生之初，我們聚集的方式就一直在改變，但相聚的理由沒有改變。人類是極社交化的動物，生理演化成歸屬於比自己更大的群體。我們需要彼此，如果沒有堅強與持久的連結如家人、朋友、同事與鄰居，沒有人際關係，我們無法存活，更別說茁壯。支持人類的群體生活至為重要，我們有獨特的能力來創意分享意念、想法與情緒。我們物種的成功在於：藝術創造文化、文化創造群體、群體創造人性。

超過兩億五千萬年的演化支持我們的社會化發展。要了解人類創意表達如何幫助群

體的建立，我們與演化生物學家愛德華‧威爾森在他二○二一年過世之前進行了一系列對話。愛德華對於自然世界的突破性研究受到舉世敬仰。他研究人類存在的基礎數十年，著作包括《一致性》與《創意的起源》，接受過許多節目與廣播的訪問。我們一起討論了藝術與美感經驗對人類發展的重要，愛德華對此議題有深入的思考。

與愛德華談話超過五分鐘，你就會被他無止盡的驚訝與好奇所吸引。完全不拘泥於形式，他會直指核心，說出他的想法。愛德華喜歡交談，我們的話題從藝術到生物多樣性，以及他相信我們會發現外星文化。

愛德華一開始就提到他四項重要領悟的第一項。「人類始於火光，」他告訴我們。

「我們的生活都要感謝火光。」

比太陽表面熱上六倍的閃電點燃了非洲大草原的樹叢，早期的直立猿人與智人撿起了這個寶貝，帶著它一起遷徙。我們的史前祖先馴服了野火，變成可控制的營火，帶回遮蔽處。這當然是早期人類進化的關鍵時刻，因為我們開始烤肉。採集加上狩獵，帶來了巨大的改變。吃肉不僅改變了我們的身體——從我們的牙齒到消化道——也需要複雜的溝通與合作。在白天時，有語言來處理基本的團體日常需求，從追蹤動物到照顧孩子、準備食物。

但是在晚上時，出現了驚人的情況。升起火堆、燃燒木材，有香氣的煙霧縈繞著。溫暖光芒照亮了臉，首次驅散了黑暗，提供了保護。人們從此渴望圍成一圈，凝視著閃爍的火焰，開始交流。

火焰促成了新的聚集方式，我們說故事、歌唱、舞蹈。我們創造神話與傳說，傳遞群體的道德倫理價值；我們慶祝、哀悼；我們開始一起唱歌活動，這些分享情感與聲音的時刻強化了連接，帶來集體轉變與群體的歡欣。

在火焰周圍，人類的創意表達發展出重要的意義建立與歸屬感。在這個場所開始形成所謂的「藝術」，讓我們存活的重要演化。藝術創作奠立了祖先的文化與群體基礎。刺激神經生物學的獎勵系統，這些早期的聚會培育了社會群體價值。研究者現在知道如此參與社會連結是腦部的鍛鍊：促進認知功能、降低壓力、消除憂鬱。透過鏡像神經元，我們得以建立同理心與彼此的了解。見識與欣賞藝術讓我們更了解自己與世界。

愛德華不僅在自己的研究中證實早期的藝術與文化誕生，也在化石與考古學找到證據，以及現存的群體保持著早期文明的生活方式。例如在直布羅陀與以色列的史前洞穴中有兩種火爐的證據。一種通常在入口處，是廚房。也是日常活動的繁忙中心。第二種是在更後方的空間，類似起居室，在岩石中有天然的通風口，這是大家圍爐社交的地方。

這是愛德華要分享的另一項關於演化的領悟：「就像螞蟻、蜜蜂、黃蜂與白蟻，人類是世上僅有的十九種社會化物種之一。換言之，我們會一起努力守護群體的未來。群體的選擇勝過個體的生存，加上直到今日都被我們重視的人類特質核心如同情心、同理心、團隊合作。」愛德華說，「利他精神是建立群體的必要，群體的部分成員為了整體的福祉而犧牲奉獻。」

也許不總是如此，但人類歷史上選擇群體與利他要多於孤立與自私，因為從演化的觀點來看，無法化解的敵對關係是自尋死路。

我們的祖先要達成合作，必須有新的方式來表達意願與複雜思維和情感。我們發展出先進的技術來溝通，表達個人與群體的身分。我們挖土出來塑成人像，把岩石磨成顏料來畫身體，收集彩色羽毛來當裝飾與儀式用品。我們開始對大自然賦予象徵與意義，透過創造的意象來表達在真實世界上，堅強的社交能力成為遺傳上的優勢，美感的區分成為社會身分地位的途徑。

擁有複雜情感的腦部也因此而強化，這是愛德華的第三項領悟：「很興奮看到我們祖先越來越能夠傳達複雜的情感，相互引發特定的情緒反應。」他說。

例如說故事。故事誕生於述說者的想像，能夠把聆聽者帶到另一個時空。故事提供了

重要的訊息與意義，且腦部會分泌大量化學物質並把故事刻畫在海馬迴。現在我們了解情緒內容越強，故事的記憶就越深刻。人類能夠完全從心智中創造故事來傳達重要的感受、理念、情緒與分享知識，這是我們發展出來的能力之一，以分享與美感的方式理解這個世界。

說故事啟動了腦部強烈的神經反應，讓我們連結理念與述說的人。二〇一〇年，普林斯頓大學的研究者用功能性磁振造影來觀察說故事的人與聽者的腦部。他們特別注意時空活動：腦部反應的位置與時間。他們為說故事的人做出腦部活動的地圖，然後把地圖與聽者的腦部活動地圖重疊。猜猜看怎麼了？他們發現雙方的腦部活動是成對的。

這被稱為**神經耦合或鏡像**，因為我們的腦會反映說故事者的活動。研究者的結論是，神經耦合越強，對故事的理解就越強，故事越鮮明，我們腦部的活動就越能與說故事的人配對。故事鮮明與否有很多因素，包括我們在學習與充實那一章所談過的那些神經化學情緒反應。好奇、讚嘆、驚喜、幽默、新奇。就算我們知道故事的結局，還是可以很鮮明：我們的腦部把記憶記錄為日常的敘事——如果發生了**A**，就會有**B**——一個好故事能很鮮明。腦部本身是天生的說故事者，時時努力把各種外來相關的回憶，也會讓故事感覺更鮮明。腦部本身是天生的說故事者，時時努力把各種外來刺激放入敘事中。

結果我們的腦部大幅成長、腦容量大增，主要是在前額葉。尚未成為人類的祖先腦容量接近黑猩猩，但很快（從演化的時間來看），智人的腦容量增加了三倍。我們創造了新的方式來表達複雜情感與分享經驗，腦部也創造了新的藝術創作方式。

我們演化出把複雜情緒與意念轉變為可傳達的藝術形式的能力，跨越個體與其他人之間的距離。如西北大學神經科學家與心理學家麗莎・費德曼・巴瑞特（Lisa Feldman Barrett）的簡潔說明：「世上所有生物中，只有人類懂得捏造事情，讓事情成真。」

這種現象的演化價值，是愛德華的最後一項領悟：「現在我們能夠透過想像力與創性思維來創造一個新未來。」那正是我們數百萬年來一直在做的。

藝術是演化

人類開始遷移到世界各地，我們祖先建立了永久的營地，原住民文化出現，帶著史前家族傳承下來的知識。

藝術是一種溝通的形式，我們開始精通藝術來表達情感、信仰與觀察。「製作與創造是人類的基本需求，」愛德華在一次談話中告訴我們。「然後我們的需求擴展到繪畫、雕

刻、製造工具、解決複雜問題，透過創意、發明、反覆實驗與嘗試錯誤。」

使用地方環境資源，這些新成立的群體發展了食譜與烹飪。他們開始繪畫與雕刻；創造了衣物、身體彩繪、個人裝飾與紋身；改良了陶藝、珠寶製作與紡織，甚至開始從不同觀點來摸索複雜的結構。例如原住民藝術家以空中的視野來繪製出地圖。

語言與文字從一開始的洞穴符號大幅進步，擴展了人類的創造力。讓我們能傳遞歷代的知識，我們超越了其他只能從周圍同伴身上學習生存的動物。這也讓人類有時間來創作，繼續擴大腦容量，因為我們發展出更多行為，就需要更多腦細胞。

原住民文化運用創意與新的製作方式來傳達社會價值與信仰，有趣的是他們的創作雖然因地點而異，但都包含了類似的意願來連結、溝通與建立情感。今日，全世界超過五千個原住民族群遍布於九十個國家，約四億七千五百萬人，或全球人口的百分之五。每一個族群都很獨特，但在歷史上與今日的相同之處是他們都使用藝術與美感來強化群體。

為了了解早期群體如何用藝術來建立文化，我們要介紹兩個原住民族群的文化領導者，彼此相距遙遠，位於地球的兩端。

首先是美國西南部，菲利普・圖瓦萊斯提瓦（Phillip Tuwaletstiwa）與茱蒂・圖瓦萊斯提瓦夫婦的家。

菲利普是霍比族原住民。茱蒂是第三章提過的視覺藝術家。我們來到圖瓦萊斯提瓦夫婦在新墨西哥州加利斯提歐的住處，位於一個山谷盆地，周圍是紅土山丘。這一天，我們聞著鼠尾草的香氣，看著太陽在天際舞弄著光線。

茱蒂以她的招牌溫暖微笑歡迎我們。菲利普穿著汗衫，上面印著「別擔心身為霍比族」，還有牛仔褲，後來知道那是他的標準服裝。現在他們都是八十歲出頭，結婚超過了三十年，彼此的默契盡在不言中。

在他們家中，我們被驚人的霍比族卡奇納娃娃所吸引——霍比族男人用白楊木樹根雕刻而成，卡奇納娃娃象徵著霍比族的神靈卡奇納斯（Kachinas）。卡奇納斯是霍比族數百年儀式的一部分，發源自美國西南部。突然感覺這個房間不只我們四人在場。

「藝術、生活、身分認同，仍然是霍比族文化不可分割的。」茱蒂說。霍比族繼續創造、慶祝、舉行儀式，就像數百年前的祖先一樣。

「這些創意表現強化了社會的理念，如果行為得當，就是走在霍比之道上。」菲利普說。

艾薇認識菲利普與茱蒂超過了二十年。她在加利斯提歐的社區中心年度辣醬比賽見到他們。艾薇在二〇〇四年於加利斯提歐買下一間房子，想見見鄰居。這個小鎮人口不到

三百人，艾薇常開玩笑說她是去那裡「進補」大自然。

他們三個立刻因為菲利普贏得了比賽而結識。「對霍比族而言，烹飪是一門藝術。」他告訴我們。難怪那一天菲利普贏得了比賽。他的辣醬有高湯、番茄、洋蔥、辣椒與一些香料。「不用豆子。」他強調。

「但是在霍比，很多菜色是以玉米為主。我要來說說玉米。玉米是生命。」菲利普繼續說。許多菜色是為了玉米，也就是沙漠文化的主食。霍比族學會在乾燥地區種植食物，代代相傳保存種子與種植的儀式。「用木桿在大地之母挖出一個深洞。放入幾顆玉米，用沙子掩埋。種子發芽成長，成為了玉米寶寶。你必須照料它們。玉米是生命的象徵：你要保護幼小的玉米。有時要在周圍建造小防風牆。給它們水分、為它們驅趕掠食者如烏鴉與兔子。」

霍比族對玉米的生命階段有超過二十種不同稱呼，從懷胎到死亡。霍比族用這一種食材於許多菜色，使之昇華。許多儀式與慶典是建立於玉米與水氣：歌唱、舞蹈、祈禱、故事，彰顯霍比族神靈與慶祝自然世界。所有人不分老幼都有角色可扮演也都參與。對霍比族而言，「藝術是非常民主的過程。」菲利普說。

霍比族的創意表達有許多形式，包括編織、陶藝、珠寶、雕刻。不管成品如何，共通

的象徵透過某種視覺速寫來表達特定的意義。

其中一個美麗的例子就是卡奇納娃娃。「藝術是抽象的、具體的、充滿譬喻的，藝術充滿了符號與象徵。」茱蒂拿起兩個很獨特的卡奇納娃娃說。第一個叫「賽跑者」，黑色的，兩條紅線畫過圓眼與嘴。方形的頭裝在簡單的黑色身體上，雙手放在腹部。第二個叫「烏鴉之母」，卡奇納斯的母親。她穿著精緻的裙裝，高高的草鞋配上一條圍巾，頭上有翅膀。茱蒂與菲利普解釋每一個娃娃的角色與本質，以及傳述這些故事的慶典。

在慶典中，旋律、歌曲與個人的動作聚集成一個整體。關於神祕、危險、恐懼、歡笑、驕傲與快樂的故事被一再傳誦。透過這些古代的經驗，在人類存在的道路上出現了共享的理解。

茱蒂提醒我們，原住民文化不是穿戲服與道具來吸引觀光客。「霍比族是古老的群體置身於現代世界。」她說。透過日常儀式與深入的慶典週期，霍比族的傳統能夠歷代相傳，生活的智慧得以強化。

對於快樂與幸福的神經生物學研究發現，人類的聚會與共同的動作和聲音在我們身體與腦部所產生的愉悅是有生理上的關連。在愉悅的時刻會分泌多巴胺、催產素、血清素與腦內啡，在我們預期與回憶這些時刻時也會。音樂與舞蹈會增加所有這些神經傳導物質的

分泌。

透過玉米與卡奇納的儀式慶典，霍比族啟動了這些強烈的感情化學物質來團結人民。

這些群體活動用音樂、舞蹈與表演來啟動腦部的連結，研究顯示分泌多巴胺、血清素與催產素時也會產生深度的利他精神、喜悅、讚嘆與歡樂。

距離茱蒂與菲利普半個地球之外，傑隆・凱文納（Jerome Kavanagh）是紐西蘭奧特亞羅瓦的作曲家與藝術家，演奏毛利樂器「東加波羅」。傑隆來自北島，他的部落祖先住在海岸與內陸區域。

傑隆的全身都有被稱為「塔摩科」的先人歷史紋身。塔摩科反映了祖先與自己的個人歷史。每一個記號都是傑隆家族傳承的獨特標記，說明了他的角色以及他與其他人的關係。他的身體是活生生的藝術平臺，彰顯了他在毛利世界的位置──毛利世界尊重所有生物與非生物的連結與關係。

「這些標記在毛利世界隨處可見，」傑隆告訴我們。「我們有一個概念叫『旺納卡』，大家一起創造時間與空間。在旺納卡時，這些故事與儀式被分享、被實踐、被傳承、被建構到我們的文化之中。」

他說故事的毛利文是「普拉考」，意思是說話樹，「由此立刻可知我們與大自然的

連結，那是終極的現實，」他說，「毛利文化與藝術的一切都是關於大自然世界與平衡。

彰顯一切都有連結，一切都很重要——就連一片小草地，一顆沙粒，一滴水。全部都很重要。我的長輩會說，『別談你的河流。去跟你的河流交談。』」

毛利藝術在日常生活也有功能價值。

樂器東加波羅至今仍用來療癒、傳達訊息、標示生命階段以及其他慶典。由天然材質製成，反映了大自然的聲音如風，海洋與鳥群。

毛利文的藝術創作是「毛希圖」，與西方的藝術概念不一樣。延續了祖先對於大自然的文化回應。

「我們所做的是關於尊重。我們的文化、藝術，是關於我們如何服務族人。」傑隆說。

一天我們交談時，傑隆剛雕刻完成一支「普托瑞諾」，那是用當地貝殼杉所做的木笛。他花了幾小時為一名新生兒的父母製作這個文化樂器，歡迎他們的孩子來到世上。

「這種樂器有三種不同的演奏方式，在這種樂器的故事中，有很多主題是關於大自然與群體的連結與智慧。這些故事從我們祖先傳承下來，幫助我們在現代生活找到方向。」傑隆分享。「我們的文化連接了彼此，抽除了西方的孤獨英雄概念。如果我們每個人都有

所貢獻，對大家都會比較好過。」

我們的談話時常回到科學與藝術，傑隆告訴我們，他時常在新聞中看到新的科學發現，他很肯定「毛利人已經有那些知識，但用不同的方式記錄，以故事、藝術的形式。」

碰到這種情況，族人會開一點玩笑。傑隆說，「啊，我們已經知道了。小時候就聽說了那玩意兒。他們現在才說是科學發現？」

就算我們溝通的方式有所演進，這些原始的藝術溝通價值未變。根植於我們生理上對於群體的重視，我們兩個看到基本價值透過創意表達、藝術、美感經驗與文化被編織起來、建立連結。當我們把這些價值付諸行動，就算是最微小的方式，我們都得以充實。

一種方式是**對大自然保持尊重與敬意，人性需要連結大自然與其他物種。**大自然也是原住民文化的核心，慶典與儀式的時間要順應大自然的循環，啟發了藝術的創造。

另一個重要的原則是**讓藝術成為日常**。早期文化並沒有「藝術」這個字眼，但創意表達是日常生活不可分割的。創意活動有民主性，因為大家都參與，不分程度、年齡或性別。創作者與觀賞者之間沒有界線。多元與互補的力量受到表揚。能夠讓各種聲音、理念與技能一起來滿足群體的需求、認同與成長。

把藝術用在日常生活中，能夠強化共享的願景。透過可用的資源來表達與強化信仰系

統與群體原則。對原住民文化而言，就是陶藝、繪畫、編織、農業、造屋——還有儀式行為如歌唱、舞蹈與神話故事。今日有各種材質與科技來創造意義。

藝術奠立了基礎來創造昇華，強化群體生活中的情感連結。我們的文化塑造出對自己的感知。象徵、符號與譬喻來強化意義，通常代代相傳。這些文化器物代表了價值與信仰，讓群體確保堅強與生存。也許最重要的是，創意表達以歌唱、故事、預言、神話、舞蹈等等儀式來重複進行，強化了信仰、認同與團結。

再次連結文化

霍比族與毛利人是堅強而活躍的原住民族群。但就像世上許多族群，他們面臨嚴重的阻礙與壓迫。瑪莉亞・羅莎瑞歐・傑克森（Maria Rosario Jackson）發現歷史上被邊緣化的族群——被迫接受同化，文化被貶低與抹除——在她所謂的「根文化」受到了傷害。瑪莉亞是亞利桑那州立大學的教授、國家藝術基金會的主席。她在專業上研究群體復甦、系統改變、多元觀點的群體藝術文化，包括高等教育、智庫、慈善工作、政府與各種非營利組織。

她說，我們需要有地方讓人修復他們的根文化，同時創造新傳統。他們可以思考自己的個體與集體形象，同時有機會想像未來。

瑪莉亞的事業開始於三十年前，她想要設法解決她所謂的「不良問題」——複雜而多層面的問題，包括種族歧視與社會不公。當她開始在工作上提倡藝術與文化，同事們無法了解一個致力於社會正義與改革的人，為何會把精神放在藝術上。「他們認為我迷失了。他們說，『你關心低收入家庭、貧困、不公、種族歧視……你為何要做這些藝術與文化的玩意兒？』」

但瑪莉亞知道當人們受到壓迫，首先被剝奪的是他們的文學、語言、藝術。「能夠個別與集體地進入過去、現在與未來，不帶外來的批判，是非常重要的。」她說。了解與滋養創意表達的機會，建立特別的地方來整合公共衛生與群體發展，以及藝術與文化支持身分認同的重生與進步，是瑪莉亞的重要工作。

就像愛德華、菲利普與茉蒂，她了解藝術是人類對世界的探究。「但是，」她說，「如果沒有地方來創造、製作、探究世界，弄清楚你們要如何一起克服挑戰，那麼就無法有真實的參與。在那個地方，多元與接納是美德。」許多族群流離失所，他們建立文化的能力受到傷害。

瑪莉亞把能夠恢復我們完整自我與群體創意的地方稱為「文化廚房」，我們喜歡這個譬喻。廚房在家中是傳統的交流地點。可以私密地邀請大家進行親密的對話。也可以邀請外人進來，在你的餐桌上進食。「文化廚房是讓大家來集思廣益，探究個人與集體的意願與公眾的福祉。」她告訴我們。「在廚房的工作是修補、滋養與進化，關於創作與分享。藝術、文化、創意與傳承都是重要的部分。」如同在家中，邀請他人是由主人來決定。重要的是人們能決定自己的道路。

「文化廚房有許多形式，但都提出問題：我是誰？我們在這變化的環境是什麼？我們能帶來什麼？我們帶來的聲音或貢獻有何意義？」

「我們總是把藝術或創意表達當成消費的小玩意兒，」她說，「或可以消費的產品。然後才會計算消費價值。那只是更大局面的一個小角，還有製作、執行、教導、批評、成為完整。文化廚房時常會有那樣的完整參與。」

有一個地方實踐了瑪莉亞的文化廚房概念，芝加哥東南邊一處菜園與社區中心，叫作「甜水基金會」，占地約幾個街區。麥克阿瑟天才獎學金得主伊曼紐‧普拉特（Emmanuel Pratt）於二〇一四年開始他的「再生社區發展」。伊曼紐在康乃爾大學與哥倫比亞大學完成了都市計畫與建築的雙學位，研究所畢業後，他來到芝加哥構思出藍圖，建立一個以居

民為推動力，結合大自然與社區藝術家的綠洲。

這裡有兩畝大的城市用地，碎木片覆蓋的小徑穿過數百個整齊排列的苗圃，種植著甘藍菜、瑞士甜菜、番茄與南瓜。蜜蜂在向日葵中穿梭，一度缺席的鳥類成群歸來，在新種下的水果樹上築巢。

「這地方可收服你的所有感官知覺。完全就是一座療癒花園。」伊曼紐說。菜園的美感、色彩與造型，表達了對生物的喜愛與對大自然的尊重。「光是挖土就會讓人更幸福。」他說。

事實上，科學家發現**撥弄土壤中的微生物確實能改善腦部功能與心情**。園藝是實際的行動，但也是一種創意表達，可以增加血清素，這是穩定情緒、帶來幸福感的荷爾蒙。園藝是一種美感表達的美好綜合形式，對創作者與觀賞者都有益處。

二〇二〇年，普林斯頓大學的環境工程師進行一項研究，觀察三百七十位城市園藝家，用一種共通的量表來測量他們的情緒健康狀況。這個量表追蹤幸福感與意義感，還有這些顛峰正面情緒的體驗頻率。他們發現在家中做園藝有很高的情緒健康指數，特別是住在低收入區域的人。

恩格伍德區被稱為「芝加哥的謀殺首都」。幾乎一半居民活在貧窮線之下；到處可見

被查封的房子與空地。這個地方在多年的艱苦邊緣化、種族劃分之後，失去了社會連結。這個地方就像許多其他地方一樣被歸類為「衰敗」。

「你知不知道，這個詞彙其實來自於農業？」伊曼紐說，他帶領我們虛擬參觀甜水基金會。

他指出這個字眼也有枯萎的意思，農作物無法存活下去。「當枯萎變成現實之後，會有一種粗曠的美感。這是壓迫的美感，無人的房子與土地，長滿了野草。這一切都啃噬了社區。但現在說『夠了，我們要建立一個空間，讓人可以在城市裡再次活得像人一樣。』我們現在處於復甦的過程──難以預料，必須了解一個地方如何從枯萎到成長。我想二十一世紀的城市規畫者真的需要懂得這個過程。」他說。

但社區的復甦通常是交由外來的開發者，而不是當成社區本身的機會。伊曼紐說這種「衰敗／復甦衝突」會造成「缺席的生態」。

甜水基金會改變這種缺席，把一處廢棄的兩畝空地重新劃分為住宅區中的商業農耕用地。「如果你覺得過程很容易，把一處廢棄的兩畝空地重新劃分為住宅區中的商業農耕用地。「如果你覺得過程很容易，讓我告訴你公文的量有多驚人。」伊曼紐笑著說。

接下來，他們把對街的一幢法拍屋改建成菜園的罐頭店。外面有鮮豔的壁畫來吸引鄰居。「我們開始聚集人們到這間屋子來，把這幢價值下跌的房地產變成一所社區學校的前

身。」

在一間教室，社區的學生學習魚菜共生與農耕。在另一間教室，一位廚師用菜園種出來的食材來教烹飪課。「當南瓜成熟時，可以看到這裡將它製作成精美佳餚。」他說。

他們稱之為「思作屋」。他們在這裡想像、組合這些想法，達成共識後，實現這些想法。這是麗莎費德曼巴瑞特所說的我們「人類美感創意」的實踐。他們想像，然後創作。

「我們自稱是對策者，」伊曼紐說，「我們被問題所圍繞，但我們找到對策。思考、想像、實現、做出來、出售。這是我們的作法。」

甜水基金會使用藝術、建築、設計與農耕，還有魚菜共生、木工、城市規畫來建造社區。

菜園中的步道是現場木工店的木屑所鋪成，社區的年輕人來這裡學習建造。他們把貨物棧板與市中心高樓工程包裝高價玻璃的木板製作成花床、種植箱與溫室，還有戶外鞦韆與長椅。

這個地方也表揚日常的藝術，了解家常菜的香味與單純的聚會可以成為豐富美感的行動。「共享食物的社交重要性被嚴重低估。」伊曼紐說。

研究顯示共享食物對我們的情緒與行為有實際的影響。進食是實際的需求，也是文化

需求。食物的美感、擺盤之美、我們的感官如何接收，都是正在研究的美感經驗。島葉皮質是主管我們味覺的主要區域，也參與身體與情緒經驗。當我們一起進食時，吃起來更可口。耶魯心理學家爾文‧詹尼斯（Irving Janis）也觀察到一起進食會改變我們的溝通。通常我們會更配合，團隊工作的效果更好，建立更緊密的關係。

甜水基金會有也與鄰居一起建立的共享願景，有多元的聲音，大家的力量便能互補。隨處可見象徵與譬喻，包括一個欣欣向榮的菜園取代了衰敗的城市。信念與技能不僅在教室裡被強調，也放在這裡的訊息中：甜水基金會的標語是「社區成長中」。

還有更大的連結到我們的內在生活。「這些美感上的改變也讓對話開始改變，」伊曼紐說，「這是內在的轉變，不只是土地與家庭，也是個人的、情感的、靈性的。美感開始塑造我們的內在自我。」

社區決定自己需要什麼。內在的聲音得到尊重與傾聽。伊曼紐與建立甜水基金會的人知道一個事實：社區來自於內心。社會常犯的錯誤是告訴別人要扮演什麼。但如城市改革人士珍‧傑可布（Jane Jacobs）所言：「每個社區都有自己再生的種子。」

吉兒‧松克（Jill Sonke）是佛羅里達大學醫療藝術中心的研究主任，多年來她創辦了很多藝術、健康與公共衛生課程。吉兒是舞者，她把舞蹈與其他藝術創作帶入醫院，兩年

後，她協助創辦了「醫療藝術中心」。

二〇二〇年，吉兒成立了「流行病學藝術實驗室」，國家藝術基金會設在佛羅里達大學的研究實驗室，並與倫敦學院大學的黛西‧范科特共同主持，研究者進行流行病學分析來了解藝術與文化活動對美國人民健康的影響。她們研究創意活動如聆聽與演奏音樂、創意寫作、說故事、劇場、舞蹈、園藝、烹飪與逛博物館如何改變個體與群體的健康狀況。她們的資料顯示藝術直接影響健康與幸福。「當人們透過藝術而體驗到自我昇華的時刻，他們擴展了知覺，以不同的方式看世界。」吉兒說，「他們看自己也不一樣。這些時刻尤其值得記住。我們記得**獨樹一幟的美感經驗，對感官有持久的影響，有助於自我能力。」**

這種對於藝術、健康與群體的理解成為了全球化的運動，被稱為社會處方，我們先前在書中談過。

美國的一個例子是麻薩諸塞州的「CultureRx 計畫」，連結醫師、社工、治療師、社區領導者，把藝術當處方開給全州居民。計畫於二〇二〇年實施，讓全州的許多醫療保健人員有機會介紹藝術與文化體驗給他們的病人或客戶。「研究顯示接觸文化可以幫助弱勢人口；可以鼓勵體能活動，減輕壓力與孤獨，幫助戒毒；也成為處理社會問題如貧困、種

族歧視、環境惡化的主要因素——比傳統醫療保健要便宜許多。」計畫領導人解釋。

塔莎・葛登（Tasha Golden）是公共衛生科學博士與IAM Lab 研究主任，負責評估 CultureRX 計畫有什麼需要改進、是否可以擴大或重複。塔莎說：「我看到這項計畫是一個範例，可以加強美國現有的社區照料模式。目前大多數的社區照顧組織有基本服務，但缺少了心理健康與社會連結。藝術組織通常能夠讓參與者連結到健康與社會服務。所以不僅讓照顧者有更多機會介紹社區藝術，也能真正讓藝術與文化進入社區照顧之中。如此一來，我們可以改善照顧的管道，加強社區的健康。」

孤獨與連結

當維偉克・莫西（Vivek Murthy）於二○一四年成為美國第十九任衛生署署長後，他決定在美國旅行一圈，好了解美國人所面對的健康狀況。身為醫師的莫西預期看到生理疾病增加，從心臟疾病與糖尿病到流行病規模的過胖。他確實看到了，但在這一切真正的生理問題之下，潛藏著一個讓人驚訝的心理問題：孤獨。

莫西來到各地住家與後院與教堂地下室，傾聽人們描述缺少歸屬感。他很快就明白

「我們需要更深入了解孤獨、社會連結、生理與心理健康之間的關係。」他在他的著作《當我們一起》中解釋。「我們很多人常接觸到孤獨的人，就算我們沒發現。」莫西說。

孤獨被稱為我們這個時代視而不見的心理危機。

雖然孤獨有時候是有益的休養，人類並不適合總是孤獨或感覺與人失去連結。我們是社會化生物，需要其他人的支持才能茁壯。這種痛苦而共通的情緒是演化來提醒我們，社會關係與群體讓我們得以生存，免於外來的威脅。但我們的腦部也演化成期待他人的在場。

過久的孤單對於我們如何詮釋世界有很深的影響。

當我們感到孤獨時，對日常的要求會感覺比較沉重。但如果我們握著信任與所愛之人的手，腦部會覺得威脅比較不可怕。觸摸是重要的感官。皮膚接觸皮膚，感覺安全與連結，減少腦部區域對於威脅產生反應的血液流動。麻省理工學院對於孤獨的一項研究，孤單十小時的人會渴望與人接觸有如渴望食物。

莫西在書中指出三種不同的社交生活層面需要感覺連結。「親密或情緒性的孤獨是渴望有親密、可信任的夥伴——分享感情與信任。」他寫道。「人際或社會性的孤獨是渴望有高品質的友誼與社交支持。集體的孤獨是渴望有一群人或組織來分享你的目標與興趣。

在這些層面缺少人際關係就會讓我們孤獨，說明了為什麼就算有婚姻支持，仍會感到孤

獨，渴望朋友與群體。」

至少有一半的人時常會感到孤獨。超過三分之一的人此刻正感到孤獨。當我們孤獨時，「我們感覺失去連結、不重要、不完整。」傑若米・諾貝爾（Jeremy Nobel）說，他創立了「藝術與療癒基金會」。

二〇一六年，傑若米推出「不孤獨計畫」來探討透過藝術減輕孤獨的負擔。他們的「校園不孤獨計畫」協助十八歲到二十四歲的脆弱成年階段；「社區不孤獨計畫」幫助感覺被一般大眾排擠的人以找到支持；「職場不孤獨計畫」幫助企業找出孤獨的員工。

孤獨在老年人身上很常見，所以「老年不孤獨計畫」幫助減輕這種孤獨。如莫西所言，你可以在生命其他地方感到滿足，但在工作上或群體中仍感到孤獨。基金會贊助許多藝術經驗來尋找連結，包括編織與縫紉、舞蹈派對、說故事，提供個別的意義經驗與共享的時間。參與者表達感覺被看到與聽到，心情大幅改善。

接下來，傑若米舉辦「不孤獨電影節」，放映短片來讓觀眾有機會「學習、歡笑、哭泣、微笑，與最重要的：連結。」在最近收到的一部影片中，一位黑人因爲口吃而被排擠。他感覺孤獨，直到他碰到了一個溜溜球表演團體。他們稱爲「拋投表演」，有如魔術表演。這不是一般的溜溜球。音樂、動作、舞蹈與技術結合成一種美麗的藝術形式，就像

溜溜球版的太陽馬戲團。傑若米說，「當他找到了他的藝術形式，讓他有了目標。他的溜溜球技術與比賽獲獎提供了自我價值感，感覺自己完成了重要的事情，他是有意義的，能夠認出自己的孤獨感，用創意的方式表達自己，在他的拋投同伴中找到了接納與肯定。」

與我們的社會化頭腦同步行動

參與群體的能力對我們生存與健康非常重要，加州大學洛杉磯分校心理學家與神經科學家馬修・利柏曼（Matthew Lieberman）的著作《社交天性》探討其中的原因。馬修研究我們的預設模式網路與社會意識的關係。當我們的大腦停止參與活動，如解開數學問題或遵從駕駛方向，就會立刻回到休息狀態。當你休息時，就算只是一兩秒鐘，預設模式網路就會上線。馬修告訴《大西洋月刊》雜誌，「預設網路模式指引我們去揣摩別人的想法──他們的意念、感覺與目標。」特別是關於我們與世界的關係、我們該何去何從？

進行分析思維時（前額葉皮質的中心功能），我們的社會意識會安靜下來。但當我們完成分析後，馬修所謂的「社會腦」就會回到預設的上線狀態。每當你的大腦有機會休息時，預設模式網路就會出現。

「演化認為腦部在空閒時最適合去做的是準備以社會化觀點來看世界。」他告訴《大西洋》雜誌。還有，當我們處於這種社會化的心態，比較願意透過語言與創意表達來與其他人分享我們獨特的思維與理念。體驗或創作藝術時，我們有獨特的能力看出複雜的模式、特質、感覺與情緒來產生意義。

在馬修與妻子社會心理學家娜歐米・艾森柏格（Naomi I. Eisenberger）進行的一項研究中，讓人接受功能性磁振造影的同時玩一個名叫《生化球》的電玩。參與者以為他們是與其他人玩一個拋接虛擬美式足球的遊戲，事實上，他們的對手是刻意設計成忽略他們的電腦程式。人類玩家以為其他玩遊戲的人不拋球給他們。腦部掃描顯示他們被忽略時感覺受到排擠所導致的痛苦反應就像身體受傷一樣嚴重。「理性上我們會說被忽略沒關係，但任何形式的排擠會自動被腦部記錄下來，其機制類似身體疼痛的經驗。」馬修在公布研究時說。

最近神經科學家觀察他們所謂的「社會化腦部連接組」，也就是我們擁有的社會能力是來自於腦部不同區域的互動。他們研發出社會化腦部網路的神經建構模型。

二〇二三年，來自加拿大、英國與荷蘭的研究者特別觀察藝術如何啟動這種社會化腦部。他們的發現寫成一篇論文《超越眼睛所見：藝術啟動社會化腦部》，出版於《神經科部。

學前沿》期刊中，他們認為「社會化腦部有種神經基礎」，對於藝術在神經學上對我們的影響「提出了重要的應用」。他們的研究使用來自將近四千份獨立的功能性磁振造影與正子斷層掃描，以及兩萬兩千七百一十二位健康成人的資料來判斷我們社會性腦部連結組的範圍。

正如我們學習與使用社會化能力時，腦部許多區域會亮起來，藝術也會觸及腦部的多重部位。研究者發現「藝術基本上觸及社會化腦部」，他們顯示「藝術處理地圖與社會化腦部連接組重疊——至今最詳細的人類社會認知控制神經圖。」

研究者表示，「藝術的本質是一種社會架構，因此接觸藝術會啟動複雜社會行為的相同腦部網路。」因此，他們說，「我們認為，藝術作品的意義與經驗總是在社會背景下所創造的。藝術讓我們反思周圍的世界，但單一藝術作品的效果不能被假設是共通的，而是高度取決於觀者的個人知識與經驗，以及他們的社會與文化環境。」他們進一步的結論：「藝術有可能成為一種有力的新工具，來了解、診斷與治療社會化情緒腦的失調。」

音樂家與藝術家大衛‧伯恩（David Byrne）的生命旅程透過創意表達而更融入社會。許多人知道大衛是傑出新浪潮樂團「臉部特寫」的領導者，但大衛不認為自己是搖滾明星。他的主要興趣是用藝術、音樂與合作來創意連結，用好奇心來建立群體。

二〇一八年，他創辦了「漿果鵑屬基金會」，讓藝術家、科學家、新聞記者、教育者、科技業者與更多人來研發、生產、啟發計畫觸及全世界觀眾。

「多年前，我發現自己在社交上很不自在，我有社交溝通的困難。」大衛告訴我們。

「然後我發現音樂成為了一種社交表達的方式。我覺得很難在正常社交場合與人一對一的溝通，但我可以寫歌與表演、站上舞臺，做一些搞怪的事情，看起來很外向。然後走下舞臺，我就立刻變回一個內向的人。但我有片刻時間可以對世界，或對一小群觀眾，表達『這就是我，這是我感興趣的，這是我的思維。我在這裡。』」

很快，大衛發現在這種表演中還有其他的東西、團體互動中的奇妙。「我感覺與我一起表演的人有一種群體感。我變得比較放鬆，並走出了自己的小殼。音樂與表演也變得更是群體的經驗。現在我在社交上相當自在，也許不論如何都會如此，但我覺得我表演與創作音樂是參與群體的一種方式。」

大衛的作品非常廣泛與多元，但宗旨都是讓人們一起參與運動、藝術、歌唱來建立連結。他用藝術來了解自己、了解他與人的關係，他在世界上的位置，這種與他人連結的能力是他的意義所在。

大衛開始把越來越多的科學研究加入到作品之中。《美國烏托邦》是大衛獲獎的百老

匯秀，開場時他手上捧著一個腦，談論我們頭腦裡被消除的神經連結。他很想知道腦部如何運作，如何透過藝術與文化影響我們的行為。

蘇珊於二〇一九年在紐約的小劇場看到大衛的表演，她被豐富的美感細節所震撼。她發現在表演開始之前，劇場中有鳥兒鳴叫。然後，舞臺上的人造環境與表演者的動作，還有大自然的聲音點亮了她的腦部。

大衛說，「當你與人們一起行動，尤其是一起同步擺動，或一起同步唱歌，你們會產生一種各自獨立時所沒有的連結。想一想如行軍或軍樂隊或跳方格舞——立刻就有堅強的同儕之情。」

他說的是身體一起同步行動時會建立很強的社會連結與歸屬感。研究顯示當我們與其他人同步時，我們的慷慨、信任與包容度會增加。同步協調的動作會傳達「增強的情感」，這是多倫多大學心理學家與同步研究者蘿拉・賽瑞利（Laura Cirelli）的說法，其原因現在才開始被了解。在《科學美國》的一篇文章中，引述賽瑞利說明這種現象：「對我們的強烈影響是因為神經荷爾蒙、認知與知覺因素的組合，」她說，「這是複雜的互動。」她說還有證據顯示「我們有同步性的傾向，這是人類演化上的選擇，部分是因為能夠與許多人立刻即時連結，得到生存上的優勢。」

那正是蘇珊離開劇場後的情況。她覺得自己剛與五百位親密好友參加了演唱會。她也覺得煥然一新、快樂而幸福。這是當說故事、唱歌與舞蹈在團體中緊密連繫的結果，在生理上與情緒上改變了我們。

當新冠疫情封閉了所有人的內心，大衛決定成立「社交距離舞蹈俱樂部」。隔離快要結束時，他與夥伴在紐約軍械庫舉辦一晚的派對，受邀參加的客人都有專屬的聚光燈，與其他人保持安全距離，並由大衛喊出「舞步」。「我們都有自己內在的舞步或身體的反應，同時我們也自動調整與反映周圍其他人的動作。」他說。

大衛發現就算是個人的舞蹈，房間中的人也自動形成了小群體。「你與其他參與者有一種連結，可以很單純，但也很昇華，大家開始看到自己是一種社會生物，」大衛說，「你放下了自己與日常的擔憂，與其他人連結。也許只是一晚，也許只是因為你們喜歡同樣的音樂。我們與其他人交流，在那天晚上形成了更大的群體。」

在這場活動之前，大衛寄了影片給舞蹈俱樂部的參與者，示範最後一首歌的一組簡單舞步。「我要看看我們是否能展現同步行動的感覺。我的意思是，我們一直都在跳舞，在生命中運行，然後當我們同步行動，那超級有力量的！不是可以虛擬出來的。」結束時，有人哭泣，有人歡笑。大家都與高采烈，就算是保持社交距離。

這樣的創意經驗非常獨特，來自不同背景的人透過歌唱與動作連結在一起。這種加入了更大整體的經驗非常昇華。

「在這種時刻，你所得到的超過了你所給予的，」大衛解釋。「你在福音教堂中看得到，也能在很多其他地方看得到這種狂喜。之後大家回到各自的生活中，但他們有了不同的體驗，超過了他們的個體性。」

同步行動跨越了自我與其他人的鴻溝，形成了暫時但堅固的連結。歸屬感會伴隨著我們離開，這是一種快感，來自於腦內啡。

大衛相信我們都能創造這些火花，這些時刻邀請我們的創意自我接觸他人，建立正面健康的群體。他繼續點燃這些火花。

我們這個物種以火花展開在這個龐大星球上的漫長旅程。我們歷經千辛萬苦，學會了以無止盡的方式來表達自己，美麗而神祕，有時好笑、謙遜而微妙，孕育出能量來連結我們成為社會上負責任的一員。

創造堅強的群體，繼續發生在社會各層面上，世界的每一個角落以及原住民文化。無論是家庭、學校、職場、社區——我們都會相聚在一起。網路與社群媒體成為全球的虛擬營火，有力量大幅強化與支持健康的群體成長，只要應用得當。

《自然》期刊在二〇一八年有一整期是關於人類合作的主題，結論是我們最大的障礙是「單純地缺乏溝通」。如智人所學到的，如原住民文化所知道的，以及我們許多人所發現的，創意表達與藝術對於有效交換理念與生存至關重要。

創意表達、藝術與美感的核心意義：**誕生新的想法與理念**。彼此反映什麼是重要的、什麼是必須的。一起編織出共同的人性。藝術讓我們能夠再次想像、再次預見、再次連接，一起創造更好的未來。

結語

藝術的強大轉化力量

心智一旦被新理念所擴展，就再也不會回到原來的尺度。

——勞夫・華多・愛默生（Ralph Waldo Emerson），散文家

我們兩個開始探索本書的理念時，中國地理學家發現了據說是世上最古老的藝術品。

廣州大學的章典（David Zhang）教授帶領小隊進入中國西南方、海拔四千公尺高的西藏高原，這個地區又被稱為「世界的屋脊」。他們在那裡找到一塊石灰岩，上面有手印與腳印玩耍形成的化石，根據章教授與其他研究者在二〇二一年《科學通報》期刊上的論文指出，那些圖案是「刻意」而且「有創意」的，突顯了藝術探索與玩耍對於人類的重要性。鈾系定年法判斷這件藝術品可能有二十二萬六千年歷史。我們的手與腳是最早的藝術

工具，從地球上一次冰河時期之後就留下了我們想像力的印記。

藝術經過漫長的演化，成為人類的核心經驗，在歷史上激發了革命與文化改革。藝術的本質反映與傳達所屬的時代；藝術為時代把脈，但藝術家也是預見未來並充當社會預警系統的重要媒介。希臘的古典合唱團以創意的戲劇形式呈現，後來成為文明的道德聲音。藝術激發了社會改革，文藝復興時期以令人回味的音樂和視覺敘事將人類帶出了中世紀；一九八〇年代的德國公民藝術家把柏林圍牆變成了為政治而表達抗議的勇敢平臺，以上這些都是很好的例子。

藝術對腦部與身體產生影響，讓我們能傳達重要訊息、表達情緒、推動創新，點燃創意、提出倫理道德議題，進入人性的新時代。紐約現代美術館的資深策展人寶拉·安東尼利（Paola Antonelli）指出，藝術與設計提供「文藝復興的態度，結合科技、認知科學、人性需求與美感來創造出世界並不知道自己缺少的東西」。

或如世界衛生組織的藝術與健康計畫負責人克里斯多夫·貝利（Christopher Bailey）所言：「藝術讓我們的感受變得可見，雖然可能還無法命名，卻讓我們看到自己並不孤單。」

藝術對人類的影響是毋庸置疑的。生物學上也證明我們具有「藝術線路」。

我們在本書分享了一些機制、神經傳導物質、神經迴路、藝術和美感可啟動的網路，展示了藝術可以用來減輕生理與心理壓力，更深入學習、強化群體、心理與行為。長久以來藝術推動了深度的個人與社會改變，無法否認，藝術真的改變了我們的生理、心理與行為。

我們在每一個世代推出了新的創意表達技術：我們有科技能力來建立虛擬與擴增實境；有能力與知識以前所未有的方式來運用光線與聲音。透過研究與科技的進步，以及藝術與美感的幫助，更能夠量化身體即時的改變。

藝術與我們在這裡探索的科學見解相結合，再次準備好迎接人類的新時代。神經藝術的未來很可能是演化的下一步：我們將擁抱每一個人內在的藝術家，了解我們與生俱來的技能，以刻意且持續的藝術創作方式來轉變生理、家庭、工作與群體。

新的研究、發現與應用相繼出現，而且有望能繼續加速進行。在不久的未來，越來越先進的神經美學研究將能夠測量藝術對神經網路的影響，而目前已經找到六百多種機制，將會更了解藝術如何影響我們，如何使生活的各個層面都受益。

科學家們的研究如章典教授所揭露的漫長人類藝術創作歷史，神經美學研究與目前的發明是我們未來的種子。神經藝術推動我們前進，未來的世界會是什麼面貌？

感官擴展與探索

如我們在本書所談到的，你天生能夠透過感官刺激與感覺情緒所造成的神經荷爾蒙化學分泌來接收這個世界。這些因素所產生的鮮明印象建立了你腦部的堅強突觸連結。

關於「我們究竟有多少感官」的討論，有人說可能高達五十三種，包括複雜的互動網路如味覺、觸覺、嗅覺、視覺與聽覺只是冰山的一角。神經美學與其他領域的研究激起了熱覺，我們對溫度的感受；平衡覺，我們對平衡的感受；本體覺，我們對身體在空間中移動的感覺。我們對於人體宇宙還有太多可以探索的。許多複雜的科學研究將有助於解開各種神祕的面紗。藝術與美感經驗同時觸發多重生理系統與腦部區域的能力如此強烈，我們無疑將繼續解釋其運作原理。

科技進步已經讓研究者能夠獲取生理訊息，目前正在研發的一些儀器將能更有效地探觸我們多元的感官反應與化學狀態。現有的可佩戴科技已經能夠讀取基本的生理標記，工程師研發更精密的可佩戴皮膚偵測器，能夠即時分析我們的荷爾蒙、蛋白質與化學狀態和早期預警症狀如過久的壓力。有人研發智慧布料，全天候穿著的衣服透過紡進其中、肉眼

看不見的電路來傳送肉眼看不見的資訊。

隨著科技繼續進步，將與我們的身體越來越準確同步，讓我們有更多訊息來選擇是否應用。「如個人的雷達系統，讓你更有能力來過更健康的生活。」瓊安·德盧卡（Joanne Deluca）告訴我們。瓊安是受歡迎的文化分析者與未來策略家，與珍妮·羅皮安（Janine Lopiano）一起創辦了史普尼克顧問公司。

根據最新的研究，瓊安與珍妮相信我們的感官可以擴展。神經藝術讓我們看到更多心理、腦、身體相互連接的關係，這個領域將有助於我們有更多的生活方式可以選擇。就像你運動時知道跑步或散步可以降低皮質醇、增加血清素，你也有同樣的證據知道進行二十分鐘的藝術活動有立即降低壓力的益處，將有更多研究顯示特定的藝術活動會帶來實際的效果。

藝術創作將更重要與普遍。事實上，全球的藝術活動已經逐漸增加。二〇二一年《心理學前線》出版的一篇研究，提出了多年來從新聞媒體如《華盛頓郵報》與英國《衛報》上關於人們在新冠疫情這樣的紛亂時期選擇藝術的報導。研究者看到了超過一萬九千位英國居民的資料，他們說「藝術活動幫助人們管理情緒。」我們看到全世界越來越多人開始從事編織、園藝、繪畫、寫作、演奏與邀請更多藝術與美感進入他們生活。

「我們預測感官能力的學習將以數種方式涵蓋一輩子的時間，」瓊安告訴我們。「早期童年發展將是最早使用這些知識來進行預防與保護。我們將看到以感官為主的課程會使用最新科學資訊。感官訓練將推廣到高中與大學以及職場，我們會看到感官技能在醫療保健與復健上的成長。」

如我們所分享的，越來越多人不想只是當一個生產工人，而希望活在感官世界的完全掌控中。**感官能力的重視將讓我們集體覺察到心理、大腦、身體的連結，促進我們的健康與幸福。**

新感官中樞：進入混合實境

增進感官能力的一個方式是透過虛擬與擴增實境的進步與整合。如同電玩《白雪世界》減輕燒燙傷病患的疼痛，或虛擬實境讓亞利桑那大學生物系學生進入沉浸式生態，真實世界與虛擬世界有更多的融合，更為天衣無縫與流暢。混合實境將更為常見。你已經開始看到較簡單的方式，如手機或社群媒體上改變外貌的各種濾鏡，或讓你立刻置身於另一個虛擬地點。

世界的融合正在快速進行，而且已經有很多成果。在約翰霍普金斯大學醫學院神經學系，約翰・克拉考爾（John Krakauer）與歐馬・阿麥德（Omar Ahmad）合作研發一種沉浸式體驗，名為《我是海豚》。這項電玩有獨特的可控制動畫來幫助人們復健，治療中風與其他神經症狀以及壓力與過勞。玩家控制虛擬海豚的意圖與動作，藉此來開發潛在的認知與動作能力。「醫療韻律」是一種數位治療裝置，用音樂的神經學功能幫助多重硬化症、帕金森氏症以及有跌倒危險的人可以走得更穩，鞋子裡的感應器提供即時回饋，為穿戴者調整音樂韻律，讓人做出更好的動作。二〇二〇年，食品藥物署核准「醫療韻律」為治療中風後行走困難的產品。

研究者透過動物模型實驗發現，虛擬實境能強化海馬迴的西塔波。西塔波與認知有關，如學習、記憶、空間導航，經過加州大學洛杉磯分校在二〇二一年的一項實驗，神經物理學家梅楊克・梅塔（Mayank Mehta）告訴《科學焦點》雜誌，「我們對於能看到虛擬實境對老鼠西塔波的強烈影響感到非常震撼。」他說這個新科技「有極大的潛能，我們進入了新領域。」想像更多虛擬實境為特定的療法而設計，如注意力不足過動症與阿茲海默症，但也可以擴大學習。

這些沉浸式豐富環境接觸我們感官，造成很強的情緒反應，有助於學習與記憶。如瑪

麗安・戴蒙的研究以及其他更多研究不斷證實，我們在感官豐富的環境中學習更快，維持資訊的時間更久。

二〇一五年，英國泰特美術館與藝術家合作創造前所未有的展覽，名叫「泰特感官中樞」，透過視覺、聽覺、觸覺、嗅覺與味覺讓美術館活了起來。觀賞一九四五年法蘭西斯・培根的一幅畫作時，觀眾受邀品嘗摻有木炭、海鹽與立山小種紅茶的巧克力。藝術家約翰・拉森（John Latham）一九六一年的壓克力畫作《完全停止》是搭配音效與一個半空中的觸覺裝置，用聲音、振動與光線來創造動感。觀眾戴著耳機聆聽特定的音調配合畫作，半空中的觸覺回饋裝置在聲音與視覺上產生如下雨的效果。讓人全身感受到拉森的畫作。

當科技與藝術一起使用時，我們動用越多感官，就越能帶來新的體驗，開啟新的可能。這是一種新的藝術型態，將長久豐富我們的生活。先驅的藝術家如雷菲克・阿納多（Refik Anadol），他用人工智慧與程式創造龐大而如夢的環境。雷菲克對於機器學習的美感非常好奇，透過他房間大小的裝置藝術，把冷硬的編碼數字與資訊變成迷人而且感性的視覺語言。二〇一六年，他參加谷歌的藝術家與機器智慧計畫時，想出了「人工智慧資訊繪畫」與「人工智慧資訊雕塑」來描述特定位置的三度空間動態雕塑，集合了建築、媒體

藝術、光線研究與人工智慧資料分析。

「我們相信沉浸式與多感官的空間體驗，可以結合有意義的尖端資訊視覺化技術，產生療癒的力量。」雷菲克在二○二二年的《設計爆發》雜誌中解釋。「有無數進行中的醫學研究是關於使用電玩科技與多媒體來控制疼痛。機器演算法有無限的潛力以各種形式促進人類進步。」

雷菲克在二○一八年的裝置藝術《融化的回憶》使用了工具，如加州大學舊金山分校神經景觀實驗室的腦電圖機，來讀取認知控制的神經機制訊息。然後他做了一件多次元的藝術品，由實驗室讀取的腦波活動的改變所驅動。站在如牆大小的螢幕前，觀眾看著一個白色如沙的世界變幻爲虛擬風景與旋轉的形狀。代表不同資料群的色彩以藍色、粉紅色、紫色噴發，如海浪般洶湧。這些色彩有時似乎爆炸，如太空中的超新星畫面，因爲非常震撼，讓我們兩個首次看到時無法言語。雷菲克的作品如他所引用的資料，似乎在細胞層面上對你起作用。

雷菲克的創作是本書的封面，那是一件人工智慧資訊雕塑，來自於他在二○二一年威尼斯國際建築雙年展中的展覽「空間感：人類連結組」，關於生物體隱形建築形式的連通性和結構的展覽。透過與加州大學洛杉磯分校人類連接組計畫的泰勒‧康恩（Taylor

Kuhn）博士的合作，雷菲克的工作室處理了約七十兆位元的多模態磁振造影資料，包括結構磁振造影、擴散磁振造影與功能性磁振造影，對象從剛出生的嬰兒到九十歲以上，來訓練機器學習演算程式並發現模式，構想腦部迴路的發展。以這種突破性的作法，他的工作室能夠產生完全沉浸式擴增實境立體腦部結構模型。

電腦功能如泰特美術館使用的觸覺裝置與雷菲克使用的科技，代表藝術結合資訊的未來，頂尖的科技與藝術頭腦結合，創造豐富而有啟發性的意象。

不久之後，你將可以與高解析度的全像立體模型互動。我們不會遠離感官，這些數位擴增將可以讓我們更貼近身體。「我們創造與擁抱的這些新美感經驗將透過多重感官接觸，讓我們感覺更有人性。」珍妮告訴我們。「科技的藝術可以轉化我們的感官經驗實現於元宇宙中。藝術不僅是我們看到的，藝術就是我們，我們會成為藝術的一部分，我們的感官經驗、在空間的感覺，將成為透過藝術的生理探險。」

跨領域藝術團體「團隊實驗室」在東京舉辦了由觀眾驅動的體驗，名為「teamLab 無界」，把大自然世界帶進生活中，他們運用光線、聲音與視覺特效，讓人感覺置身藝術中。你在空間中移動，可以透過觸覺來擺弄周圍景物，看著數位花朵綻放、凋謝、再次綻放。我們常覺得自己與大自然是有隔閡的，但這座驚人的互動美術館溶解了藝術與觀眾的

界線，讓你以身體的方式來感覺周圍環境。聚集了藝術家、程式設計師、工程師、電腦動畫師、數學家與建築師，團隊實驗室代表了未來精采的跨領域合作。

藝術家也透過光線把公共藝術帶到了新的層次，因爲光幾乎可以使用在任何表面來投射與展示互動式影像。世界各地的城市都可看到投射影像出現在雕塑、摩天大樓、博物館、政府機關上。**日常空間被轉化，改變了群體與熟悉環境的互動，創造出驚奇與喜悅。**

混合媒材也擴展超越了傳統的娛樂，進入教育訓練與醫療保健。二○二二年，人工智慧驅動的沉浸式體驗電玩《天堂》在南西偏南互動式媒體節中首映。這項電玩是研發給夫妻在家中使用，建立更有同理心的關係、處理家暴的問題。創作者嘉柏·阿羅拉（Gabo Arora）是獲獎的電影工作者，約翰霍普金斯大學電影媒材研究碩士課程中的沉浸式敘事與新創科技實驗室的創辦人。他們運用了最新的家暴策略與對策，製作成三十分鐘長的沉浸式電玩，使用類似電玩的人工智慧互動與環繞音效。

嘉柏解釋說他雖然有電影的背景，「當我發現了沉浸式科技，我覺得它能提供傳統媒體所沒有的情感共鳴。現在被研究證實了。」他說。他的沉浸式電玩「改變了人心與意念，這是其他媒體都做不到的。」《天堂》電玩程式想要更多的人工智慧科技與敘事故事。

想知道這種藝術形式能不能讓我們的心理健康與心理創傷變得更好。這類作品讓我們想知

道新科技能為我們做什麼，而不是擔心被它們控制。」

個人化與代言人的興起

科學讓我們知道沒有兩個人會在藝術與美感上有完全相同的反應。這項科學事實奠定了基礎，把個人化的作法、體驗與介入療法用在所有領域，範圍廣至教育到醫療保健到公共衛生與社區發展。

我們已經看到社交處方與個人化醫療的增加，創意藝術治療師、醫生與心理學家、社工與居家照顧者建議透過藝術活動來預防疾病、減輕症狀，保持心理健康。接下來幾年對於我們獨特的生理會有更多的發現，這些研究將用來指導、個人化，以及強化生活的所有層面。

我們將看到個人化的微劑量美感處方增加。在醫療保健上已經有了徵兆，使用特定的氣味來減輕壓力，調整光源來消除頭痛，以個人化的音樂播放清單來降低焦慮。現在有醫院規畫房間並運用數位擴增功能，提供舒適的色彩、音樂、氣味、溫度與質感，讓療癒效果可以更好與更快速。教室也可以用混合實境，透過個人化的刺激來幫助學習上有落差的

藝術超乎想像的力量　　288

孩子。

音樂家與表演者把他們專業藝術演出中所具有的生理、心理與情緒上的益處分享給所有人，創造一種新的群體類型與個人化的健康服務。其中一位藝術家是知名的女高音芮妮‧弗萊明（Renée Fleming）。全世界數百萬人觀賞過她的藝術與健康節目。她相信未來的個人化藝術治療、預防與健康課程將是醫療保健系統的一部分，保險業者會被如山高的證據所說服，這些課程眞的管用。

芮妮的倡導與慈善事業是出自她個人因表演壓力而遭受身體疼痛的經歷。過去十年以來，她贊助世界各地的藝術與健康運動，聚集了各種領域的贊助者。

現在，除了全球巡迴演唱，芮妮爲她的觀眾提供《音樂與心智》節目。她會介紹許多研究者、醫師、創意藝術治療師與其他在音樂、神經科學與醫療保健相關領域的工作者。

芮妮也積極參與一系列個人化的藝術與健康節目和合作，包括與甘迺迪中心、谷歌藝術與文化中心、西奈山貝斯以色列醫院合作的「療癒呼吸」，她邀請數十位來自不同領域的音樂治療師、演員與歌手，與大眾一起分享呼吸練習，呼籲注重呼吸道的健康。

「身爲歌手與演員，我們大多有自己信任的呼吸練習，多年用來鍛鍊我們的聲音，」芮妮對我們說，「我想要分享這個方法，協助世界各地的病患來治療長新冠、慢性阻塞性

肺病與其他嚴重的肺部問題。」

聽起來也許像科幻小說，但個人化美感在不久的將來就會來臨的另一個例子是傑夫‧湯普森（Jeff Thompson），加州卡爾斯巴德神經聲學研究中心的創辦人與主任，他用聲音振動做為健康與幸福的介入療法。他預見未來早上醒來不用再吃維他命，而是有獨特的聲音符合你身體的振動需求，控制新陳代謝、預防慢性疾病。

建立永續的領域

世界上有數百萬人已經開始用藝術與美感來追求健康幸福。為了讓神經藝術領域充分發揮其潛力並讓每個人都能接觸到它，它需要具有永續性和被支持。這意味著必須有更多的跨領域研究、對不同從業者的培訓和教育、新的公共和私人政策以及資金的投入。也需要與業界及大眾進行明確與持續的溝通，討論如何把藝術與美感帶入生活中。

好消息是我們已經看到強大的全球性倡議出現在藝術與美感。從大眾衛生與教育到企業與科技的所有領域都整合了藝術。

在醫療保健上，藝術被視為重要的成分來擴大對病患與照料者的支持。英國正在進行

前所未有的研究，名為「擴大健康藝術計畫：實施與效能研究」。這是世上把藝術整合進國家醫療保健系統中的心理健康療法中規模最大的。這項複雜而多層次的研究測量了藝術課程的臨床有效性——包括給產後憂鬱症母親的歌唱課程，以及這些課程在公共衛生服務中的有效性。

建築與設計應用了神經藝術來構思商業性、市政性、住宅性計畫的另一個領域。今日，頂尖設計工作室與建築公司使用神經藝術構思設計，學校中也有越來越多關於神經學建築課程與證照。

支持藝術的機構也有所進展，擴大觸及對象與內容。博物館不再認為自己只是文物的倉庫，而是互動的空間，訪客可以接觸藝術與美感來促進他們的健康與幸福。博物館採取新作法，把課程帶進社區。例如二○二二年紐約魯賓美術館推出了永久性的互動感官刺激展覽空間，名為「曼陀羅實驗室」。這個空間使用了佛教的原則，來促進自我覺察與同理心。在「氣味室」，你受邀吸入各種不同氣味；一個靜坐呼吸小空間中有帕登威奈布（Palden Weinreb）的雕塑，上面有燈光會隨著平穩呼吸節奏而閃爍；在「鑼空間」，你可以用槌子敲響鑼，發出共鳴的振動。美術館的執行館長喬瑞·布瑞奇（Jorrit Britschgi）希望這項展覽「可以成為城市中第一個文化療癒空間，帶來領悟與祥和。」魯賓美術館計畫

讓這項展覽在來年進入其他社區。

對於這個領域的成長至爲重要的是，成千上萬個組織建立了基於證據的實踐並鞏固了藝術和美學的擴大作用——從地方到州，從聯邦政府到專業組織、倡議團體、文化與社區藝術組織還有學院與大學。

讓神經學藝術主流化的重要一步是二○二一年推出的「神經藝術藍圖」，這是爲期五年的計畫，目標是讓藝術成爲醫療與公共衛生的一部分，還有二十五人的全球顧問團，雙主席是芮妮·弗萊明與西奈山醫院伊坎醫學院神經科學家艾瑞克·奈斯特勒（Eric Nestler）。藍圖計畫描繪出這個領域可以強化研究，支持藝術來促進健康幸福，擴大這個領域的教育與職業途徑，提倡永續性的經費與有效的政策，建立領導能力與溝通策略來推動這個領域前進。

這個未來遠景充滿希望，但你不需要等待。如本書一直強調的，接觸藝術與美感經驗是隨時隨地可做的。莉德·威艾德庫特（Lidewij Edelkoort）是有名的時尚趨勢預測家。她研究社會文化潮流的演變，她提醒我們，美感與藝術已經更爲融入我們的生活。「當美感越來越私密與個人化，珍貴的小事情最爲重要。」她說，「你如何把東西組合在一起。」例如人們現在會去花店買花回家，自行插花。」**簡單的藝術與美感作法是即時的、可負擔的**

與可親近的。

就像本書〈前言〉的萬花筒譬喻，稍微轉動你的意識觀景窗，就可以創造全新的經驗，進入更有美感的心態。好奇心、開放的探索、感官覺察與創意表達成為你的生活基石。

你的美感生活

具備美感心態的生活究竟是什麼？把本書中的科學家、藝術家與專業人士所傳達的理念付諸實行會是什麼樣子？

想像你生命中的某一天，本書所描繪的科學與作法成員，藝術與美感天衣無縫地整合到了生活之中。

你新的早晨例行公事也許是單純的感官選擇來開始這一天。嗅覺影響了百分之七十五的情緒，你選擇最喜歡的香味來喚醒你。床邊的一瓶花朵、廚房流理檯上的藥草植物、一杯香草茶或你喜歡的咖啡。你打開色溫六千五百 K 的藍白色燈泡來模擬陽光，向你的晝夜節律發出清醒的信號。

在淋浴間，你唱著在腦中徘徊不去的歌曲，啟動了腦部的多重區域，全都連結到複雜

的神經網路。光是哼歌就可帶來愉悅，啟動迷走神經與副交感神經系統好讓你感覺舒暢。

現在你的腦也開始哼歌，腦內啡的分泌讓你感覺很好。溫水觸及了數兆個皮膚細胞，一股平靜感籠罩了你全身，啟動你的神經系統，改善平衡感，讓你進入一種警醒的心理認知狀態，準備迎接這一天。

你是自己生命的策展人，在家中創造了豐富環境來反映你的美感。你重視自己的直觀品味，而不是大眾文化說你應該喜歡什麼，因為你了解自己美感的獨特組合。你也知道自己的預設模式網路如何從生活經驗中汲取意義。你所創作的藝術或收藏的藝術品，挑戰了自己的思維，豐富了自我。

你有日常的藝術作法，對你如運動與靜心一樣重要。你現在知道，藝術不僅是一項嗜好，而是與自己的對話，連結自己的身心靈，有助於健康幸福。有些日子，藝術只是二十分鐘的塗鴉速寫來降低壓力產生的皮質醇，有些時候是使用觸覺，如黏土雕塑、編織或園藝，你讓心智自由奔放，進入一種心流狀態。在手中處理黏土、線團、土壤可以刺激皮膚與神經末端，啟動身體內部的感官接收。透過感知運動迴路，你感覺專注、清醒與接納。

這裡的藝術創作不是為了最終的成品，而是一種過程，一種積極的存在與知曉。

這一天之中，如果突然頭痛了，一劑舞蹈處方會有幫助；當焦慮升起時，C音與G音

的音叉所產生的聲波可以舒緩戰鬥、逃跑或僵住反應，帶來鬆弛。

在這一天，你撥出時間接觸大自然，好好欣賞大自然之美。日出，一隻紅雀站在枝頭上，風吹動你的頭髮，鮮嫩的水仙花在你眼前。重新連接大自然的律動滋養了我們，現在你更了解這些單純的日常美感時刻啟動了腦部本來就有的神經化學物質，如腦內啡與血清素。大自然之美以很小的方式激勵與修補了你。

當你把美感心態帶入職場，會發現效率不是唯一的目標，而是歸屬感、合作、創意、溝通、專注、靈活解決問題等。空間改變了思路與感覺。在這裡建立豐富環境，可以獲得更大的成功與滿足。

到了晚上，你安排時程去欣賞音樂、舞蹈或戲劇表演，或與朋友去參觀其他藝術活動。能相聚在一起，體驗與享受各種藝術是很棒的，不僅如此，你的同理心與觀點都增加了，沉浸於新的感受與理念，強化了充實的狀態。

在家庭中，你更專注於家人的相處。你鼓勵兒孫或姪甥親自接觸藝術與美感經驗，這能幫助他們從小培養重要的執行功能技能，讓他們去探索與表達自己的情感，建立認同與管控，因為他們的腦部正以光速發展神經迴路。

照顧其他人時，你也會有更多工具照料好自己，創造環境來恢復你的生理與心理健

康。照顧別人時，你的藝術與美感工具完備，從製作歌曲播放清單來幫助失智症病人回憶，因為他們的長期記憶保存得很好；用繪畫與拼貼來減緩認知的退化；一起跳舞來減輕神經退化疾病如帕金森氏症的症狀；感到挫折時用繪畫來分享思維與意念，重新開啟腦部的布若卡區。

當艱困的感受、具挑戰性的情況或心理創傷事件發生時，你會記得我們都必須經歷生命起伏，藝術與美感可以幫助你度過。當你感覺脆弱與不確定時，用寫作來表達，畫圖與著色可以抒發情緒，啟動神經可塑性。

在一天的尾聲，有烹飪的藝術可以登場。有更多的音樂來舒緩心智，你可以演奏或聆聽。你也許觀賞了日落或月亮升起。當你準備就寢，穿上讓你的皮膚感覺舒適的衣料，大自然的聲音誘導你入眠。床邊的檯燈色溫是三千K，來宣告一天將盡，室溫也降低，有助於分泌退黑激素來維持你的晝夜節律。

藝術的轉化能力是難以取代的。幫助你從生病變成健康，從壓力變成平靜，或從悲傷變成快樂，讓你充實而茁壯。藝術可以帶你深入意識的轉變，改變你的整個生理。

藝術總是提供了高昂的希望，現在科學提供了新知識，我們每個人都立即可用。

正如腦波隨著電子能量韻律而振動，聲音與色彩的振動穿透了你，你的個人美感生活

選擇滋養了你獨特的自我。

你準備好了嗎？

這個世界與它的美，正等待著你。

Eurasian Publishing Group
圓神出版事業機構

究竟出版社
Athena Press

www.booklife.com.tw reader@mail.eurasian.com.tw

New Brain 042

藝術超乎想像的力量
Your Brain on Art: How the Arts Transform Us

作　　者／蘇珊‧麥格薩曼（Susan Magsamen）、艾薇‧羅斯（Ivy Ross）
譯　　者／魯宓
發 行 人／簡志忠
出 版 者／究竟出版社股份有限公司
地　　址／臺北市南京東路四段 50 號 6 樓之 1
電　　話／（02）2579-6600‧2579-8800‧2570-3939
傳　　真／（02）2579-0338‧2577-3220‧2570-3636
副 社 長／陳秋月
副總編輯／賴良珠‧李宛蓁
責任編輯／歐玟秀
校　　對／歐玟秀‧林雅萩
美術編輯／金益健
行銷企畫／陳禹伶‧蔡謹竹
印務統籌／劉鳳剛‧高榮祥
監　　印／高榮祥
排　　版／陳采淇
經 銷 商／叩應股份有限公司
郵撥帳號／ 18707239
法律顧問／圓神出版事業機構法律顧問　蕭雄淋律師
印　　刷／祥峰印刷廠
2024 年 5 月 初版

定價 440 元 ISBN 978-986-137-443-7 版權所有‧翻印必究
◎本書如有缺頁、破損、裝訂錯誤，請寄回本公司調換 Printed in Taiwan

當我們小時候接觸了藝術，成年後比較會繼續創作藝術或欣賞藝術。但不管你對藝術有什麼背景或經驗，永遠都不嫌遲。

——《藝術超乎想像的力量》

◆ **很喜歡這本書，很想要分享**

圓神書活網線上提供團購優惠，
或洽讀者服務部 02-2579-6600。

◆ **美好生活的提案家，期待為你服務**

圓神書活網 www.Booklife.com.tw
非會員歡迎體驗優惠，會員獨享累計福利！

國家圖書館出版品預行編目資料

藝術超乎想像的力量／蘇珊・麥格薩曼（Susan Magsamen），
艾薇・羅斯（Ivy Ross）著；魯宓 譯.
-- 初版 . -- 臺北市：究竟出版社股份有限公司，2024.05
304 面；14.8×20.8 公分 . --（New brain；42）
譯自：Your brain on art : how the arts transform us
ISBN 978-986-137-443-7（平裝）

1. CST：藝術心理學 2. CST：美學　3. CST：生理心理學

901.4　　　　　　　　　　　　　　　　113003486